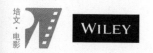

电影是什么！

WHAT CINEMA IS!

[美] 达德利·安德鲁（Dudley Andrew） 著
高瑾 译

北京大学出版社
PEKING UNIVERSITY PRESS

著作权合同登记号 图字：01-2014-4565

图书在版编目（CIP）数据

电影是什么！/（美）达德利·安德鲁（Dudley Andrew）著；高瑾译．—北京：北京大学出版社，2019.3

（培文·电影）

ISBN 978-7-301-30036-7

Ⅰ.①电… Ⅱ.①达… ②高… Ⅲ.①电影评论－文集 Ⅳ.①J905-53

中国版本图书馆 CIP 数据核字（2018）第 255224 号

What Cinema Is! by Dudley Andrew
ISBN:978-1-4051-0759-4
Copyright © 2010 by Dudley Andrew
All Rights Reserved. This translation published under license. Authorized translation from the English language edition, Published by John Wiley & Sons. No part of this book may be reproduced in any form without the written permission of the original copyrights holder
Copies of this book sold without a Wiley sticker on the cover are unauthorized and illegal.
Simplified Chinese translation copyright © 2018 by Peking University Press.
本书中文简体中文字版专有翻译出版权由 John Wiley & Sons, Inc. 公司授予北京大学出版社。未经许可，不得以任何手段和形式复制或抄袭本书内容。
本书封底贴有 Wiley 防伪标签，无标签者不得销售。

书　　名	电影是什么！ DIANYING SHI SHENME!
著作责任者	[美]达德利·安德鲁（Dudley Andrew）著　高　瑾译
责任编辑	周　彬
标准书号	ISBN 978-7-301-30036-7
出版发行	北京大学出版社
地　　址	北京市海淀区成府路 205 号　100871
网　　址	http://www.pup.cn　新浪微博:@北京大学出版社 @培文图书
电子信箱	pkupw@qq.com
电　　话	邮购部 010-62752015　发行部 010-62750672　编辑部 010-62750883
印　刷　者	天津联城印刷有限公司
经　销　者	新华书店
	880 毫米×1230 毫米　32 开本　6.75 印张　180 千字 2019 年 3 月第 1 版　2019 年 3 月第 1 次印刷
定　　价	59.00 元

未经许可，不得以任何方式复制或抄袭本书之部分或全部内容。
版权所有，侵权必究
举报电话：010-62752024　电子信箱：fd@pup.pku.edu.cn
图书如有印装质量问题，请与出版部联系，电话：010-62756370

目 录

中文版序言 001
前言 电影理论的目标 005

第一章 在世界中搜寻的摄影机
摄影机是否不可或缺？ 023
《电影手册》原则 028
寻迹巴赞之迹 038
当下论争中的影像 047

第二章 对形式的发现
巴赞的先驱者们 064
历史熔炉中的纪录片 074
《电影手册》路线 081
在 21 世纪追寻电影 091

第三章　作为观众之探照灯的投影机

放映的力量　　　　　　　　　　　111

打开银幕的维度　　　　　　　　117

作为门槛的景框　　　　　　　　124

写出景框之外　　　　　　　　　140

第四章　电影主体 / 主题的演进

现代电影：经典与先锋之间　　　147

电影的本体发生论　　　　　　　164

演职员表和作者导演：改编的生态学　182

忠实：改编的经济　　　　　　　192

中文版序言

《电影是什么!》中文版的出版和英文版出版一样让我激动。过去,当我的很多同事渐渐放弃了对电影的力量与未来的信心时,中国电影让我保持了视野和思维的开放性。在写作本书时,我访问了中国大陆若干次,也到过中国台湾,另外还去了日本。更重要的是我与几位关注中国文学与电影的学者进行了谈话,其中包括本书的译者高瑾。这一切促成并确认了我的趣味与观点。为了解电影可能会成为怎样、应该成为怎样,我们必须看向中国。当然我同样相信,喜爱电影的中国观众应该关注来自世界各地的电影观。读者们将会意识到,我发现最有力的电影观念在法国孕育,形成了从20世纪30年代延续至今的传统。

英文版的封面选自贾樟柯的《三峡好人》,这个画面可以被看作电影的象征。这部影片在十年前对我提出了挑战,敦促我用更宽广的思路来思考电影这种艺术形式。在这个镜头中,既有新现实主义的主题——晾晒的衣物,同时又有一座古怪的建筑正如火箭一般离地飞起,这是用CGI技术制作的。我得知这座建筑是汉字"华"字形,被称为三峡移民纪念塔。这个关于失位(displacement)的主题(迁移、打工、国企改制、远行寻找伴

《三峡好人》

侣的男女等）是《三峡好人》的一部分，因此也部分地将这个看似割裂的场景联系了起来。但在现实主义风格的摄影中突然掺入的电影特技还是非常格格不入。而恰是此类乖谬经常挑战着并支撑着电影：路易·卢米埃尔 (Louis Lumière) 的《拆墙》(*Démolition d'un mur*, 1896) 也是关于拆除的，可以看作《三峡好人》最遥远的先例，影片中残垣断瓦重新构成墙的反转动作震惊了当时的观众。乔治·梅里爱 (Georges Méliès, 1861—1938) 此时也掌握了类似的特殊效果的制作方法。在贾樟柯之前的一个世纪，梅里爱在《月球之旅》(1904) 中也发射了一枚火箭。

贾樟柯的电影抵抗着三峡大坝，同时他也在抵抗数码景观对批判性电影的冲击。此时真正的电影正在被新媒体淹没和吸纳，而贾樟柯保卫着真正的电影。但在这个标志性的影像中，他同样采用了数码材料，我认为他这样做是正确的。本书的观点是，电影的定义并不由它采用的技术决定，而是由不断发展的技术所服务的用途决定的。电影一直以来就是非纯的，动画与演员演出的

混合不应该让我们庸人自扰，而应当引领我们探索未知的关于"真实"的领域。"真实"在当下不仅包括自然与人类世界，同时也包括各类显示屏幕与数据，此外还包括计算机看来未经人类干涉而自主产生的那些神秘世界，我们需要构建的影像来召唤这类"真实"。世界各地的个人与社会生活正在被科技重新塑型，但或许在中国这个问题更为紧急，而贾樟柯敏锐地先于旁人注意到了这个问题。

中国蓬勃成长中的电影工业制造了越来越多的动画电影。对我而言，"动画"（animation）这个词也可以用来指称只包括故事板内容的真人演出的景观，这类抹去了所有偶然性的影片已经成了今天的大多数，它们或许展示我们想看的东西，但并不追寻隐藏的或新鲜的。同时，中国的纪录片运动因其对社会和工业变化中以往不可见的机制的探寻，在世界上已经获得盛名。在动画和纪录片这两个极端之间，《三峡好人》影响之下的诗性作品仍时有浮现，比如毕赣的《路边野餐》。我关注着毕赣和万玛才旦这样的导演（想必有更多我还不知道的出色导演），他们延续了把摄影机当作探照灯来探寻和发现的传统。我期待这些导演塑造中国和世界电影的未来。

本书的结尾提出的观点是，电影必须不断地自我调适和改编它周围的东西才能成为自己。与世界其他地方相比，在中国，人员与机构都必须迅速地调适/改编（adapt），否则就会凋零。调适/改编却并不意味着必然的扩张。因此，媒体由于票房和制

片公司产量的剧增而宣称中国拥有电影的经济未来，这当然是对的，但我对这个未来有着不同的看法。我把中国看作不同的电影概念相互摩擦的场域，产生的是将能燎原的艺术之火花。这样的热度或许会带来痛苦，但电影如果想坚持发现世界和发现自我的志业，就会需要艺术电影的光芒。

感谢北京大学出版社出版本书。北大出版社本身的声誉更强调了在中国的知识生活中，认真对待电影和保护电影未来的重要性。也感谢高瑾，我们的合作经历让我相信中文版将是准确可读的。我非常感激她为此书的中译本投入的时间与才华。

达德利·安德鲁
2017 年 7 月

前言　电影理论的目标

事物的本质并不在开端而在中段显现，即在其发展过程中，在它必然充满力量之时。

——吉尔·德勒兹，《电影Ⅰ：运动影像》[1]

电影是什么？让我来展示！

这个小标题即本"宣言"提出的挑战，如能通过大量例证来实行这个挑战，堪称快事，毕竟巴赞的追询是通过2600篇文章对大量各类电影所做的充分"评论/重新观看"（review）而展开的。然而，此书的任务与巴赞不同。因此即便有足够的空间来引用，我仍不会使用大量的电影为例证。每年全世界放映的数千部影片中，并不是每部对本书来说都可用，并不是每卷电影胶片都能归入我所定义的"电影"这个分类。

[1] 格里高利·弗拉克斯曼（Gregory Flaxman）的《大脑就是银幕》(*The Brain is the Screen*) 的序言用这个引自吉尔·德勒兹（Gilles Deleuze）的《电影Ⅰ：运动影像》(*Cinema I: The Movement Image*) 第3页的句子开始全文。我用这句引文开篇，既希望从中汲取助力，也是一种辩护——我的探讨仅限于1938年至1968年这三十年电影发展的中期阶段，此时电影开始了对当时或已呈现为它的命运的东西的质询。

当然这都是怎样定义的问题。让我直率地表明观点：电影在1910年左右自成一体，在20世纪80年代晚期开始质疑自身的构成。我不是来发布姗姗来迟的诞生通告的，埃德加·莫兰1956年的《电影或想象的人》一书中，有一章的标题"从活动电影到电影的变化"[1]已经宣告了电影的诞生。莫兰实则阐释了安德烈·马尔罗《电影心理学概要》[2]一文中的直觉，马尔罗区分了卢米埃尔兄弟的发明所制作的表现型（presentational）作品以及通过一系列既卷入了观者却又仿佛独立于他/她的镜头的耦合（articulation）来达成的再现（representation）。1983年，德勒兹替亨利·柏格森向电影致歉，坚称柏格森在1908年对电影的批评是由于他只考虑到早期活动电影（cinématographe），却没有感受到电影（cinema）与之的区别，而电影即将在此之后作为一种崭新的突变出现。[3]德勒兹建立的电影类型目录是惊人的，他高度赞颂电影艺术的力量的时刻，正是数码处理进入影片制作的肇始，也是录像带已经开始改变电影发行和放映的时刻。德勒兹之后，被宽泛地称为"新媒体"的另一种突变至少可以说质疑了电影洋洋自得的统治地位。

[1] 埃德加·莫兰（Edgar Morin）《电影或想象的人》（*The Cinema, or the Imaginary Man*, Minneapolis: University of Minnesota Press, 2005），页47—83。

[2] 安德烈·马尔罗（André Malraux），《电影心理学概要》（"Sketch for a Psychology of Cinema"），载于《热忱》（*Verve*）1940年第8期；收录于苏珊·朗格（Suzanne Langer）主编，《艺术反思录》（*Reflections on Art*, Oxford: Oxford University Press, 1958）。

[3] Gilles Deleuze, *Cinema* Ⅰ: *The Movement Image* (Minneapolis: University of Minnesota Press, 1986), pp.1–3.

传统的电影研究确实已经退入了防守的战壕，因为"电影观念"正在发生着变化。年轻学者们把筹码投向未来，编撰以"电影的堕落与死亡"为主题的相关书目；他们从齐林斯基那本标题张扬的著作《视听：电影与电视作为历史中的幕间休息》[1]中汲取灵感。既然电影对技术和文化变化如此敏感（远超小说），它真的已经经历了一次无可挽回的改变吗？即便这是事实，我仍认为电影在视听现象的光谱中占有特殊的地位。这篇前言旨在厘清一些数码潮流冲击下造成的观念的混淆。其后，我才能勾勒一种与数码时代无关的电影美学，虽然这种美学是可以与新技术共存并得益的。本书处理的问题实际上并不是数码，而是"关于数码的话语"，此类话语中的某些甚至傲慢地去中心化或超越了纯粹的电影。

本书希望能促进大家了解电影在其身份与力量无可置疑的全盛期是如何自我认识的，在这个全盛期，它已然获取一种成熟的自我定位、了解自身的可能性，并在此基础上不断扩展。但我采取这个思路却并不是打算疏远那些后电影或前电影的信徒。我们可以引用或享受那些列于"早期电影"或"新媒体"类目之下的难以穷尽的独特类型，但同时却需要更加严格地描述电影在其全盛期成为何种形态，而且本书将论述，这种形态一直维持至今。因此，既无须怀旧、也不必退缩，让我们保持对公认经典作品的

[1] 西格弗里德·齐林斯基（Siegfried Zielinski），《视听：电影与电视作为历史中的幕间休息》（*Audiovisions：Cinema and Television as Entr'actes in History*，Amsterdam：Amsterdam University Press，1999）。

关注，它们可以被看成靶标上的靶心，是一系列同心圆的圆心。第一次世界大战后发展成形的电影，在其后70年中成为全世界最流行也最活跃的艺术形式，突出地成为观看和评论/重复观看（review）的对象。除了势头强劲的长片（feature film，在齐林斯基的眼中，如同拦路虎一般过久地阻碍了其他媒体的进路），齐林斯基还可以把什么称为"历史中的幕间休息"？当批评者们说电影正在堕落时，他们想到的对象也无非是我们所了解和研究的长片。

当然在这个主导性的电影观念之外，还有其他类型的电影可以用来举例说明不同的"电影观念"。我们应该如何称呼这种媒介的最初十年？那时"发明者"指称的并不仅是专利的注册者，也包括制作影片的工匠和为影片提供资金、寻找（或创造）观众的经营者。无论怎样定名，这种媒介在同新闻、娱乐、科学甚至宗教实践的联系中发展起来，这些关系各自对影片制作和观看的初期阶段起着不同的作用。"吸引力电影"（cinema of attractions）是给这个时期的电影定义的一个概念：它包括和组织了技术使用的某些方面、电影导演和放映者的某些实践，以及记者与文化评论者记录下来的观众习惯和倾向，甚至（应该说，尤其是）包括了为规范这种新现象而制定的规章与法律。

自从"吸引力电影"在20世纪80年代中期被提出，它已经成为关于电影的一个强大而独特的概念。这个概念所包含的华彩的多样性逐渐被一种常规化了的叙述模式和继之的"经典（或者说制片厂）制度"所取代和吸纳——这既是一件好事也是一件坏

事；制片厂制度不仅用于描述一种集成的娱乐产业，也用来描述这种产业的精巧产品——长片。不管是出于好莱坞的八大制片厂，还是在世界其他地方按所谓"寻常的电影"模式被制作，经典电影（classic cinema）在两次世界大战之间的年代占据着统治地位，并且在此后相当长时段中代表着常规，甚至在当今多元化的时代仍然在相当比例的银幕上被放映。然而，截至1965年，任何一位对电影有深入兴趣的人士都意识到了经典电影观念的局限。即便是在20世纪30年代和40年代，也有不少"不寻常"的电影与标准制作展开竞争，支撑这些不寻常电影的往往是独立制作者或国家机构的政治或审美理念。这些人和机构越来越坚持探索的问题是：电影在社会中应该怎样发挥作用？电影应该怎样被制作和观看？电影应该有怎样的视听效果？从20世纪20年代一直到新浪潮时期，对这些问题的另类回答既有激进的也有谨慎的，它们都脱离了在当时占据着统治地位（即便不说是无可替代的）的规范。

在整个制片厂制度的黄金时代，电影最有力的另类概念（除了动画以外）存在于非叙事的类型中：纪录片、先锋片、短片，以及教育、工业和业余电影。这些类型和它们带来的关于电影使用和力量的宽广理解，如同从长片这个靶心向外逐步拓开的一个个同心圆一般，扩充了它们的领地，推动了对电影媒介的更全面的理解。在这里我们可以追随巴赞，他或许是对（制片厂）"制度的精髓"（genius of the system）印象深刻，就卓别林、普莱斯顿·斯

特吉斯和威廉·惠勒等都有大量著述,更不用说他对西部片的论述,但他同时也感觉到必须推重动画片(诺曼·麦克拉伦)、档案片(比如《巴黎1900》)和让·潘勒韦(Jean Painlevé)的怪诞科学短片。即便如此,围绕长片的制度化的批评传统还是引发了最激烈和活泼的电影理论争论,这无疑是因为长片无所不在造成的社会影响、它同小说和戏剧美学之间的轻松交流,以及它同国际娱乐市场的紧密关系。

　　无论这些争论是叙事电影领域内部的理念触发的,还是那些包围着它的同心圆引发的,在过去的半个世纪中,它们使得电影研究成了人文学科最活跃的场域之一。这些争论日渐衰落的可能性要比争论话题的变化更让人忧虑。因为我们日渐锤炼的那些理解:电影是怎样产生作用的,以及它们是如何演变成具有如此作用的——可以指导对任何吸引了注意力的"视听"现象的研究,不管这些现象存在于电影出现之前,还是诞生于这个新的世纪。正和普通观众一样,学者和知识分子也被叙事电影吸引,这是因为它的巨大数量、心理-社会影响,以及那些试图从内部或外部改变叙事电影发展轨迹的精彩努力。人文学科中很多最杰出的研究者从他们原本的文学、哲学、社会文化或历史研究偏离而进入了这个20世纪最令人印象深刻的媒介。他们的论点与立场有不少是复杂、敏锐和激情的,他们创造了一种思考的方式,培养了一种看和听的本能。即便大量的相关研究中有很多文字就算消失我们也没什么损失,但这种话语——这种理解叙事电影怎样产生作

用的冲动——却是宝贵的；如果它被一个更宏大的视听史概念淹没，或在文化研究的模糊领域中被冲散，或仅成为传媒研究的试验场之一，我们都会失去某种宝贵的东西，而这种东西恰恰来自电影所邀约的、有时甚至是要求的那种强度和集中。

数码的出现鼓励了齐林斯基等人改变视线，电影研究的标签下最主要的对象不再是标准的电影。学刊中和会议上，新媒体问题和数码处理问题排挤甚至取代了其他的理论问题，学术界至少暂时看来有些困惑。从制作到观众，都有新概念成系列地在各个层面浮现。在此，与其是去支持或责难世纪之交关于媒体空间的彻底转变的宣称，倒不如让我们借用这个不可否认的电影之数码拐点来重新思考这种艺术的过去和它的潜力。

当今的电影观众认为电影导演们完全地建构了视听经验，从而鼓励了把影片当作无非是一套特效的观点，正如肖恩·库比特那本雄心勃勃的书的标题——《电影效果》。[1] 这是列夫·马诺维奇秉持的观点，他认为影片是达成两个目的——"撒谎和表演"——的工具。[2] 如果这样的话，电影就完美地同政治史和社

[1] 肖恩·库比特（Sean Cubitt），《电影效果》（*The Cinema Effect*，Cambridge, MA：The MIT Press，2004）。

[2] 列夫·马诺维奇（Levi Manovich），《撒谎或表演：电影与远程呈现》（"To Lie and To Act：Cinema and Telepresence"），见托马斯·埃尔赛瑟（Thomas Elsaesser）与 K. 霍夫曼（K. Hoffmann）主编，《电影的未来：该隐、亚伯或光缆？数码时代的屏幕艺术》（*Cinema Futures*：*Cain, Abel or Cable?*：*The Screen Arts in the Digital Age*，Amsterdam：Amsterdam University Press，1998），页 189—199。

会史连接，而影片则作为"可见性的机器"[1]被运用于或建构预先设计好的、无可避免地具有误导性（我们习惯说"有偏见"）的再现，或促生直接的、精心计划好的观者回应。

我希望提出一个非常不同的电影观念，这个概念同库比特或马诺维奇的书名都格格不入：电影不是（或者并非过去一直是）一种以特殊效果为主的媒介。我们有些人最关注（并且认为是整个电影事业之关键）的电影，有着一个和撒谎或煽动非常不同的任务：它们的目标在于发现、遭遇、直面和启示。如果说新生的数码视听文化危及了什么，那就是对这种发现的旅程可能带来的遭遇的欣赏。今天有很多人显然以为，对这个世界和栖息于此的人们已经有足够多的发现了，再也没有什么新的启示了——至少在一个被娱乐和广告统治的媒介中不会再有了。

颇为反讽的是，电影发现中最伟大的那几次旅程却是在为广告服务的过程中启航的。一家皮毛商赞助了罗伯特·弗拉哈迪（Robert Flaherty）的《北方的纳努克》（*Nanook of the North*，1922），雪铁龙则赞助了莱昂·普瓦里耶（Leon Poiriér）的《横越黑非洲》（*La Croisière noire*，1924）。弗拉哈迪和普瓦里耶正如电影导演通常所做的那样，控制并操纵他们的材料来达成效果，

[1] 让-路易·科莫里（Jean-Louis Comolli），《可见性的机器》（"Machines of the Visible"），见 Gerald Mast and Marshall Cohen (eds.),《电影理论与批评：第三版》(*Film Theory and Criticism*, 3rd edn, New York: Oxford University Press, 1985)，页741—760。

但他们却是以一种或多或少可见的争斗来使之达成的,在这种争斗中,被记录下来的影像和声音对导演的意图产生一定的抵抗,双方在表达和表意方面都产生摩擦,这种摩擦正是我决心记录的。埃德加·莫兰所坚持的也正在于此:所有的艺术都投射我们的梦与欲望,但电影却是独特的,它的投射是通过物质世界本身——或者更准确地说,通过物质世界的双重(double)——来达成的。所有的电影因此都是看似熟悉实则陌生的召唤(uncanny evocations),部分地——但仅仅是部分地——属于我们。人类与异类之间、个人与外来之间的张力,虽然在各个时期的无数种影片模式和类型中被使用,但却在第二次世界大战后至20世纪60年代的新浪潮电影期间日渐成熟,最终蔚为大观。

雅克·奥蒙(Jacques Aumont)的话鼓励我在这一点上继续深入:"1945年至1960年这个阶段无疑是关于电影艺术的思想史上最浓墨重彩的一笔。"[1] 事实上,我打算回溯到略早一些的时段,并且将追述这整个时期的发现成果之影响直到当下。但奥蒙的把握是准确的:巴赞以宽容姿态执掌批评界的这个战后时段深化了电影的良心和自我意识,并且扩展了它的文化影响力,直至它与其他艺术门类并驾齐驱,成为哲学家、理论家、社会学家乃至任何关注人类在现代性中状态的人的资源。

[1] 雅克·奥蒙(Jacques Aumont),《电影与场景》(*Le Cinéma et la mise en scène*, Paris:Armand Colin, 2006),页73。

由巴赞最妥当表达出来的电影观念对各种影片、门类和模式,以及分期都适用。然而还是有一些自觉地体现这种概念的上乘范例会浮现在脑海,比如《北方的纳努克》……以及献给巴赞的作品《四百击》(Les Quatre cent coups,1959)。《四百击》和它年轻的男主角走出制片厂制度,或者准确地说,走出摄影棚,追寻着发现本身。这部电影中有一个极具象征性的长镜头,安托万·杜瓦内尔(Antoine Doinel)和同班同学一起逃学,在游乐园里玩人体离心器。演员让-皮埃尔·莱奥(Jean-Pierre Léaud)被离心力平压在旋转桶壁上,这时他化身为杜瓦内尔,而同时又是他自己。这个男孩——他还不算是演员——手脚摊开,成了我们眼前的景观,看上去被压制着,毫无力量,却在这场像西洋镜一般的旋转中流露出一种纯粹的感受(pure sensation)。一个反打镜头向观众展示了他眼中的世界:摄影机贴着墙,上下倒转,高速旋转。晕眩的莱奥从这个圆柱形桶中走出,他身后就是弗朗索瓦·特吕弗(François Truffaut),以配角形象一闪而过,就像这个男孩的志同道合者或者兄长,而不仅仅是他的导演。莱奥,这个籍籍无名的男孩是于1958年夏从一群男孩中选出的,在剧终处,他将被这种离心的旋转抛到大地的边缘,在那里他转回头,在一个定格中倨傲地凝视特吕弗和观众。影片从一个男孩的大特写镜头那里淡出,这个男孩的教育是在与世界和我们的遭遇中、在大街上获取的。他不会被所谓的导演完全操控,也不会完全为我们所知。

男孩的纯粹感受（《四百击》）

就让莱奥14岁时的脸庞作为电影之含混性的标志吧，它记录了我们是怎样遭遇一个真正的男孩在一个投射于五十多年前的巴黎大街的故事中表演的角色。停格镜头、转筒的机械运动的断续性，以及导演倏忽闪避的出现，都将《四百击》提高到一个抽象的层面，与其影像（男孩与城市）及影片中展开的故事的现实主义相龃龉。这是一部关于电影的未来的影片，也是关于让－皮埃尔·莱奥的未来的影片，他的生活从此就不同了。它是关于电影的困难和欢乐的记录，也是青春期（青年与父母终于分离的时刻）的困难与欢乐的记录。巴赞逝世那天正是1958年11月11日——《四百击》开机的日子——这个巧合让人感动，更具有象征意义。正当特吕弗奔跑着想追赶上他的导师和养父，后者却悄悄逝去。这是部总被理解为自传的电影，同时也是关于巴赞为之呐喊并传承给儿子的电影理念的电影。

在另一个充满自我意识的时刻，莱奥和伙伴跑去看了电影，后来又回到影院撕下一张墙上的定格镜头海报，镜头中是英格

脱出角色的女演员(《卡比利亚之夜》)

玛·伯格曼(Ingmar Bergman)电影《与莫妮卡的夏天》(*Sommaren med Monika*,1953)中饰演莫妮卡的充满魅力的哈里雅特·安德松(Harriet Andersson)。对特吕弗和凝聚在《电影手册》周围的评论人团体来说,莫妮卡是解放的性之象征,伯格曼则是解放的电影制作之象征。让-吕克·戈达尔(Jean-Luc Godard)也被这部电影所吸引,他说是巴赞教会他捕捉并衡量经典影片中不存在的那种演员与观众之间的精妙共谋。哈里雅特·安德松在影片中向我们点头致意,正如朱丽叶塔·马西纳(Giulietta Masina)在《卡比利亚之夜》(*Le Notti di Cabiria*;费里尼,1957)中所做的,也正如让-保罗·贝尔蒙多(Jean-Paul Belmondo)在《筋疲力尽》(*A Bout de souffle*,戈达尔,1960)开场后不久时所做的。

巴赞显然支持这种青少年式幻想,即演员脱离角色,几乎离开银幕,同满怀敬仰之情的观众直接交流。但这里要注意的是,切勿急于贬低青春期,这正是一个充满了质询和自我意识的时代。巴赞和戈达尔懂得,演员既是人也是角色,既活在虚构世

界中,也作为观众眼前的人类一员活着。自我意识并不(至少不是必然)削弱虚构,而是能让我们看到从现实世界闪跃到作品的火花。"重新发明电影""就像第一次拍摄电影那样":只有那些谙熟电影史的人才会吟诵这些语录,那些在法国电影资料馆(la Cinémathéque française)受教育的新浪潮导演骄傲地构成了拥有如此知识的第一代。这里的悖论是,自我意识被当成电影重新魅化(re-enchantment)的前提。

让-皮埃尔·莱奥的不可预知性、他活泼莽撞的真诚表演,都在为《电影手册》周围那群人对电影的痴迷代言。这种态度——让我们把它叫作一种伦理——被认为是法国电影整体上具有的一个特征,以至于《四百击》著名的停格镜头甚至从标准的法国电影史的封面上向我们凝视。[1] 该电影史的

一种寻找的电影

[1] 艾伦·威廉斯(Alan Williams),《影像共和国》(*The Republic of Images*,Cambridge:MA:Harvard University Press,1992)。

一种魅惑的电影

作者艾伦·威廉斯明确的理解是,青春期既是一个渐趋成熟的阶段,也是一个反叛和力比多的时代。新浪潮的兴盛,显示了电影媒介的自我意识在二战之后扩大了,并且经历了如火如荼的发展。摄影机开始从熟悉的领域向外游离,直面一个往往更加惊人的世界;它就像青少年那样,从根深蒂固的规范游离,从不让法国青年接触真正的性、真正的死亡、真正的历史的"爸爸电影"(*cinéma du papa*)那里游离。在电影院中接触到莫妮卡的凝视,然后大胆地偷走了她的剧照,拿回家作为拜物的对象,这看起来可能像是孩子气的姿态;但这是一种遭遇的姿态,其价值可能导向发现,有时也可能导向冲突。这种遭遇的轨迹将构成本书的主题。

这个主题将与各个时期和地方的电影相联系,但为了便利与清晰,本书主要以法国为例:这里是关于电影观念的争论最喧哗的论坛,这个国家拥有最多的电影刊物,提供最广阔的电影选择,或许也是电影艺术最深入文化的国家。同样为了便利与清晰,本书采用那些广为人知的例子,比如《阿梅莉的神奇命运》

(*Le Fabuleux Destin d'Amélie Poulain*, 2001) [1]。怎能不引用这部电影？阿梅莉的妩媚脸蛋已经成了一部新的法国电影介绍书籍的封面，[2] 和艾伦·威廉斯的电影史封面构成了一场标志性形象的决斗。其导演让－皮埃尔·热内（Jean-Pierre Jeunet）奉为圭臬的是一种新的电影观念，他明确地抛弃了新浪潮的电影观念，因此也触怒了《电影手册》。特吕弗从一群大街上的顽童中找到莱奥，而热内则如同成千上万的其他导演那样，在克利希广场的大广告牌上看到了理想的演员——奥黛丽·塔图（Audrey Tautou）。[3] 这个简单却切中肯綮的对比还将引出一系列不同，这些不同不仅构成了两部截然不同的电影，并且构成了两种在巴黎及世界各地相互对峙的电影观念。

"观念"（idea）在这里的用法是在电影现象的各个层面都可以感受到的、支配性的概念。制作人的决定总是在根本上被某种或许默认的概念支撑，这通常与观众对观影经验如何或理应如何的理解重叠。模式（虚构、记录、动画）和类型（科幻片、纪录－剧情片、动画片）体现某种电影理念。同样，影评人、博客和友人间关于电影的讨论也呼应（如果不是阐明的话）某种价值。詹

[1] 目前通译为《天使爱美丽》，但"爱美丽"并非标准人名译法，故本书采用直译片名。——编注

[2] 雷米·傅立叶·兰佐尼（Rémi Fourier Lanzoni），《从开端到今天的法国电影》（*French Cinema from its Beginnings to the Present*，New York：Continuum，2002）。

[3] 《阿梅莉的神奇命运》电影宣传资料。

姆斯·拉斯特拉（James Lastra）说明了在电影诞生的阶段以及在向有声电影过渡的阶段，发明家、制作者、评论人的电影理念并不怎么重叠。[1]在我们向数码时代过渡的阶段，当然情况也是类似的。即便如此，在电影这些过渡阶段的始终、在整个电影的历史中，电影都提出（有时是强行推广）了此前任何其他艺术都无法做到的、关于现实主义的宣称。在那些认真思考过这个宣称的人中，巴赞最出色地认识到了它是怎样废黜（或有可能废黜）人类在其栖居的自然与社会世界——亦即电影中那个显然昭彰的世界——中的支配地位。巴赞推崇的技术，比如长镜头、深焦摄影，以及这类技术承诺的价值取向（显示那些被忽视的、含混的，以及看似熟悉实则陌生的），尚未穷尽这种电影观念带来的可能性。每个时段都会发现本时期的电影已经深陷在特定科技、技术、风格和类型的网络之中；巴赞电影观念的应用范围却超越了二战之后的网络。我非常重视巴赞经常被引用的一句话："简言之，电影尚未被发明。"追踪电影从过去到未来的道路——这就是巴赞的"追询"，浓缩于他的《电影是什么?》（*Qu'est-ce que le cinéma?*）一书中。这对我来说是一种对责任的要求，即便在一个与巴赞写作此书的1958年完全不同的时代，也不应该放弃。即便"电影的存在先于它的本质"，也就是说巴赞永远无法确认一个对

[1] 詹姆斯·拉斯特拉（James Lastra），《音效技术与美国电影》（*Sound Technology and the American Cinema*, New York：Columbia University Press, 2000），页13—14。

此问题的答复，也无法接受本书着意激发思考的标题，但我们仍然可以讨论某些涉及电影本质的东西。那么就可以说：不管以什么表现形式或在什么时代，真正的电影都与真实有某种关系。

为了发现并遭遇这个关于电影的有力观念，我建议我们进入一个已经被传统电影理论所开拓并部分地规范了的领域。文学理论可以二分为从文本出发和从阅读经验出发这两大类，电影理论则趋向于依据电影制作不同阶段或不同时刻而区分为三大类别：拍摄、制作、放映。每个阶段都各自与其主要的工具联系在一起：摄影机、剪辑机、放映机。近些年电影理论的焦虑痛苦（如果还不能这么描述电影本身的话），可以归咎于这些器械的变化、更新和封存——21世纪数码技术取代19世纪机械的过程。数码技术被认为把模拟的或手动的先代设备所能完成的东西都完美化了，增效、扩展和调整了原来的那些操作，使控制度臻于极致。这样的一次技术革命推动着我们回到电影最根本的运作那里去，逐个阶段来审视经过先前二十多年的巨变之后，电影现象如今还剩下了什么。

这三种操作阶段都是人与其外部世界接触的界面。在这个数码技术对20世纪中期形成的理念形成巨大压力的时代，每一种界面——这个名称来自电影工具，都值得以一章来深入探讨。另外的一章即第四章，则献给"主题"之首要性及其在电影理论与批评中的特殊地位。如果巴赞所言为实，那么电影就是通过与它为之而生的世界的遭遇和对世界的改编/调适而成长为它自己

的——其后才作为自己继续变化。末章的主要线索，即电影内在的非纯和它对于改编/调适的嗜好，为本书充满悖论的任务奠定了基调：为一种仅存在于与超出自身之物的关系中的现象定义出不变的特征。

第一章　在世界中搜寻的摄影机

糟糕的电影导演没有理念，好的有太多理念，而最伟大的则只有一个理念。这个理念一旦稳固，就让那些最伟大的导演在穿越一片变幻无穷的诱人风景时能保持他们的路径。其代价是众所周知的：某种程度的孤寂。评论家又如何？对他们来说也应当是一样的（但没有什么堪称伟大的评论家）。只有一位例外：1943年至1958年间的安德烈·巴赞……在二战后的法语世界，巴赞承前启后，既是船头雕像般破浪前行的先驱，又是摆渡者式的传承者。

——塞尔日·达内（Serge Daney,《电影手册》1983年8月号）

摄影机是否不可或缺？

1889年，埃米尔·雷诺（Emile Reynaud）在他的剧场中投影出了移动的影像，但他并没有任何记录的仪器。通过在玻璃板上绘画，他制作了一些短动画，各自由12幅图片构成。最终他发明了可旋转放映的图片条，并制作了三条有500幅图片的动画。这

些用透光颜色绘制的图片即宝贵的早期动画作品。1895年后，还有一些大胆的"导演"完全避免使用摄影机。20世纪20年代，曼·雷（Man Ray）在照相纸上放置一系列物体，然后曝光并洗印。他的实物投影（英文中以雷的姓氏称之为Rayograph）作品通常在博物馆和标准的摄影作品一起展览，仿佛它们的制作方式是同一的。无数以胶片创作实验作品的艺术家调整了曼·雷的制作过程为己所用，其中最值得注意的是斯坦·布拉克黑奇（Stan Brakhage，1933—2003）他把飞蛾的翅膀等物体粘到未曝光的胶片上，然后冲印成了他的伟大作品《飞蛾之光》（*Mothlight*，1963）。

电影艺术的这些奇妙范例因其罕见和想象力而引人入胜。由于这些电影测试自身媒介的定义和认同，它们归属于被恰当命名的实验性模式。然而，它们的一部分效果也恰是仰仗电影的标准定义来形成的。如果大量甚至全部电影都不再使用摄影机，电影将会如何？[1] 在21世纪技术最前沿的电影中，如《贝奥武夫》（*Beowulf*，2007），摄影机已经降至辅助的地位。银幕已经很少显示光通过摄影机镜头展现的初始视觉信息；我们看到的是计算机

[1] 这并不是不可想象的。参见纳迪亚·博扎克（Nadia Bozak）于2008年提交的多伦多大学博士论文，《一次性相机：影像、能源、环境》（"The disposable Camera: Image, Energy, Environment"，Ph.D. dissertation, Toronto University, 2008）。博扎克提醒我们19世纪机械基础之上的电影工业牵涉到多么巨大的物质消耗，这包括根深蒂固的废料问题，每周都有成千上万卷的35毫米胶卷成为垃圾。数码相机也并不能解决这个问题，因为制造电路板需要大量的能源，而数码相机的无所不在更是积累起巨量的金属和塑料。而且，一旦有更先进的机型上市，老款就都成为废品被抛弃或回收。或许有一天，不需要摄影机的电影会成为一种必需品。

重新组织一系列视觉元素而形成的作品，这些元素中只有少量来自摄影。计算机设置一个综合视图，其后通过虚拟制图（virtual imaging）可以对之继续渲染。一个长镜头（从来都不是真的用一台机器摄制成的）就变成了通过几何拼接一系列从它自身衍出的连续镜头而形成的一个主镜头。对所谓"场景"的发挥可以看起来似乎是镜头推近的特写，或90度的视角转移，或用吊架做成的一个螺旋上升式的俯瞰视角——但这一切都不需要摄影机。我们在博物馆或主题公园看到的虚拟现实装置，或绝大多数电子游戏，都只在制作的第一阶段用摄影机作为辅助。在视听娱乐中，摄影机充其量是便捷手段，随着计算机技术的发展，很可能会被淘汰。

其实在赛璐珞上绘制的动画片早就是一种无摄影机的电影了。在二维平面上设计的无数图像被巧妙处理、组成序列，在银幕上加速播放时，仿佛是在三维空间中存在和运动的。肖恩·库比特宣称所有的电影在本质上都是动画的某种形式，而反之则不成立的理由之一即此（虽然这一点不是最本质的原因）。[1]如果说直到最近动画片（包括普通电影）的制作都还是使用了摄影机，那只是为了便利地把艺术家的手艺记录到赛璐珞片上以放映。如今，显示屏展示直接使用计算机制作的动画，排除了摄影机。所

[1] 肖恩·库比特（Sean Cubitt），《电影效果》（*The Cinema* Effect，Cambridge，MA：The MIT Press，2004），页97。

有的电影类型以后都会如此吗?库比特的宣称是那些数码时代刺激下产生的旨在彻底改变理论取向的争议中最智慧的观点之一。

确实,传统的理论家们在意识到动画(moving pictures)的产生可以完全不需要物理的痕迹时,他们的不安预感已经上升到了恐慌的地步。电影难道不需要现实世界中的来源或所指吗?而且,即便是用(数码)摄影机拍摄的影片,现在也可以和动画制作一样被任意改动。纪录片则从未像当下那样被热议,那些关于印迹、视觉记忆和真实性的讨论(往往引用巴赞的观点)再次充满了真正的活力。比如说,菲利普·罗森和托马斯·埃尔赛瑟已经打破了伴随着第一代数码摄影机出现的末世论修辞,他们认为数码摄影机的功能基本与模拟摄影机相同,即记录机器所面对的世界。[1] 正像以前一样,大部分数码拍摄的纪录片都包含内部线索或关于影像来源的插入文本(paratexutal guarantees)以提示它们的可靠性。而戏录片(mockumentary)这个变异的门类则依赖于故意标榜这种可靠性规则。

观众们基本还是保持了对影片的信任。为什么不呢?无数父

[1] 菲利普·罗森(Philip Rosen),《旧与新:数码乌托邦时代的影像、索引性及历史性》("Old and New: Image, Indexicality, and historicity in the Digital Utopia"),收入他的著作《变化的木乃伊化:电影、历史性、理论》(*Changed Mummified: Cinema, Historicity, Theory*, Minneapolis: Minnesota University Press, 2001)。Thomas Elsaesser,《数码摄影机:提交、事件、时间》("Digital Camera: Delivery, Event, Time"),见 Thomas Elsaesser 与 K. Hoffman 主编,*Cinema Futures: Cain, Abel or Cable?: The Screen Arts in the Digital Age* (Amsterdam: Amsterdam University Press, 1998),页 201—222。

母买了摄影机来记录孩子的出生或生日,这类家庭影片和动画毫无关系。摄影机不仅对家庭生活来说必不可少,并且恰好是家庭认同和团结的拜物教。电视真人秀(Reality TV)是一种同样依赖摄影机的娱乐沉迷。和赛璐珞片的时代不同,当代城市是由摄影机监控的。罗德尼·金被警察殴打的视频生动地体现了摄影机的界限已经扩大了,民众化把全世界人口都变成了潜在的记者。新闻摘要会播放由某个机构安装的隐藏摄影头捕捉到的多少可辨认的抢劫犯面孔。法庭不得不重新衡量视听证据的原因是,首先这类证据剧增,其次,它们可被篡改,因而可疑。[1]摄影机在今天远不止是一个消逝中的电影文化的遗迹。

虚构题材电影制作者迅速地理解并开始利用数码摄影机的力量。维尔纳·赫尔佐格(Werner Herzog)的《灰熊人》(*Grizzly Man*, 2005)在胶片电影中嵌入了一段数码录像作为探索电影主人公生活的原始数据,此人是个执着的自然主义者和业余摄影师,被他所热衷拍摄的熊吃了。[2]在《午夜凶铃》(*Ringu*, 1998)中,录像带会把死亡传递给看过的人。在这些以及其他更多例子中,来自业余摄影机的影像同那些以专业制式拍摄的影像竞争,两者

[1] 路易－乔治·施瓦茨(Louis-Georges Schwartz)对此问题有更深入的讨论,见氏著,《机器证人:美国法庭中的电影证据史》(*Mechanical Witness: A History of Motion Picture Evidence in U.S. Courts*, New York: Oxford University Press, 2009)。

[2] 张承宪(Seung-hoon Jeong,音译)与达德利·安德鲁(Dudley Andrew),《灰熊幽灵:赫尔佐格、巴赞和电影动物》("Grizzly Ghost: Herzog, Bazin and the Cinema Animal"),载于《银幕》(*Screen*)2008年第49卷第1期,页1—22。

各自代表着不同的本体论层面。奇特的是，电子影像几乎总是指向更原初的真实，胶片拍摄的虚构内容必须以之作为调校的标准。确实，随着"摄影影像的本体论"的相关性和与电影的摄录阶段相关的那些问题变得越发尖锐，这种本体论再次回到了关注的中心。

《电影手册》原则

就让我们用无摄录机动画来划分界线。甚至可以说，让我们画一条区分两种不同电影概念的界线。我所提及的"《电影手册》界线"是先于"电影作为活动的故事看板"观点（该观点是当下大部分视听娱乐的特征）并在当下与之共存的一种"电影观念"的谱系。《电影手册》那些著名的批评家 [弗朗索瓦·特吕弗、雅克·里维特（Jacques Rivette）、埃里克·侯麦（Eric Rohmer）、克洛德·夏布罗尔（Claude Chabrol）和让－吕克·戈达尔] 与刊物创办者巴赞产生分歧，将这种电影观念传递给巴赞最有才华的继承者塞尔日·达内，最终传递到让－米歇尔·付东（Jean-Michel Frodon），即我写作本书时的《电影手册》主编。这种观念在罗伯托·罗塞里尼（Roberto Rossellini）的电影中得到体现，经由他，又体现在新浪潮作者们的电影中，其中四位至今仍在工作；它仍在继续启发着众多导演 [比如法国的阿诺·德斯普里钦（Arnaud Desplechin）和奥利维耶·阿萨亚斯（Olivier Assayas），以及世界

其他地方的许多导演如侯孝贤、阿巴斯·基亚罗斯塔米（Abbas Kiarostami）、拉斯·冯·特里尔（Las von Trier）、贾樟柯等]。达内曾经宣称，这种电影观念的基础是一个原则："如下为《电影手册》原则——电影与真实有一种根本性的关联，而真实并不是那被再现的。这不可争辩。"（L'Axiome Cahier：c'est que le cinema a rapport au réel, et que le réel n'est pas le représenté——et basta.）[1] 达内用这条原则猛烈抨击20世纪80年代所谓的"视觉系电影（Cinéma du look），即诸如《歌剧红伶》（Diva，1981）和《地铁》（Subway，1985）之类源自广告工业并发展到《阿梅莉的神奇命运》（2001）的娇媚可爱的视觉糖果。我将以此电影观念抨击一种关于数码电影的过度自信的话语。

从导演角度全面控制影像和观众的可能性引发了焦虑，这促使现实主义的支持者，诸如安妮特·库恩（Annette Kuhn）、让－皮埃尔·戈伊恩斯（Jean-Pierre Geuens），以及道格玛95的导演们，采用巴赞的一些概念来保卫一条与后胶片电影之间的游移界线。这些来势汹汹的后胶片电影如日中天，推崇炮制影像、任意操控影像和观众。传统主义者们则反对全能的计算机，将摄影机当作一种独特的设备，以之捕捉某个特定时刻的视觉建构，甚至可能展露其真实。这就是将电影作为顿悟的观点（epiphanic

[1] 塞尔日·达内（Serge Daney），《练习颇有帮助，先生》（L'Exercise a été profitable, monsieur, Paris：POL, 1993），页301。

view），巴赞总是被与这种观点联系在一起，虽然这样的联系并不是很准确。

当戈伊恩斯指责数码电影把关注点从拍摄转移到后期制作时[1]，或许他的批评在当今最有力地支持了继续将电影作为顿悟的观点。当一位传统的电影导演喊出："现场安静！"他就去除了一切无关紧要的东西，以孤立出一个创造力不受侵犯的空间和神圣时刻，将之永恒地在胶片上定影。演员们尽其所能，有时需要一再重复，直到达成良好效果，而摄影机和录音组则安静地用可媲美精妙舞步的方式移动着，以使现场（影棚或外景）的气氛融入影像之中，并同时记录表演中最微妙的曲折变化，记录不管是排练好还是偶发的重要时刻，例如微笑变得尴尬或眼皮的抖动。今天，摄制现场是吵闹的，一个拙劣的镜头通过画面编辑（修改错误的手势、除斑等）或把镜头的片断打乱重组成从未发生过的东西，可以成为最终场景的基础。如今最昂贵的影片制作常常用绿幕拍摄取代演员之间、演员与现场之间的交互。电影的魅力仍然存在，这是为什么无数观众会去影院，但它的来源不再是拍摄现场或摄影机记录下某些不可重复的东西的时刻。魔力已经转移到计算机，在那里，音轨成了数十条音轨的合成，炮制后加入影片，图像则是集成式的而不是构图式的。

[1] 让-皮埃尔·戈伊恩斯（Jean-Pierre Geuens，《数码的世界影像》（"The Digital World Picture"），载于《电影季刊》（Film Quarterly），55（4）（2002），页19—30。

理查德·林克莱特（Richard Linklater）导演的《醒着的生活》（*Waking Life*，2001）中一个关于电影的段落推出了支持传统摄像式电影的观点，这个段落在这部影片中处于绝对的中心。但反讽的是，这部作品被归入动画门类。从一个直升机上的俯瞰视角，"摄影机"穿梭着下降，导向影片的主人公，他正走向一个电影院，电影院前的看板上显示的字样是"神圣时刻"，这是这个段落的标题。主角坐在影院的座位上观影时，一个唠叨的知识分子［台词和配音均为卡维·扎赫迪（Caveh Zahedi）］正在这块银幕（即这部关于巴赞神秘主义世界观的电影）中的银幕上高谈阔论。扎赫迪向我们暗示，只有摄影机可以让我们回到四周那丰满的现实，我们通常对现实是忽略的，仅把它简化成目光短浅的各种个人追求。摄影机让我们能接触到日常世界中的表象和独特时刻的时间性，这些独特时刻丰富多彩的程度使其能够模拟并嘲弄着个人追求迫使我们采用的那种癫狂速度。这种观点等同于一种相当普遍的对巴赞的理解——或者说一种简单化的"巴赞主义"[1]，林克莱特显然了解这一点，因为他在影片中让一个显然自以为是、过度兴奋的角色（这很难说是一个能轻松认识到根本问题的人物）用机关枪式的独白表达"巴赞主义"观点，由此他就颠覆了这类陈词滥调。再者，扎赫迪很难说扮演了一个角色，他只是

[1] 埃尔维·茹贝尔–洛朗森（Hervé Joubert-Laurencin）提供了这个词汇，它意在指向柏格森的哲学和柏格森主义（对柏格森观点的通俗理解）之间的差别。

一个与跳动、起伏的线条勾勒出的人类外形相联系的声音——《醒着的生活》从头到尾是转描制作（rotoscope）。虽然这种类型的动画电影也可能是基于摄影的，但它给人的印象是人为操纵的，即便扎赫迪正在那儿说教一种"放手"美学。

扎赫迪的观点与其说来自巴赞，不如说来自侯麦，对侯麦来说，电影院总是一种"展现"（showing）的艺术。他的早期文章，比如《经典时代》，将电影置于文学之上，理由是电影展现的不是行动的意义，而是行动的可见性。我们看到一个角色（演员）表演，并立即注意到它的适宜或虚假。[1] 不管是显露自然的真实[《双姝奇缘》（*4 Aventures de Reinette et de Mirabelle*，1987）一片中黎明前的宁静；《绿光》（*Le Rayon vert*，1986）中落日的颜色]，还是显露一个角色突然认为自身能够理解的社会情景的真实方面（全部"六个道德故事"电影），没有一个导演像侯麦这样探索、使用乔伊斯式的"顿悟"概念。他创造的并不仅是角色间的戏剧性事件，而且是意蕴繁复的语言和清澈的形象之间的戏剧性事件，比如，《克莱尔的膝盖》（*Le Genou de Claire*，1970）中一个指向片名的时刻，伯纳德描绘并试图评估一个简单举动（在和一个女孩一起躲避暴雨时，他触摸到了这个女孩的膝盖）的意义，同时摄影机正在见证这个行为。征兆性的是，侯麦的批评文集《美之格调》末篇是关于让·雷诺阿的长篇分析，雷诺阿虽然与侯麦性格截然

[1] 埃里克·侯麦（Eric Rohmer），《美之格调》（*The Taste for Beauty*，Cambridge：Cambridge University Press，1989），页 40—53。

不同，却无疑正是他的导师。侯麦正是借助巴赞的眼睛而学会了欣赏雷诺阿镜头的感官特征、声音的质感（雷诺阿永远是直接录音的），以及对人物在广阔丰富世界中的短视的反讽。

但侯麦对雷诺阿的理解有局限性，他对巴赞的理解也同样有局限性。对雷诺阿来说，表象的世界经常有欺骗性，不管怎么说也不能等同于真实。为了说明这点，只需考虑一下《游戏规则》（*La Règle du jeu*，1939）中克里斯汀在狩猎后监视丈夫及其旧情人这个错误。尽管她有单筒望远镜——事实上正是由于这件取代摄影机的装置——她却错误地理解了所看到的事物，导致所有人的毁灭。巴赞在《摄影影像的本体论》（"L'Ontologie de l'image photographique"）中写道："关于艺术中的现实主义的争论是在一种误解下进行的，这种误解混淆了审美与心理，混淆了真正的现实主义（赋予这个世界具体的和根本性的表达的需要）和意在欺骗眼睛（或者说心智）的伪现实主义，换言之，一种满足于幻觉表象的伪现实主义。"如果在巴赞和雷诺阿（侯麦也是一样）那里，表象可以是一种伪现实主义，那么怎么理解摄影机表现出来的关于自然世界的顿悟？侯麦的电影台词多确实事出有因。

巴赞无疑是正面理解不加修饰的电影形象的，他有多篇文章都包含这种观点。但他却站在对真实而不是图像"抱持信念"的导演们那边[1]，他一再举例展现，电影所达成的现实恰是其图像

[1] 安德烈·巴赞（André Bazin），《电影是什么?》（*What is Cinema?*，Berkeley: University of California Press, 1967），页24。

真实与表象（《游戏规则》）

中不可见的部分。对巴赞来说，银幕是现实的负片，是导演所追求的现实的本质部分，但同时又仅是初步性的阶段。这位"关注影子的巴赞"（暂且让我们这么称呼他）由于吉尔·德勒兹和塞尔日·达内而重新进入了严肃的电影讨论，因为后二者都认识到了巴赞与一种其时风头正健的关于虚拟的哲学的共鸣。德勒兹在发展《影像–时间》中关于虚拟影像的理论时，从来不掩饰他所受的《电影手册》的影响，以及明确来自巴赞的影响。达内在20世纪80年代离开《电影手册》并开始为《解放报》写关于电视社会的评论时，重新回归了巴赞。他写道："巴赞关于电影的洞察——与电影作为实景拍摄（prise de vue）的理念紧密相连——在当下遭遇了电影影像不再必然来自真实的现实状况。电子影像忽视了（镜子的）镀银层。悖谬的是，恰恰因此，巴赞仍然是至关重要的。"[1]

[1] Serge Daney,《安德烈·巴赞》（"André Bazin"），见《〈电影手册〉评论集》(*Cahiers* Critique, Paris：*Cahiers du cinema*, 1986)，页174。最初发表于1983年8月19日。

让我们回到《电影手册》的原则:"电影与真实有一种根本性的关联,而真实并不是那被再现的。"达内事实上是从侯麦那里将这条原则改编而来,侯麦在《电影手册》1959年1月刊对巴赞的颂扬明确指出巴赞的文集中"每篇文章,但也是他著作的整体,有着一种真正的数学证明般的严格。巴赞所有的著作都聚焦一个问题:对电影'客观性'的确认,就像几何学集中关注直线的特征一样"。达内超越了侯麦的欧几里得式观点,他认为巴赞对电影的理解更像是一种微积分,负数和想象的价值都加入游戏,我们只能作为渐进值(渐近线)无限趋近客观性。侯麦是最早认识到如下这点的人之一:巴赞至少大部分是一个关于不在场的理论家,对他来说,萨特式的关于在场和不在场的明晰范畴让位给了一些过渡性的概念,比如说"痕迹""裂隙"和"延迟"。请记住,巴赞宣称过摄影肖像并不再现它们的对象,而是"灰色或褐色的影子,幽灵般的……于其延续中在特定时刻被捕捉的、令人不安的在场"[1]。电影通过某种抵抗性的东西与我们遭遇,但这种东西不一定是这个世界的坚实肌体。通过电影,世界"显现"(appear);也就是说,它拥有"显像 / 幻影"(apparition)[2]的特征和地位。

"显像 / 幻影"正是巴赞在《摄影影像的本体论》文中探讨的

[1] André Bazin, "The Ontology of the Photographic Image", 见 *What is Cinema?*, 页 14。

[2] 词源同"出现"(appearance),有幽灵、鬼魂等与幻象相关的意义。——译注

对象，有些人认为这篇文章是所有关于电影的文章中最有影响的一篇，而文中却几乎不提电影这个词。请想象一下不仅基于照片而且基于幻象来建构一种电影理论！幻象概念经常出现在巴赞的著作中，甚至在他信笔挥就的对次要电影的评论中也能看到。在他对两部无关紧要影片的不引人瞩目的评论中，他写到了影片中某种不可触及的价值："就像加农炮那被青铜环绕的炮膛"，有些电影是由它们中心的虚空来定义的。法语的炮膛一词为"ame"，同时有"灵魂"的词义。因此，通过类比，要给某些电影的核心进行定义，最好是通过核心周围的材料，也就是在银幕上显现、却昭示着那不可见的幽灵的东西。[1]对巴赞来说，视觉再现的空核就是木乃伊那已经逝去的灵魂，他的这篇著名文章就是以这个意象开篇的："在绘画和雕塑的起源，有一种木乃伊情结……"木乃伊被束缚在裹布中（这些裹布就像一圈圈的胶片缠绕着它）[2]，长眠在一座巨大空洞的金字塔的幽深底部，一座迷宫（我们可以称之为情节线索）保护它不受盗墓贼（那就称之为评论人）侵扰。在相当长时间内，都有人误以为巴赞的幼稚现实主义让他把可见的当成了真实的——在解开或分解叙事的迷宫后达到的顿悟影像——然而他经由银幕上的显像所追寻的，实则向来是木乃伊

[1] André Bazin，载于《广播－电影－电视》(*Radio-cinéma-télévision*)，no. 275 (1955年4月25日)。这篇文章评论了阿兰·邦巴尔（Alain Bombard）的自传《遭遇海难的志愿者》(*Naufragé volontaire*)。

[2] Hervé Joubert-Laurencin，《巴赞之墓》（"Le Tombeau d'André Bazin"），1998年在法国卡昂的讲座。

空核之顿悟（《意大利之旅》）

的灵魂。难怪巴赞成为罗塞里尼《意大利之旅》（*Viggio in Italia*，1953）最忠实的捍卫者。在这部影片的高潮部分，庞贝的两具火山岩包裹尸体而形成的人形空壳逐渐出土，似乎在对英格丽·褒曼（Ingrid Bergman）和乔治·桑德斯（George Sanders）说话（并谴责他们）。电影之核心的虚空正是如此召唤出了一个对我们说话的完整的伦理世界。

　　巴赞十一页长的关于本体论的文章是他在法国被德国占领期间撰写的二十余篇文章中最有价值的一篇。和那些电影俱乐部油印小报上的短文、报纸（实质上差不多是广告）中的影评相比，这篇文章非常不同，是为一家声望很高的刊物——《合流》（*Confluences*）——关于"绘画问题"的特刊精心撰写的。和他作为一个25岁电影爱好者时的大部分早期评论那种青春跳脱的风格不同，他关于摄影影像本体论的这篇文章让人能感受到其病态。这篇文章的发表事实上也牵涉死亡和拖延，右翼的纳粹帮凶"法

兰西民兵"在里昂袭击了本应于1944年5月出版该期刊物的出版社，他们处死了出版商，迫使刊物延迟一年多出版。[1]我将该文关于摄影痕迹之中心论点的构思阶段定于1944年早期，因为如果与1943年11月发表的《为一种现实主义美学》这篇带有学究气的论文相比，它表现出了才华横溢的飞跃。这或许是因为德占期间的气氛笼罩了他：欺骗性的表面的宁静、窃窃私语和秘密代码、抵抗运动与失踪消逝。这篇"本体论"文章孕育于宵禁之后的寒冷房间中，它的作者是一个被存在主义现象学迷住了的穷困的反叛者和失败的学者。但还是让我们放下传记材料，回到语文学来显影（develop，按其作为摄影术语的词义）这篇文章的基础——它本身就是电影现代主义的根本。

寻迹巴赞之迹

巴赞偶然会在索邦附近文化馆中他主办的电影俱乐部里惊喜地遇到哲学家萨特。巴赞和他有过谈话吗？数年后，两人将就《公民凯恩》（1941）产生分歧，萨特大度地在《现代》发表了巴赞对他的尖锐批评。[2]但在1943年，萨特给这位年轻人初建的俱乐部带来的声望应该就已经让巴赞觉得非常满足了。这一年萨特出版

[1] 详见作者为英文版《电影是什么?》（Berkley, UC Press, 2004）所写的序言。

[2] André Bazin,《〈公民凯恩〉的技巧》（"La Technique de *Citizen Kane*"），《现代》(*Les Temps modernes*)，II (17) (1947)，页95。

了《存在与虚无：关于现象学本体论》，但却是他之前的作品——关于福克纳的精彩文章以及1940年出版的《想象》[1]——可以在巴赞这篇缓慢萌芽的文章中看到影响，因为巴赞关注的焦点是从绘画和摄影延伸出来的一种关于图像的现象学。《想象》在巴赞关于本体论的整篇文章中都留下痕迹。这本书应该也帮助罗兰·巴特（Roland Barthes）形成写作《明室》（*La Chambre claire*，此书明言是献给《想象》的）的想法。巴赞的"本体论"可以说在萨特和巴特之间建立了联系。但巴特总是不太愿意引用，他只引了巴赞一次，然而巴赞的本体论却明显地是《明室》的中心。我们可以在巴赞的文字中感觉到萨特，又在巴特的文字中感觉到巴赞。文本的在场性就是这样以幽灵般的转世延续着。[2]

在我写作《电影是什么？》英译两卷本再版的序言时，那个幽灵显现了。我深入阅读了巴赞本人所用过的那本《想象》，他的遗孀将之赠送给我作为纪念。逐页的阅读（除了那些他没有读过的页面——这非常重要，我知道这一点是因为那些页面没有被裁开）让我看到了他用铅笔划的线和写的批注。巴赞似乎在出版的当年——1940年——就买下了这本书。有些措辞和示例在他的"本体论"文

[1] 萨特（Jean-Paul Sartre），*L'Imaginaire* (Paris：Gallimard, 1940)；英译书名为《想象的心理学》(*Psychology of the Imagination*，Secaucus，NJ：Citadel Press，1961)。

[2] 罗兰·巴特（Roland Barthes），《明室》（*Camera Lucida*，New York：Noonday，1981)。在给《电影是什么？》写的序言中，我错误地认为巴特没有承认巴赞的影响，事实上他在页55提到了巴赞。茹贝尔-洛朗森认为，在这里倏忽而逝的巴赞恰恰被幽灵化了，出没于巴特的整个文本。

章中也出现了。巴赞大胆断言:"摄影是通过它的起源从其摄影对象(model)的本体论那里衍生而来的:它就是摄影对象。"[1]这呼应了萨特,他的书中有一个章节是这样开始的:"通过皮埃尔的照片我见到皮埃尔的形象(envision Pierre)……[照片]几乎就像皮埃尔本人那样作用于我们。我说,'这是一张皮埃尔的肖像,或者更简洁地说,这是皮埃尔'。"[2](巴赞将这整段都划线了。)

在"本体论"一文的第二段,我们几乎可以感觉到萨特就在附近踱步。巴赞描述道:"在史前洞穴发现的被箭头洞穿的泥熊,这活生生动物的替代物将保佑成功的狩猎。"[3]萨特也用了这类形象:"针头穿过的蜡像、墙上画的神牛都能让狩猎成功。"[4]巴赞划出了这个句子,又用括号标注了整段。他最终重新处理了这段话,使之说明不同的观点。我能了解巴赞是怎样与萨特的这本书斗争的,因为在他所读过的《想象》一书中,在38页那里夹着一张妥善折起的纸,整张纸上非常仔细地打印着标题和笔记,标题是"摄影;'再现的类比(analogy)';'类比物'(萨特)"。巴赞在笔记的开头承认了萨特做的一个区分:照片作为透明的无,

[1] André Bazin,《摄影影像的本体论》("Ontology of the Photographic Image"),英文版(编按:本书页下注中巴赞著作"英文版"皆指加州大学版的《电影是什么?》),页10。

[2] Jean-Paul Sartre, *Psychology of the Imagination*, 页27、30。在巴赞所读过的1940年版法文版《想象》中,分别是页35和页37。

[3] André Bazin, "Ontology of the Photographic Image",英文版,页14。

[4] Jean-Paul Sartre, *Psychology of the Imagination*, 页32;*L'Imaginaire*, 页39。

一个把照片中对象的类比物直接传达给意识的工具，以及照片作为黑白的某物，其物质特征（光与影）使我们能暂时地将之作为如同任何其他东西（例如地毯或墙纸）一样的客体而看到。巴赞和萨特都对作为客体的照片不感兴趣；类比物才是他们的共同关注。但类比物可以有两个不同的导向，他俩各取其一。萨特转向想象，触发了与其他类型的形象 – 意识（image-consciousness）截然不同的联想。巴赞则走上另一条道路：照片的来源，他描述照片的类比物是怎样引导我们回到世界本身，而照片正是从这个世界中攫取的。对萨特来说，照片很快就隐入缺席，使得我们能关注类比物，而类比物又继之被自由敏捷的想象（记忆、情绪和其他影像都在这里产生作用）所消耗殆尽。巴赞对想象的自由不那么感兴趣，他的焦点是照片那种放大感知的力量，"教育我们"感知仅凭眼睛注意不到的东西。摄影展延了萨特所说的"视觉的学徒训练"，他认为这种能力是"心象"（mental image）所没有的。巴赞认为我们的想象可以把握照片所暗示的现实。以在危机或危险时刻拍摄的、技术上不完善的照片为例，一般来说，这些照片能告诉我们的很少，但它仍然作为"印迹深刻的探险"之"负片"起着作用。[1] 由于照片中晃动的影像和缺失，我们对这个事件反而理解得更加深刻，在这种情况下，摄影师事实上不可能拍到关于这个事件更多的东西了。恐怖电影恰恰掌握了这类不确定影像

[1] André Bazin,《电影与探索》（"Cinema and Exploration"），英文版，页162。

的效果制作。

　　巴赞的笔记以一张照片——蓝胡子朗德吕[1]的烤箱——为例，这是个明智的选择。这件臭名昭著的物品在1921年被警察从朗德吕的地下室抬进法庭作为诉方的证据。20年后，以此物为对象的照片成为一个哲学案例中的档案。这个烤箱双重地从其语境被挪出，这个语境正是它当初被用来建构的（那些地下室里它被用来焚烧女性尸体的时刻——如果一定要明确数量的话，十次）。巴赞把照片称为记录（document），一个来自他处的侵入，成为当下的提示，又将想象的自由带入视野。这里巴赞同安德烈·布勒东（André Breton）、萨尔瓦多·达利（Salvador Dalí）、乔治·巴塔耶（Georges Bataille）和瓦尔特·本雅明（Walter Benjamin）的关系要比萨特更近。1943年，巴赞的朋友说他是"行动的超现实主义者"[2]，巴塔耶则于1946年发表了巴赞《整体电影的迷思》一文。[3] 巴赞从来没有提到过本雅明，但他一定对马尔罗1940年的文章《电影心理学概要》脚注中提到的本雅明的观点非常感兴趣。[4] 这是巴赞极其熟悉的一篇文章，也在《摄影影像的本体论》中引

　　[1]　Landru：连环杀人犯，以烤箱焚尸。——译注

　　[2]　见Dudley Andrew，《安德烈·巴赞》(*André Bazin*, New York：Columbia University Press，1990)，页58。

　　[3]　载于 *Critique*, 7 (December 1946)。

　　[4]　1940年双语同时出版的《热忱》(*Verve*) 法文版有这个脚注，英文版无，因此在苏珊·朗格（Susanne Langer）主编的《艺术反思录》(*Reflections on* Art, Baltimore, MD：Johns Hopkins Press, 1958) 中也没有这个注释。

用了。巴赞1945年版的文本中最后一个注释就敷衍发挥了本雅明著名的关于绘画被摄影复制品替代的观点（但没有提及本雅明的名字）。巴赞与本雅明都热忱地研读过波德莱尔——这位异化之自我意识的化身、现代之前驱。他们都赞赏波德莱尔畏惧的东西：在科技大众社会的雪崩中，艺术天才重要性的堕落。又比如，两人都意识到了过去的照片可能对当下造成的震惊。[1] 正如巴赞挑选出那些把艺术无法传达的现象放上银幕的电影，本雅明选择了被抛弃的文档和其他类型的文明瓦砾来挑战小说、历史和政治中编写的流畅"正统叙事"。[2] 本雅明感受到了他本人作为异类的存在，电影之类的科技和超现实主义吸引了他，正是因为它们忽视或削弱了古典文化。布勒东的小说《娜嘉》（*Nadja*，1928）对他来说非常重要，因为它依靠偶然性来把被忽略的、被忘怀的、不可见的带入视野。布勒东把照片嵌入小说的机体中，这些是关于

[1] 茹贝尔-洛朗森曾想象巴赞和本雅明于1938年在法国国家图书馆并肩工作，事实上，两人当时都在研究波德莱尔。法国国图的档案中，是否会有证明两人读过同一本书的馆内借阅凭单？或许是在同一天？有一篇论文对这个可能的关系做了出色的探讨：莫妮卡·达拉斯塔（Monica Dall'Asta），《从本雅明到巴赞，超越图像，事件的灵氛》（"From Benjamin to Bazin, Beyond the Image, the Aura of the Event"），收录于Dudley Andrew主编，《打开巴赞》（*Opening Bazin*，New York：Oxford University Press，2010）。

[2] 玛格丽特·科恩（Margaret Cohen），《亵渎的启迪：本雅明和超现实主义革命时期的巴黎》（*Profane Illuminations：Walter Benjamin and the Paris of the Surrealist Revolution*，Berkeley，University of California Press，1993）。也请参见Dudley Andrew与史蒂文·昂格（Steven Ungar）主编，《巴黎大众阵线和文化诗学》（*Popular Front Paris and the Poetics of Culture*，Cambridge，MA：Harvard University Press，2005），页358—367。

令人不安的物体的陌生图像，它们突如其来或来自暗夜，打断他自己的行文和视线。

朗德吕的烤箱就是这样的照片，它的能量来自原初的场景，有可能以非人的力量如闪电般灼亮而震惊观者。[1]《摄影影像的本体论》末页显露了巴赞的忠诚："对超现实主义者而言，想象与现实之间的逻辑分别是不存在的。每个形象都可被视为物体，每个物体也都可被视为形象。摄影因此对超现实主义实践来说是一种具有特权地位的技术，因为它制造的影像也分享着自然的存在；每张照片都是一个真实存在的幻象。"[2]巴赞在这里追随着超现实主义者，用幻象的痕迹公然混淆了萨特所定义的在场与不在场的基本范畴；对他来说，这就是摄影的普通状态。二战后，萨特对超现实主义的评判是他的文字中最辛辣的一部分。萨特作为一位传统的哲学家，可以把观点浓缩于1943年出版的《存在与虚无》中。但是巴赞数年后对之的回应是："对大街上的普通人来说……'在场'这个词现在可能是含混的……现在和过去不同了，不可能再那么确信在场和不在场之间没有中间地带……认为银幕无法让我们接触到演员的在场的观点是错误的。银幕就像镜子一

[1] 巴赞看到的烤箱照片可能是罗宾·瓦尔茨（Robin Waltz）的书中提供的那张插图照片，该书书名很巧妙贴切——《通俗超现实主义》(*Pulp Surrealism*, Berkeley：University of California Press，2000)。

[2] 此处引自蒂莫西·巴纳德（Timothy Barnard）的英译版《电影是什么?》(*What is Cinema?*, Montreal：Caboose Press，2009)，页9—10。巴纳德的英译在此处及文本其他部分往往比休·格雷（Hugh Gray）的通行译本更贴近巴赞的原文。

样——我们必须承认镜子中继了镜中人的在场——但银幕这面镜子的镜像是延迟了的,它的锡箔留住了影像。"[1] 路易-乔治·史华慈认为这句引文清楚地预言了其后德里达关于痕迹和延异的哲学。[2]

巴赞并未止步于摄影,事实上,此后他再也没有直接对摄影进行集中分析。在笔记的那一页,他很快转向纪录片,认为纪录片把记录置入其时空所在的场景,从而"填充"了这个记录。照片对超现实主义者来说非常有效,因为它是从一切语境中被孤立出来的。布瓦法尔(Boiffard)臭名昭著的摄影特写《拇趾》(Big Toe)发表在巴塔耶主编的刊物《记录》(*Documents*)上,它从人体分割出来,获得了一种古怪的力量。而且,照片是现成的,可以迁移到其他语境中去,比如摄影蒙太奇式的拼贴照片。但纪录片每一个35毫米的画格都与它相邻的格连在一起,每一个镜头都隐含着邻接关系,这种关系描述的是一个真正的、环环相扣的世界。巴赞迫使我们设想朗德吕地下室中的一个横摇镜头,在这个地下室里,烤箱是放置在神秘的蓝胡子所收集或使用的其他物品中间的。其后或许可以有一些朗德吕在他家中的镜头,然后是他居住的房子和邻里。这类经典的纪录片将它已经在时间上不在场

[1] André Bazin,《戏剧与电影》("Theater and Cinema"),收录于 *What is Cinema?*, Volume Ⅱ (Berkeley:University of California Press, 1967),页 67。

[2] 路易-乔治·史华慈(Louis-Georges Schwartz),《命名之前的解构:巴赞之前的雅克·德里达》("Deconstruction *Avant La Lettre*:Jacques Derrida before André Bazin"),收录于 Dudley Andrew 主编,*Opening Bazin*。

的主题固定在空间中。玛丽－若泽·孟赞（Marie-José Mondzain）会说，纪录片视觉化它的主题，用光影环绕不在场的主题，而不是将主题融合进来。[1]

照片和电影——记录和纪录片——都一样脱离它们在时间中的主题。某天拍摄，过些时间再冲印，它们被体验的过程必须发生在一个时段之后。这个时段越长，影像的魅力时常也越大，照片主题的灵魂似乎被光影捕捉了，而光影又被照相机在某个给定的、对现在来说遥远的时刻捕捉。巴赞写下的笔记中最后一个令人惊叹的句子指出，电视改变了这一切。如果现场直播的话，"纪录片就与观众同时代"，观众"被引导而参与到（正在摄影机前发生的）事件中"。今天，电视通常被用来展示先前的记录，但对巴赞来说，电视的理论重要性在于它提供了同时性的可能。体育直播、奥斯卡颁奖晚会、灾难事件的新闻直播等都发掘了这种可能性。尤其在巴赞短暂生命的晚期，当他长期卧床时，写了很多关于电视的评论；塞尔日·达内也是这样，他离开了《电影手册》去从事电视批评。对这两位来说，电影那延迟的行动构成了它从根本上具有反思性的本质。影像过一段时间后就反射回到我们面前，从过去传来它的回声，让观者能够反思之，而不是像看电视

[1] 参见 Marie-José Mondzain,《图像能杀戮吗?》（"Can Images Kill?"）, *Critical Inquiry*, 36 (1) (2009)。孟赞区分了化身（incarnation）和融合（incorporation），前者是指采用一个不在场事物的表象，而后者则是与它所再现的事物合为一体。偶像中的基督形象是其化身，但基督并不在场；但对信徒来说，基督融合在圣餐中，圣餐不是一个标志而是基督本人。

直播那样"参与其中"。电视对我们来说是在场的,新闻评论员此时就在我们家对着我们说话;而我们去电影院是在想去的时候,去后就被传送到另一个时间,这种时间是被"再现"而不是被"表现"在反射/反思之银幕上。

现代电影——从新现实主义经过新浪潮到今天——往往利用视觉形象的时间结构中所存在的这种差距。《四百击》片尾的停格影像——就像这部影片的照片式墓志铭——当然令人难以忘怀,但影片中还有一个了不起的镜头:安托万·杜瓦内尔答复一位社会心理学家的问题。这段现场发挥的对话,以及标志着一个连续长镜头中的略去部分的影像跳跃,都模拟电视直播的直接性,并且助成了特吕弗的特殊感受力,也就是即时自发与哀悼过往的共存、生命与岁月消逝的意识的共存。无数其他的照片和影片的影像对比也可以在银幕上展开竞争。[1]

当下论争中的影像

尽管迄今以来颇多误解,巴赞的理论所推动的审美路径(在新浪潮之后由达内进一步发挥)强调的却并不是景观和在场,而是痕迹和延迟。我称为《电影手册》路线的,虽然很难说是一条

[1] 加勒特·斯图尔特(Garrett Stewart),《胶片和银幕之间:现代主义的光合作用》(*Between Film and Screen: Modernism's Photosynthesis*, Chicago: University of Chicago Press, 1999)。此书中罗列了照片和影片交互的例子,同时也有精彩的分析。

单一的道路,却是这种审美的主要引导。在这本刊物的趣味中可以清晰地看到这点,例如阿巴斯的极简主义影片在20世纪80年代和90年代受到推崇,而通俗的"视觉系电影"则立刻被质疑。通过抨击让–雅克·贝内克斯(Jean-Jacques Beineix)、让–雅克·阿诺(Jean-Jeacques Annaud)和吕克·贝松(Luc Besson)明信片式的影像,达内奠定了反对"视觉系电影"的基调。《碧海蓝天》(*Le Grand Bleu*,贝松,1988)完全沉浸在深沉的自恋中,这个用70毫米胶片拍摄的顾影自怜的迷梦,让宛如紧张症病人的观众们一连数小时泡在影院的羊水中,他们所能遭遇的,是无物。至于《熊》(*L'Ours*,阿诺,1988),所有的人类交流都被清空了,导演或观众都无法获得任何领悟。视觉系电影用来取悦它的观众的,是充溢着自悦的影像。

达内的敌意在评论让–雅克·阿诺(Jean-Jacques Annaud)的电影《情人》[*L'Amant*,1992;改编自玛格丽特·杜拉斯(Marguerite Duras)的小说]时终于彻底爆发,这篇精彩的檄文使英语读者后知后觉地接触到了达内——它的英译在他逝世后才在《视与听》上发表。[1] 他在这篇文章中指出,《情人》是视觉甜点,是自我确认的、对可以辨识的景象和物体(它所展示的并最终成为的商品)的表现。电影本应通过影像中心的构成性不在场(constituting

[1] Serge Daney,《失恋》("Falling out of Love"),载于《视与听》(*Sight and Sound*),2(3)(1992),页14—16。

absence）来探索那些新鲜的和真实的。他关注的电影敦促观众将自己置于影像之外，并基于影像所唤起但不成为的真实而选取一个立场。《情人》是一部视觉电影。每个镜头都自成一体，将自身表现得如同广告牌上的商品一般。达内质问，既然这些镜头各自自成一体，它们怎能连接或暗示相邻的镜头？这是一种没有窗户的电影，我们看到的都是自己想看的（或已经看过的）；这是一种电视版的电影，我们恭维自己，只是因为在其中找到了我们已经很熟悉的内容——那包围在四周、消除不安的视觉世界。达内以非凡的直觉指出了法国电影中的配角在新浪潮之后的衰落。他写道，这些角色曾经如浮云般掠过银幕。我们即便凝视着明星们，还是可以捕捉到配角们飘进景框后又离开的独立运动。如今这些角色，如果还出现在电影中，都是为了完成某项具体要求而存在的。

达内英年早逝，并未参与讨论《阿梅莉的神奇命运》这部影片，但可以确信他一定会注意到影片中对每个主要和次要角色的苛刻调度，飘逸的浮云都被定住了，为了给观众提供快感而变化成了温暖的怀抱。片中整个世界的秩序——人类、动物、自然——都依照我们的便利而被组织起来。虽然《阿梅莉的神奇命运》是部可爱的电影，有着信手拈来的艺术史知识和充满想象力的电影人物，但它是来奉承我们的。在电影的前奏中，阿梅莉就开始讨好我们，把自己描述成有着敏锐眼睛的电影观众："我喜欢注意那些别人看不到的细节……"她坐在影院里对我们悄声低语。为

了证明这点,她例举出《朱尔与吉姆》(*Jules et Jim*, 1962)的一个著名镜头中的偶然事件:一只小虫不知怎的进入了镜头,在后景的一片玻璃上爬行,仿佛爬向让娜·莫罗(Jeanne Moreau)那正等着吉姆温柔之吻的微启珠唇。特吕弗猛不防捕捉到了这只小虫,或者说,小虫让特吕弗感到了惊讶。就这个"失误",我请教过摄像师拉乌尔·库塔尔(Raoul Coutard)。他声称这是奇迹的副产品,拍摄当天清晨发生的奇迹是自然(出人意料而奇妙的美丽晨曦)与虚构的完美契合。[1]库塔尔匆忙开始工作,将这对情人的侧影置入景框,力求在光线变化前完成拍摄,却让小虫乘隙而入。这个镜头的表现力如此之强,特吕弗从来没有考虑过重拍。这样的妙手偶得正是超现实主义者梦寐以求的。

正如阿梅莉,超现实主义者也曾扫视银幕以寻找甚至导演都未能注意到的东西,克里斯蒂安·基思利(Christian Keathley)把他们的这种行为称为"全景感知"(panoramic perception)。[2]特吕弗用变形宽银幕镜头(2.35:1)拍摄正是为了鼓励这种感知并促成偶然的奇迹,他力求避免的正是热内所代表的极端的预先规划。热内希望打破自己受到的新浪潮影响的束缚,因此曾经对新浪潮横加挞伐。但他不仅对《朱尔与吉姆》有一笔带过的指涉,

[1] 本书作者与达内的访谈,时间是 2003 年 2 月 27 日,地点在纽黑文。

[2] 基思利的《迷影与历史,或树林中的风》(*Cinephilia and History, or the Wind in the Trees*, Bloomington:Indiana University Press, 2006)一书中使用的这个概念是从沃尔夫冈·希弗尔布什(Wolfgang Schivelbush)的《铁路之旅》(*Railway Journey*, New York:Urizen, 1979)那里改编而来的。

还使用了一位特吕弗片中的女演员——克莱尔·莫里耶（Claire Maurier），《四百击》中安托万·杜瓦内尔那牢骚满腹的母亲——她在《阿梅莉的神奇命运》中扮演阿梅莉的雇主，即那个精明能干的咖啡馆老板娘。咖啡馆所在的勒皮克大街很可能离安托万·杜瓦内尔发现母亲亲吻情人［由《电影手册》的评论人让·杜歇（Jean Douchet）扮演］的地方很近。阿梅莉或许就住在克利希社区中与杜瓦内尔家破败的公寓房相邻的楼里。热内在这部电影之前主要拍摄广告和像《熟食店》（*Delicatessen*，1991）这种高度风格化的摄影棚电影。通过引用走向巴黎街头的新浪潮，他献出了自己的首次"户外"拍摄。

　　然而，热内的巴黎同特吕弗、侯麦或戈达尔的巴黎截然不同。它已经被弄得洁净整饬，不仅因为安德烈·马尔罗在20世纪60年代对巴黎进行过大清扫[1]，更因为热内通过数码技术把所有不美观的或只是不相关的元素逐帧去除了。阿梅莉兴高采烈地在《朱尔与吉姆》的景框中发现的小虫是不可能在热内的刷洗式剪辑下存活的。《视与听》的相关影评则是一副喜出望外的姿态："美丽的影像——方砾石路面和巴黎特色的陡峭楼道、街角的烘焙店和街头市场——俯拾即是，还有明信片般的景色：巴黎圣母院、圣心大教堂、艺术大桥、巴黎的房顶、亲切的咖啡馆、新艺术风格的地铁站等。居住在这些场景中的，是巴黎的

　　[1]　马尔罗时任文化部部长，要求保护历史街区并清洗建筑物外墙。——译注

'小人物'。"[1]

　　观众们或许可以感觉到《阿梅莉的神奇命运》施展的奇妙魔力，但它的制作却完全谈不上有什么魅力。热内控制着每个影像和声响，像钟表匠一样精确地制作了这个幻梦，每个镜头都被摆好了位置，毫无摩擦地延续到下一个镜头。作为对比，特吕弗在制作的每个阶段都追求摩擦。[2] 他觉得自己前三部电影的剧本都过于简单，因此在拍摄时有意与剧本的基调背道而行。让娜·莫罗饰演的凯特琳在剧本中是一个彻头彻尾的可爱女孩，在影片的结尾部分特吕弗却把她变得让人难以容忍。他还放缓影片的步调，把充满活力的前奏部分放到全面观察的视野中，给神秘感加上严肃的分量。奥黛丽·塔图饰演的阿梅莉或热内的电影都缺乏神秘或严肃。例外的是阿梅莉给避世的画家迪法耶尔送去的那些黑白录像：慢动作中游泳的婴儿们、一位布鲁斯歌手、正在制作一只软鞋的装着木腿的黑人。热内引进这些细菌般的影像是为了污染他那精致影片中的洋洋自得吗？迪法耶尔对这些来自工作室之外的世界的信息感到不安，他带着新的灵感回到对画家雷诺阿作品《船上的午宴》(Le déjeuner des canotiers, 1871) 的临摹，决心捕捉画中举着玻璃酒杯的女孩的那种神秘感，却总是无法把握她的深度。后景中的阿梅莉举着玻璃杯，看着这幅临摹作品。迪

[1] *Sight and Sound*，2001 年 10 月，页 23。

[2] 特吕弗策略性地使用冲突，例见《弗朗索瓦·特吕弗眼中的电影》(*Le Cinéma selon François* Truffaut, Paris：Flammarion, 1988)，页 151、167。

法耶尔画中失败之处，正是热内的电影最终将要解决的迷局。

热内在这里召唤着皮埃尔-奥古斯都·雷诺阿来给《阿梅莉的神奇命运》赐福，或许是为了模仿后者宽广的同情、目光的优雅，以及再现风格的透明性。热内由此也和有些人一样了，他们向来把雷诺阿当作耽于享乐之徒，迷醉于俊美男女（尤其是女性）的外表，迷醉于花草和风景的美，迷醉于手势中丰富的含义……简言之，迷醉于世界的华彩表面。但是从雷诺阿儿子的文章中看，他追寻的东西实则更为深刻。如果说有电影导演临摹了画家雷诺阿，那他的儿子让·雷诺阿就一定算一位，他和父亲一样，以同情和秀美为手段进入并穿行于他所创作的图像。在他写的传记《雷诺阿，我的父亲》中，前几页里就提到"我以前就非常敬仰父亲的画作，但那是一种盲目的敬仰。说实话，那时我对绘画是什么一无所知。就宽泛的艺术概念来说，我也不懂它是关于什么的。至于这个世界，我能吸收的只是它的表层。青年们是物质主义的。现在我知道伟大的人在生活中唯一的任务就是帮助我们看到物质之外：帮助我们摆脱物质的羁绊——正如印度教徒所说的'摆脱负担'。"[1]

让·雷诺阿是不是从巴赞关于电影的文章，尤其是他对雷诺阿在印度拍摄的电影《大河》（*Le Fleuve*，1951）的评论中学到了

[1] 让·雷诺阿（Jean Renoir），《雷诺阿，我的父亲》（*Renoir My Father*, Boston: Little, Brown, 1962），页6。

拙劣地模仿老雷诺阿(《阿梅莉的神奇命运》)

这个理念？在让·雷诺阿为父亲写传记的十年前，巴赞曾经这样议论过这位导演："雷诺阿懂得银幕并不是一个简单的长方形，而是摄影机取景框的同位相似形表面（homothetic surface）。这个概念和景框恰好相反。银幕像是一个面具，功能既是显示现实，同时也是隐藏现实。摄影机所揭示的东西的意义与它所隐藏的东西密切相关。这不可见的证人无可避免地被戴上了眼罩。"[1] "眼罩"就是我们已经讨论过的《游戏规则》中的望远镜。克里斯汀用她的"镜头"来看鸟，却意外地看到她的丈夫"显然"在拥抱情人。雷诺阿扮演的奥克塔夫站在她身后，似乎是在鼓励这个误会，她犯了个错误：她的丈夫事实上正和情人做最后的告别，此后他将忠于克里斯汀。当克里斯汀因所见的而相信丈夫背叛了她时，朝向悲剧的转折就开始了，她将弃绝自己天真的坚贞，开始一场放浪不羁的情色之舞，最终导致死亡和分离。但那个影像却不是完

[1] André Bazin,《让·雷诺阿》(*Jean Renoir*, New York: Simon and Schuster, 1973),页 87。

全虚假的,因为她的丈夫确实与热纳维耶芙有过私情。摄影机提供了真相的错误痕迹。

与特吕弗、迪法耶尔都不同,热内是个不被折磨的艺术家。在他的世界里,一切都可以入画,每个秘密都可以被揭开。确实,发现的机制而不是阿梅莉的恶作剧构成了他的美学快感的中心。她在电话亭给布列托多打电话,让他再次面对童年的某个经历,而她则从旁观看;她在足球比赛直播时打断电视信号;她通过起草和寄送一封所谓丢失了 20 年的书信发掘了一场爱情和婚姻。影片中唯一神秘的事——自动快照亭里留下的幻影——在片尾被瞬间解答,但这必须是在阿梅莉费尽心机让尼诺直面萦绕他心头的那些照片的来源之后。他发现的不是幻影,而是一个奥兹国的魔法师——设备的主人——快照亭的维修技工。

我把这位快照亭技工当作热内本人,一个把演员摆姿势的胶片(可以说是一秒钟摆出 24 个姿势)粘在一起的人,让它们看起来像是在运动。保存这些照片的相册——它的丢失和寻回引发了这个爱情故事——就是影片的全部。这本相册的功能既是故事板,也是选角导演的候选人相册,它将在片末演职员表中回归,最终确认整个创意的完整性。总而言之,《阿梅莉的神奇命运》从头到尾都包含在这本相册中。《电影手册》的一篇社论恶毒地指出,它的每个镜头都被禁止有任何哪怕是最微弱的含混。[1] 某种程度

[1] 夏尔·泰松(Charles Tesson),《拉哈对阿梅莉》("Lara contre Amélie"),《电影手册》(*Cahiers du cinéma*),2001 年 7、8 月刊,页 4。

上说，热内拍电影就是激活构成他的故事板的那些宣传照片。[1]

迪法耶尔和《百万法郎》(Le Million, 1931) 中的图里普老爹或《歌剧红伶》(1981) 中的戈多肖一样，有能力、和善、高度警觉，会把事情往好的方向带。这三部电影都有关键性的关于失控的场景，是对导演能力的考验。《百万法郎》中，勒内·克莱尔 (René Clair) 巧妙地协调了一场在歌剧舞台上对一件兜里放着彩票的夹克的争夺。《歌剧红伶》中，贝内克斯让一辆摩托车在巴黎大街上全速飞驰，接着又钻入地铁隧道。阿梅莉则在尼诺工作的游乐园里爬上了一台游戏车。这种游戏正是电影的方法与快感的譬喻。阿梅莉作为付费的观众，被传送进一个为了娱乐、恐吓和震惊她而建构的世界。牵强的叙事激活了她在每个环节遇到的蜡像或塑料造像，它们按照电影特效精确安排的序列逐次带着威胁向阿梅莉探身。然后来自真实生活的尼诺跳上她的游戏车，带来生命的惊喜。在电影的结尾，尼诺坐在摩托车上，阿梅莉则微笑着，这是因为终于被置入某人的情节而感受到的快乐，它在一个充满神奇生活的巴黎中前进和展现。

阿梅莉就像她在圣马丁运河上打水漂用的石子，在巴黎的表面轻捷地弹跳。安妮·吉兰 (Anne Gillain) 的精彩文章已经指出，作为对比，当《四百击》中的安托万·杜瓦内尔喝光偷来的牛奶

[1] 热内和他的摄影师布鲁诺·德伯内 (Bruno Debonnet) 坚持认为故事板必须优先，见《〈阿梅莉的神奇命运〉的视觉》("The Look of Amélie")。此为该影片正式出版 DVD 第二片中的花絮（仅一区版含有）。

后将瓶子扔进下水道并聆听它在街道下方碎裂的声音时，他将会进入巴黎黑暗的身体——他真正的母亲。[1]《阿梅莉的神奇命运》中明信片式的巴黎恰恰曾被雅克·塔蒂（Jacques Tati）的《游戏时间》（*Play Time*, 1967）用喜剧隐晦地讽刺过：热内电影中首要的景观——圣心大教堂——在塔蒂那里只是一闪而过，作为反射的影子出现在巴黎市郊新的资本中心的办公楼窗玻璃上。在《阿梅莉的神奇命运》中，塔蒂嘲讽的对象——巴黎西郊的拉德芳斯区——被屏蔽了，没人会想到以移民为主的凋敝的福利房区域就在蒙马特丘的背面（插图见本书第二章）。摩洛哥喜剧演员贾梅尔·德布兹（Jamel Debbouze）扮演的口吃的吕西安丝毫没有威胁感，他还和马修·卡索维奇（Mathieu Kassoviz）扮演的尼诺一样，爱慕着阿梅莉。而卡索维奇1995年导演的《憎恨》（*La Haine*），就是在这片福利房区中拍摄的。[2]

《阿梅莉的神奇命运》对种族问题的洗白在法国引发了一场充满怨愤的争论，《电影手册》也通过痛斥影片中的"视觉系"审美以自己的方式参与讨论。《电影手册》素来将伦理与审美联系在一起，或许有时前者对后者的渗入过深了。在1959年3月，吕克·米莱（Luc Mullet）发表文章称"道德就是一个推拉镜头"，

[1] 安妮·吉兰（Anne Gillain），《罪行的剧本：〈四百击〉》（"The Script of Delinquency: *Les 400 Coups*"），收录于苏珊·海沃德（Susan Hayward）与G. 万桑多（G. Vincendeau）主编，《法国电影：文本与语境》（*French Film: Texts and Contexts*，London: Routledge, 2000）。

[2] 这部影片是关于多族裔移民青年及其生活中的敌意与暴力。——译注

年轻的塞尔日·达内因此被震撼而理解了电影的责任。[1] 达内的自传《从影院来的明信片》首章的标题即"《盖世太保》中的推拉镜头",他以一位女性在集中营的电网上被电死的镜头为例,批评它的戏剧性构图和完美取景,谴责该片导演吉洛·彭特克沃(Gillo Pontecorvo)将大屠杀审美化了。[2] 所谓美学(aesthetics)[3],不是关于美的哲学,而是关于艺术的哲学,在今天,尤其是在电影这个门类中,艺术也涉及丑陋。热内给一个蒙尘的城市涂上睫毛膏以求美化,他改变了电影的"妆容"(makeup)[4],而且像很多人指出的那样,改变了法国社会的种族构成(makeup)。

法国电影像《朱尔与吉姆》中的凯瑟琳一样既施粉黛也洗去铅华时,它就是最引人入胜、最复杂的。残留的妆痕标记着面容和灵魂之间的裂隙,自新浪潮以来,如《受难记》(Passion,戈达尔,1982)、《女友的男友》(L'Ami de mon amie,侯麦,1987)、《我们的爱》(À nos amours,皮亚拉,1983)和《流浪女》[Sans toit ni

[1] 吕克·米莱(Luc Moullet),《追随马洛脚步的萨姆·富勒》("Sam Fuller: Sur les Brisees de Marlowe"),Cahiers du cinéma,93(1959年3月)。这句名言常被认为是戈达尔说的,安托万·德·贝克(Antoine de Baecque)在他的著作《迷影,一种视角的发明,一种文化的历史(1944—1968)》(Cinéphilie, Invention d'un regard, histoire d'une culture, 1944—1968,Paris:Fayard,2003)中,把它作为论述新浪潮政治、美学一章的标题。

[2] Serge Daney,《从影院来的明信片》(Postcards from the Cinema,Oxford: Berg Press,2007),页17—18。事实上达内叙述的不是他自己的观影经历而是雅克·里维特(Jacques Rivette)的描述,里维特把这个镜头谴责为"卑贱"。

[3] 词源为感觉学。——译注

[4] 词源为构成。——译注

loi，阿涅丝·瓦尔达（Agnès Varda），1985]等电影都追踪这样的裂隙。《阿梅莉的神奇命运》（电影及其明星主演）像没有深度的漂亮海报，只是纯粹的脸面，而这些电影所推崇的电影观念则是向着更宽广的现实开放的影像传递，这样的现实中有包含论争的政治文化，当观众彼此瞻望着走出影院时，将能想象一个更好的现实。

这个观点对任何地方的电影都适用，尽管对我来说，用法国电影作为例证来凸显它是件方便的事。归根到底，景观或经过艺术修饰的影像都无法充实电影所提供的丰富性（"有独特的东西可看"），只有穿越银幕、通过银幕发现的感觉和过程才能做到这点。巴赞的观念是永远关注电影的主题，即便它抗拒着被影像所再现。吸引力的来源不是炫目的在场，而是幽灵般出没的不在场，记录下来的某个主题的痕迹引导我们寻找它。在一个或多或少于指导下展开的事件中，观众寻找所见之事物的运动是需要时间的，这个事件可以被称为电影事件。对于这样一个事件，巴赞和他的追随者认为需要什么样的东西，才能有所准备，把它拼合、建构起来？为了回答这个问题，我们必须从电影影像转向剪辑后的影片。

第二章　对形式的发现

即便拍摄是经新人之手或事出偶然，未经剪辑的毛片也可能具有内在的吸引力，其方式不同于纯动画，因为它是基于摄影的。当然，一个天才动画制作者的绘画有着自己独特的吸引力，但它们处于一个不同的序列。巴赞曾说："最忠实的绘画可以让我们获得关于绘画对象的很多信息，但它不会拥有摄影那种非理性的力量，我们全心全意地信任这种力量。"[1] 巴赞文章发表后十年，埃德加·莫兰详细论述了摄影（尤其是电影摄影）所吸引的深层心理冲动，他也引用了巴赞。在《电影或想象的人》(1956)这本书中，莫兰将这吸引力同影子或倒影之类的双重（doubles）对人类一直具有的魔法般的、陌生而奇特的印象联系在一起，因为双重同绘画或雕塑不同，看起来明显来自人类领域之外。[2] 巴赞称此书为二战以来最出色的关于电影的文字。活动画面从光化

[1] André Bazin, "Ontology of the Photographic Image", 收录于 Timothy Barnard 译, *What is Cinema?* (Montreal：Caboose, 2009), 页 8。

[2] 巴赞和莫兰都将拉斯科的岩画作为人类在形象中看到魔力的证据。《道连·格雷的画像》说明，在我们的文化中，绘画不再被当作确实的双重（伏都教的人偶和其他宗教偶像当然是例外）。摄影是现代时期所信奉的魔咒之像。

学、光学和机械断续性之中制造出来,从开始就属于与其他视觉艺术迥异的一个种类。传统的电影理论靡费大量笔墨来克服这种差异。电影怎样才能超越自动记录?怎样才能成为一种表达人类精神和理念的艺术?巴赞是一位现代而非传统的理论家,因为他接受纯粹记录的价值本身,并且珍视摄影过程记录下来的非人类世界所具有的表现性与晦涩感。

毛片中潜在地具有"上镜头性"(photo-genie,莫兰使用这个老词时就像在念一个咒语),我们在戏剧、绘画和文学中所期待的人类天才无法与之企及。然而,毛片仍然被处理、加工,精制成我们叫作电影的制品。巴赞曾若干次提及,他被某部纪录片中的一个孤立镜头所震惊,就像遇到一块横亘在大路上的巨石[1],但大部分情况下他观看的还是影片而非毛片。电影怎样处理毛片,怎样迫使来源于现实的那些东西进入意义系统,这些是他主要关注的问题。我将这些问题称为电影构建(film composition)。电影展示人类(想象力、意图)和被记录下来的粗粝现实之间的张力,这种张力的类型或质地决定了风格、电影类型和电影史分期。例如,巴赞的判断是"苏联电影过于忽视这种(张力),因此过了大约20年,在各大电影出产国中,它就从名列前茅落到了

[1] "1949年的春天",他震惊于中国的共产主义者"在上海的广场上被枪决"的纪录片。详见《每个下午的死亡》("Death Every Afternoon"),收录于伊冯·马古利斯(Ivone Margulies)主编,《现实主义的仪式》(*Rites of Realism*, Durham, NC: Duke University Press, 2002),页30。

最后"[1]。他认为,苏联电影曾经名列前茅是因为谢尔盖·爱森斯坦(Sergei Eisenstein)的"审美之科学"(science of aesthetics)有创意地运作于无名大众出现的真实场景之中。今天的俄国电影或者说任何电影是怎样的情况呢?让我们记住原始材料与制成品之间的张力,追随巴赞"审视当今电影的位置"的计划,这种张力将能定义电影风格的范畴(如果不是区分其等级高下的话)。[2]

动画是个重要性日渐上升的范畴,它的支持者将之推到了当下电影类型的最高等级。数年前,曾有人对我说,"动画是电影最纯粹的形式"[3],因为无拘无束的动画影像胜于总是被日常时空约束的、通过摄影产生的镜头。在这种新的体系下,所有电影(不仅是动画电影)应被当作对摆脱了庸常束缚的想象力的回应而被观看和评价。巴赞的理念与"电影最纯粹的形式"背道而驰。他的"非纯电影"(cinéma impur)理论在人与自然之间、想象力与真实之间沟通。

[1] André Bazin,《电影的现实主义与意大利解放派》("Cinematic Realism and the Italian School of the Liberation"),收录于《电影是什么?》,卷2(*What is Cinema?*, Volume II, Berkeley: University of California Press, 1971),页24。

[2] 同上,页25。

[3] 亚当·洛萨蒂乌科(Adam Rosadiuk)于2005年3月在蒙特利尔康考迪亚大学的一次由马丁·勒菲弗(Martin Lefebvre)组织的研讨会上非常出色地推出并捍卫了这个观点。

巴赞的先驱者们

我们将会看到，这个观点在今天仍有着相当的生命力。但在列举 21 世纪的例子之前，让我们先转向巴赞继承的语汇，以及他形成我们正在回溯的这些理论思想时所思及的影片。巴赞出生于 1918 年，他成为一个热切的电影观众时，有声电影正在让人们愈发注意到录音的原生性（rawness）和艺术的发挥之间的张力。巴赞并不讳言，他认为只有罗热·莱纳特（Roger Leenhardt）和安德烈·马尔罗对有声电影的评论值得一读，因为他们都是 1930 年以后才进入电影行业的。马尔罗凭《人的境遇》（*Le Condition humaine*）获龚古尔奖时，巴赞是个高中生，而《希望》（*L'Espoir*）出版并被拍成电影上映时（被审查前），则在上大学。巴赞被这位艺术家兼革命英雄彻底迷住了，他在 1942 年加入了法国文化馆的一个马尔罗学习小组，这也是他创办电影俱乐部的地方。这也是为什么我们可以确认，巴赞在马尔罗的文章《电影心理学概要》于 1940 年发表时就热忱地阅读了，《摄影影像的本体论》的脚注中也引用了这篇文章。然而，尽管巴赞全盘接受了马尔罗关于艺术形式的演进观念，尤其是后者关于巴洛克的死胡同的观点，他却最终并没有接受马尔罗将电影置于传统艺术范畴中的做法。

巴赞一定盼望着马尔罗提出崭新的观点，但是，即便后者刚刚完成一部革命性的电影，《电影心理学概要》也只是精炼了传统的美学观点，在这套体系中，"电影作为一种表达（而不是复制）

手段的诞生"大致发生在格里菲斯的时代,"当摄影师和导演独立于场景时",他们就能创造性地处理它。马尔罗对卢米埃尔的发明不屑一顾,将之比喻为留声机,因为卢米埃尔的影片只在银幕上"表现"(回放游行、地理景观、模拟的历史场景、舞台剧、拳击赛等)拍摄的东西。只在1910年之后,真正的电影才开始通过交互联系的多重视角"再现"情景、事件和故事。在使用电影摄影机时,观众的位置是机器使用者的位置,在电影院中,观众则处于组织了一系列镜头的导演的位置。马尔罗宣称,电影之所以能兴起,是因为移动并选择看什么的艺术家(摄影师和导演)成了真正的行动的来源,他们的活动范围最终打破了来源于舞台边框的胶片画格对行动的限制。导演依据超越镜头的视野(可以是故事、论点或情感)来组织镜头;简言之,电影提交的是一种视点,而不是单纯的景观。只有当观众同电影人一样,通过不受正在拍摄的场景约束而运动的摄影机或通过打断任何单一景观的镜头变化,从而充分地疏离于他眼前的场景时,这种视点才可能出现。

马尔罗写《电影心理学概要》时颇受爱森斯坦的影响,《战舰波将金号》给了他前所未有的震撼体验,他还因改编拍摄《人的境遇》和爱森斯坦见过面。但他所引用的"蒙太奇"概念,并不是爱森斯坦对迥然不同元素的拼贴(或碰撞),而是从"原始材料"(raw material,马尔罗用语)中选出的戏剧性高潮的段落。无声电影的插卡字幕屡屡打断动作,为场景切换提供了理由,让向梦境段落或闪回的轻松转场成为可能,并让电影剧本易于像舞台

剧本那样分场次；但"有声电影不喜欢断裂",它自然强调画轨之间故事的不间断连续性。这种假定的"连续性"给"分镜者"(découpeurs)[1]带来了最大的问题,巴赞将会抓住"分镜者"这个法文术语,这个词把电影更多地带入小说而不是戏剧的轨道。[2]

巴赞对默片中的苏联式蒙太奇比通常认为的要更宽容。但作为有声电影理论的奠基者,他认为苏联式蒙太奇整体上是不合时宜的。比如,他嘲讽了好莱坞导演弗兰克·卡普拉(Frank Capra)的《我们为何而战》(Why We Fight)系列电影稚拙得像宣讲师用幻灯片诱导观众,用每个纪录片影像"立论"(法语"demontrer"),而不是让那些影像向我们展示(法语"montrer")其中的东西。[3]他以对卡普拉蒙太奇的批评而达成了对苏联蒙太奇的赞扬,并且从他对妮科尔·韦德尔(Nicole Védrès)的《巴黎1900》(Paris 1900, 1947)的盛赞可以看出,他原则上并不反对把新闻短片素材剪辑进电影。对他来说,此类电影的关键问题在于"蒙太奇的技巧与智慧",以"呈现客观过去的悖论和意识之外的记忆的悖

[1] 此概念将在后文具体阐释。——译注

[2] André Malraux, "Sketch for a Psychology of The Cinema", Verve, 8(1940年6月);该文重刊于 Suzanne Langer 主编, Reflections on Art [Oxford: Oxford University Press, 1968 (1958)], 第二部分。

[3] André Bazin,《关于〈我们为何而战〉:历史、记录与新闻片》("On Why We Fight: History, Documentation, and the Newsreel"), 收录于伯特·卡尔杜洛(Bert Cardullo)主编,《巴赞上工:四、五十年代的杂文与影评》(Bazin at Work: Essays and Reviews from the Forties and Fifties, London: Routledge),页190。译者们将巴赞文中的 montage 一词译为"剪辑",按原文译为蒙太奇更为妥当。

论,电影是复原时间的机器,因而更是丢失时间的机器",这和普鲁斯特的观念背道而驰。[1] 简言之,最有力的蒙太奇将引导我们或更深入地观察影像,或离开影像观察它们被用来显示的意义。卡普拉把影片剪成各个零碎的片段,直到它们可以用于支撑他的论点,而韦德尔组织档案影片素材的目的是使每个片段都能比各自单独呈现时具有更深远的意蕴。在这个意义上的蒙太奇悖论地使得上镜头性成为可能;因此巴赞在这篇动人评论的末尾赞扬了韦德尔的谨慎,她能意识到"偶然与真实比全世界所有导演加在一起都更有天才"。

整体而言,一旦声音进入画面,这种强有力的蒙太奇方式在故事片中就溃败了。戈达尔在1956年发表的文章《蒙太奇,我美妙的忧虑》("Montage, mon beau souci")中反驳了巴赞的观点,他将努力拯救蒙太奇,尤其是在1965年之后。但是,正如蒂莫西·巴纳德(Timothy Barnard)在巴赞译文的注释中所指出的,戈达尔也是用"分镜"(découpage)[2] 观念来思考电影形式的推崇者,[3] 这个词是他从巴赞那里学来的。巴赞著名文章《电影语言

[1] André Bazin, *Qu'est-ce que le cinema?* tome 1 (Paris: Cerf, 1958), 页 41。

[2] 本意为"切分"。——译注

[3] 蒂莫西·巴纳德在他的《电影是什么?》英译本中给 Découpage(分镜头)、"editing"(宽泛意义上的剪辑)这样的词都提供了详细的注释,见 *What is Cinema?* (Montreal: Caboose, 2009),尤其是页 251—256、261—281 和 286—288。巴纳德提醒我们由于蒙太奇、场面调度(mise en scéne)这样的法语词翻译非常困难,可能导致相互对立的用法,因此才在英文中被直接使用。

的演进》（"The Evolution fo the Language of Cinema"）主要源自他发表于一份电影节目录的长文，他将之直截了当地命名为《分镜》。[1]"蒙太奇""分镜"和更宽泛的"剪辑"（editing）这几个词汇的区分有着关键性的意义。正如马尔罗告诉我们的，分镜来源于导演在事先决定如何将故事的连续性进行解析，以达成它的戏剧（逻辑）有效性和时空设计。这个概念中至关重要的是把连续的时空放在首位，在其中，导演做出选择，让故事井然有序。当导演对某个场景或戏剧段落做空间性的思考时，场面调度的某些特征就出现了；分镜则考虑故事如何在时间上次第展开。这些词汇先于（或许促生了）"叙事世界"（diegetic world）的理论概念。[2]叙事世界所指的无非是一个虚构故事所有的时空可能性，场面调度和分镜则代表着或经深思或由直觉而做出的一系列艺术选择。

罗热·莱纳特1936年的文章《观众的小学校》试图让大众[其中包括巴赞，《精神》（*Esprit*）创刊后他就成了读者]熟悉电影被构成的过程。他定义"蒙太奇是在曝光的胶片上后验地工

[1] André Bazin, "Découpage", 1951年威尼斯电影节目录法语版。意大利语版目录的标题是《蒙太奇》。

[2] 美学家艾蒂安·苏里亚克（Etienne Souria）于1951年首先使用这个希腊词"diegesis"。参见阿兰·布瓦拉（Alain Boillat），《叙事在电影学中的接受》（"La diégèse dans son acception filmologique"），载于《电影》（*Cinémas*）（蒙特利尔），19 (2–3) (2009)，页217—245。

作,而分镜则是在导演的心智(mind)中先验地工作"[1]。莱纳特赞扬那些探索素材中的时间性的导演——素材在促成电影整体的同时,又与之遭遇。这些导演在部分与整体的相互关系中发现节奏,而不是赋予节奏。这种发现的恰当性被每一个体验到某个镜头切换的恰到好处的观者所证实。剪辑者通过让每个时刻在让位给相邻的时刻前在银幕上拥有恰当的长度来组织经验。莱纳特提醒我们,"在英文中,分镜被称为连续性",而连续性则以节奏的方式被体验,即"心智控制已经或将要拍摄的材料"。切分(découpage)作为美学概念,来自从奥古斯丁到亨利·柏格森的传统,他们都将物质与记忆联系在一起,让心智去解析整个世界,从而带出它的意义。

正如连续性在镜头之间的空间得以昭彰,节奏也需要音符之间的停顿来定义,莱纳特继续宣称:"电影的本质即省略(ellipsis)。"[2] 剪辑者通过材料之间和周围的虚空来创造意义和在场,这当然是对省略的概念最特别和最具体的解释。对拥有诸多修辞手段的文学来说,省略或许只能说如同全套甲胄的一部分而已,但"它却是电影建构的重要兵器"。剪辑者操作的对象是大段

[1] Roger Leenhardt,《电影节奏》("Cinematic Rhythm")一文中的注释 4,该文收录于理查德·阿贝尔(Richard Abel),《法国电影理论与批评:历史与文集,1907—1939》,卷 2 (*French Film Theory and Criticism: A History/Anthology, 1907–1939*, vol. II, Princeton, NJ: Princeton University Press, 1988),页 205;原发表于《精神》1936 年 1 月刊。

[2] Roger Leenhardt, "Cinematic Rhythm",页 203。

的记录素材，他或通过裁削，找到这些素材的精髓（罗伯特·弗拉哈迪模式），或像更通常的那样，组织素材同被展示之物之间或周遭的虚空所暗示的某个理念、现象或事件的关系。法国默片时代的印象主义导演充分享受了所谓的透明影像带来的便利，爱森斯坦也断言想象力能超越影像的剧烈冲突形成新的强健有力的譬喻，而莱纳特则谦逊地提示出电影通过转喻和省略而进行的日常运作。

莱纳特在文中承认，"虽然看起来谦逊，但我的'观众的小学校'实则是个志向远大的项目，是一种全新的电影美学的概述。"[1] 就这样，一条思想路线建立起来了，巴赞作为莱纳特的热忱读者和后来的好友，将很快被它影响。今天很少有人知道，让·鲁什（Jean Rouch）曾深深地敬仰莱纳特，称他为"前辈，前辈"，这是非洲式的对尊重和联系的表达。[2]《电影手册》的评论人了解莱纳特对巴赞的重要意义，将他当作父辈。[3]

莱纳特是绝不可能在默片时代提出这些观点的。声音使影像失去了崇高性。声音让我们看到导演使用的材料的物理来源而不

[1] Roger Leenhardt,《睁开的眼睛》(Les Yeux ouverts, Paris: Editions du Seuil, 1979)，页 79。此处引用的相关文章最初发表于《精神》1935—1936 年刊，标题为《观众的小学校》("The Little School of the Spectator")。

[2] 同上，页 76。

[3] André Bazin,《罗热·莱纳特:〈最后的假日〉》("Roger Leenhardt: Les Dernieres Vacances")，收录于《从解放时期到新浪潮的法国电影（1945—1958）》[Le Cinéma français de la liberation a la nouvelle vague (1945–1958), Paris: Editions des Cahiers du cinéma, 1983]，页 149–150。

是其效果的诗性。他会说我们的工作不再是关于影像,而是关于镜头,而声音则确保图像可以定义其时空来源。[1]"我反对把注意力引向自身的所谓'摄影效果',我希望(观众)能对真正优秀的电影摄影敏感,它看起来要中立一些,是一位理解电影之精神的低调仆人。"[2]莱纳特回忆起他曾对菲利普·阿戈斯蒂尼(Philippe Agostini,后来成了他的摄影师)抱怨致谢名单中提到摄影时措辞是"Image de..."(字面意义即"某某的影像"),阿戈斯蒂尼同意他的看法:"'阿戈斯蒂尼的影像'听起来太傻了!如果你拍电影,我很乐意为你工作而不去创作'我的'影像。"[3]

这种直接的、不经矫饰的美学可以追溯到新闻报道在一战期间及之后所享有的盛誉,这时风格硬朗的新闻报道并不阐释事实,而是将之简化并放在一起来形成共鸣和节奏。声音的加入使得环境声和对话可以充实场景,而以往这是通过含义丰富的角度、灯光、纱幕和其他精心设计的方式达成的,正是在这个变化发生时,新闻报道式的冲动帮助电影成熟了。即便没有声音的拉动,20世纪20年代晚期的很多电影已经比更早的电影显得更加真实,这是因为全色胶片取代了正色胶片,同时也使得更自然的灯光成为可能。[4]质地致密的物体进入清晰的焦距,电影的基本单

[1] Roger Leenhardt, "Cinematic Rhythm", p. 201.

[2] Roger Leenhardt,《照片》("La Photo"),收录于《电影编年》(*Chroniques du cinéma*, Paris:Editions de l'Etoile, 1986),页45。

[3] Roger Leenhardt, *Les Yeux ouverts*, p. 80.

[4] Roger Leenhardt, *Les Yeux ouverts*, p. 80.

位无疑是从整个世界中切割下来的"镜头",而不是摄影师创造的"透明的影像"。

莱纳特欣赏当时已经在巴黎流行的欧内斯特·米勒·海明威(Ernest Miller Hemingway)、达希尔·哈米特(Dashiell Hammet)、约翰·多斯·帕索斯(John Dos Passos)和詹姆斯·凯恩(James Caan)等风格洗练硬朗的美国作家,他的文学趣味对这种电影审美影响很大,但更大的影响来自他的职业:新闻短片《闪电报道》(*Éclair Journal*)的剪辑师。每天,他都需要从倾倒在剪辑台上的数百米胶片中切分出故事来。每天,他都需要找到合适的办法来表现或暗示由于过于宏大或过于难以名状而无法通过总览来把握的问题或事件。[1] 省略就是他现成的帮手,这是他在20世纪30年代掌握的纪录片制作所不可或缺的关键技巧。巴赞正是为了上映莱纳特的纪录片而于1943年邀请后者到索邦的电影俱乐部去,在那里他们展开了长谈。当莱纳特召唤电影的"原初现实主义"时,我们可以感受到巴赞:"艺术并不存在于电影的物质材料之中……而是仅存在于拼合、联系和省略之中。"[2]

莱纳特很可能是从当时的文学评论者那里学到了这些词汇。他和20世纪30年代的很多人一样,追随热情洋溢的马尔罗——这位法国最现代的、新闻纪录风格的作者。马尔罗《人的境遇》

[1] Roger Leenhardt, *Les Yeux ouverts*, pp. 68–69.

[2] Roger Leenhardt, "Cinematic Rhythm", p. 204.

代表了当时正在形成的重视速度与精准的审美,马尔罗还支持其他类型的政治参与型写作,比如引起很多争议的安德若·维奥力思(Andrée Viollis)。在与迁延不去的源自默片时代的美学战斗时,莱纳特使用的语汇正是他从马尔罗为维奥力思的反殖民田野报道《印度支那 S.O.S.》写的序言[1]中学来的:

> 马尔罗定义了一种全新的文学审美,它与传统的譬喻相对立,并依赖于省略。这种美学就是电影美学。它对应的是人类信息已经达到的精确度的阶段(摄影仅是其形式的一个方面)以及标志着摩登时代的对就事论事和档案记录的欣赏……归根到底,它展现的是一种阐释和表现世界的新方法……不是深思熟虑地通过表演和道具来探寻"意义",而是通过简练的工作来"再现"。不是表达的艺术实践,而是描述的技术努力。[2]

当省略通过略去给定时空中的某些时刻或方面来暗示主题的轮廓时,这种为了描述的技术努力就清晰可见了。经过削减,银幕上显示的任何内容都需要由不在场的东西来支撑,这个过程就为丰富的联想提供了可能。巴赞将提出一种与莱纳特不同的省略

[1] André Malraux, "Preface" to Andrée Viollis, *Indochine S.O.S.* (Paris: Editions du Seuil, 1934).

[2] Roger Leenhardt, "Cinematic Rhythm", 页 204。

观，[1] 但他赞成莱纳特的是，必须承认银幕上不可见的东西的首要性。正如本书前一章所指出的，他甚至还将这个论点又推进了一步，认为电影是痕迹，是现实的"负片"。戈达尔一直论述的就是这个观点，他执导的《狂人皮埃罗》（*Pierrot le fou*，1965）让贝尔蒙多朗读了艾利·福尔（Élie Faure）艺术史中的一句话："委拉斯开兹50岁后开始想画物体之间的空间。"巴赞也这样看待电影；这种备受瞩目的可见性的媒介当时年已半百，已经成熟并且发现自己事实上是一种（经常以不在场的方式）与不在场发生交互关系的艺术。[2]

历史熔炉中的纪录片

在这个时期——巴赞在《精神》杂志时的同事克洛德－爱德蒙德·马尼（Claude-Edmonde Magny）称之为"美国小说的年代"——莱纳特和马尔罗用来训练巴赞的眼睛的，是成长中的一种省略美学。二战期间和战后每个月涌现的水准惊人的纪录片确

[1] 巴赞在对马尔罗的《希望》的长篇评论中质疑了电影中对省略的使用，参见《占领与抵抗的电影》（*Cinema of the Occupation and Resistance*，New York：Ungar Press，1981），页146—154。

[2] 戈达尔在《电影史》[*Histoire(s) du cinéma*] 中提及恩斯特·奥皮克（Ernst Opik）的轶事时阐述了这个主题："一位天文学家于1932年估计太阳系约有过半的物质已经逃逸了。奥皮克依据可见物的运动进行推测，提出了存在一个巨大星云（奥尔特云）的假想……打个比方，就是行星们那不可见的背面。"

认了巴赞关于剪辑的观念。像大部分电影评论人一样,巴赞感兴趣的主要是叙事电影,但他充分感觉到了新的纪录片对整个制度的挑战,以至于将纪录片作为他的电影理论的杠杆。[1] 巴赞首先凭直觉认识到二战将带来一个现代电影的时期[2],新的现代电影将响应和承担描述的义务,这是惯常(古典)电影风格无法达成的。经典电影再现方式已经无力再现这个变得过于宽广、过于疾速、过于繁杂和暴力的世界。电影越过了摄影棚模式,竭尽所能通过手持摄影机、特殊镜头、磁带录音机、快速感光胶片、彩色胶片甚至是红外胶片等来把握令人困惑的现实。这些发明和改进使航拍、夜晚夜景、临场动态和现场收音等成为可能,由此电影学会了掌控广阔的空间,学会了再现超出过往表现范畴的现象和事件。

纪录片操控银幕时间维度的方式相对不那么显见,但我认为是更加重要的方面。由于战时纪录片提供的经验,长片得以尝试与分镜体系截然不同的叙事时间性。巴赞挑动了导演和观众向时

[1] 1997 年 11 月,埃尔维·茹贝尔-洛朗森在巴黎第七大学的工作坊——"纪录片银幕"——提出了他的统计,巴赞的第一部文集《本体论与语言》(*Ontologie et Langage*)的 18 篇文章中有 8 篇涉及纪录片,而在他全部著作中,仅 4% 涉及。

[2] 在此后的学术电影评论时代,类似的观点可见于罗伯特·考尔克(Robert Kolker),《变化的眼睛:当代国际电影》(*The Altering Eye: Contemporary International Cinema*, Oxford: Oxford University Press, 1983);乔治·迪文森特(Giorgio di Vincente),《电影现代性的概念》(*Il Concetto di modernita nel cinema*, Parma: Patriche editrice, 1993);Gilles Deleuze,《电影 II:时间-影像》(*Cinéma* II:*L'Image-temps*, Paris: Editions de Minuit, 1985)。

间坐标不同的经验世界迈进,这些变化的时间坐标令人不安,但同时也展现事实。最显著的例子是,战争要求电影捕捉超出经典电影能力的更基本的迫切性。巴赞在他的权威文章《意大利解放派电影》中把"抵抗电影"的即时力量归因于电影技术,这种电影技术来源于"贝尔-豪威尔新闻摄影机和手眼控制的放映机——几乎像是放映员身体的有机部分,即时与他的意识协调"[1]。正是影像质量的局限在现场情境中增加了现实主义的成分,这就像是画家的素描而不是油画。巴赞对马尔罗省略风格的分析呼应了他本人当时对占据统治地位的(好莱坞式)经典电影分镜体系的批评,他认为马尔罗作品中几乎"无法察觉"的断裂迫使观众就像经历突发事件时那样,进入一种积极的警觉状态。《希望》、勒内·克莱芒(René Clément)的《铁路战斗队》(*La Bataille du rail*,1946)和罗塞里尼的《战火》(*Paisà*,1946)摧毁了经典剧情的节拍,迫使观众跟上以完全无法预估的速度展开或发生的事件。这几部电影都发生在游击进攻和反进攻的间隙,发生在被战争困扰的土地上。它们的时间尺度可以被压缩到我们能够想象的最低限度:一个男子在观察墙上的蜘蛛,而他正在被执行枪决(《铁路战斗队》);在佛罗伦萨,流弹击中一名地下党员,在罗马,一名黑人战士突然意识到了他的社会境遇(《战火》)。它们

[1] André Bazin,《现实的美学:新现实主义与意大利解放派》("An Aesthetic of Reality: Neorealism and the Italian School of the Liberation"),收录于 *What is Cinema?*, Volume II, 页 33。

迫使观众对偶发事件保持警觉，这些事件的起因或不可见，或过于渺小晦涩而不引人注意。这些电影必须在倏忽之间进行把握。

不和谐的省略呈现了二战后人们经历和想象中的高速阔步的生活，也提供了视觉语境（包括全景空间）、心理状况和角色交互。这一切让观者得以与电影主题产生心理学上的现实主义式交互。就"整体现实主义"——或毋宁说它的不可能性——来说，巴赞把这个情境比作生理局限：生物视觉系统的视杆细胞和视锥细胞各自对应不同的视觉领域；夜视能力强的动物只能看到黑白色，无法感知色彩。[1] 巴赞希望定义每部电影在现实主义光谱中的位置，以便按其特点来采用对应的观看方式。

在光谱的另一个顶端是乔治·鲁基耶（George Rouquier）的《法尔比克：四季》(*Farrebique ou Les quatre saisons*，1945），这部电影获得首届戛纳电影节的国际影评人大奖。省略在这部影片中的作用全然不同。它对法国中部小农庄的缜密描述没有被任何偶然性或突发性打断。作为战争片的反面，它的时间尺度并不是紧急时刻，而是恒久的历法，亦即大地本身的时间、工业革命已经丢失的时间。鲁基耶不希望他的电影带上日期的戳记[2]，他用的副标题是"四季"，而罗塞里尼的电影标题则是《德意志零年》

[1] 同前页页下注，页29。

[2] 约翰·韦斯（John Weiss），《纯真的眼睛？乔治·鲁基耶1945年以前的职业生涯与纪录片视野》（"An Innocent Eye? The Career and Documentary Vision of Georges Rouquier up to 1945"），载于 *Cinema Journal*, 20 (2) (1981)，页55—57。

（*Germania anno zero*）、《欧洲 51 年》（*Europa '51*）。尽管如此，鲁基耶的电影还是具有历史性的。[1] 鲁基耶将时间放缓，他的目的是让大地在字面的意义上被感受，包括泥土的坑陷、质朴的男女、动物和它们的粪便……所有那些普通影片为了剧情和艺术而优雅地忽略或排斥的东西。巴赞写道："鲁基耶懂得，仿真正在慢慢取代真实，现实逐渐变成了现实主义。因此他开始殚精竭虑地重新发现现实，将之重新显露在阳光下，把溺水的赤裸现实从艺术的池塘中救起。"[2]

巴赞并不天真。就算《法尔比克：四季》能抛弃所有甜腻譬喻和巴赞批评的"寄生虫式的唯美主义"，它也不可能直接捕捉到真实。他在他最知名的一段纲领性文字中写道："最现实的艺术都分享一个共性。它无法完全拥有真实，因为真实无可避免地将在某处逃脱。当然，如果能精巧地运用改进的技法，网上的洞或许可能被缩小，但我们还是必须选择究竟是这种还是另一种真实。"[3] 在他关于新现实主义的文章中，"滤网"的比喻将用来描述导演与主题之间的关系。每部电影的过量视觉信息中都有某些部分和类型的信息抵达观众，通过了作为滤网的镜头的东西才呈现在银幕上。正如红外滤镜一样，缩减能够凸显物体的结构，强调出原本

[1] 皮埃尔·索兰（Pierre Sorlin），《阻止离乡》（"Stop the Rural Exodus"），载于 *Historical Journal of Film, Radio, and TV*, 18 (2) (1988)，页 193。

[2] André Bazin,《法尔比克或现实主义的悖论》（"Farrebique or the Paradox of Realism"），收录于 *Bazin at Work*（London: Routledge, 1998），页 106。

[3] André Bazin, *What is Cinema?*, Volume II，页 29。

难以观察到的细节。[1]

滤网或许是时间性省略的空间对应物,两者都是为了清晰度、连贯性和冲击力而缩略信息。巴赞后来会倾向于把滤网当作电影的一个隐喻。毕竟省略依凭的是剪辑者对攸关剧情的事物的判断。莱纳特用"剪辑者"(monteur)这个词来指称剪辑先前或他人拍摄的胶片的人,马尔罗则以"分镜者"指称导演在准备剧本时经历的"头脑中的剪辑",这两种用法描述的都是将秩序加于原始的时空之上。巴赞并不打算放弃这种原始性中的潜力。如果维托里奥·德·西卡(Vittorio De Sica)剪辑《风烛泪》(*Umberto D.*)时依据的是省略原则,它最著名的段落——怀孕的女仆在早晨磨咖啡豆——就会被压缩成几秒钟。但德·西卡让摄影机继续运作,包括进了一些看来不相干的事件,比如女仆向厨房操作台上的昆虫洒水,脚尖轻点关上门。这些无关的细节纠缠着这部影片,纠缠着关于这部影片的评论。[2]

在最基本的电影用法中,省略让我们的心智得以把握那些在时空中过于宽泛而无法便利地呈现于我们眼前的东西。如果说让·维果(Jean Vigo)的短片《关于尼斯》(*À propos de Nice*,

[1] 巴赞的文章《捍卫罗塞里尼》("Defense of Rossellini")中有很出色的一例,参见英文版,卷2,页98。

[2] 阿兰·谢弗里耶(Alain Chevrier)的文章《现实主义、超现实主义、新现实主义》("Realism, Surrealism, Neorealism")对巴赞怎样分析这个场景有精彩的评析,该文收录于Dudley Andrew主编,*Opening Bazin*(New York:Oxford University Press,2010)。

1930）采用了独出心裁的省略，那首先是因为这座城市和它的节日必然无法被单个镜头所捕捉。尽管维果并未向我们展现超出这座城市的景象，他的镜头却相当于一个视点……尼斯被他的意识过滤了。[1] 滤网的视觉化运作发生在拍摄阶段，此时镜头、胶片或字面意义的滤网（即滤镜）控制摄影机所记录的光的类型和数量，导演选择某个角度、焦距和距离。另一种滤网运作于剪辑台上，某个主题会被保留，其他则消逝。当已经过滤的镜头组合起来形成镜头段落时，通常90%的原始材料和50%的初选镜头通过剪辑机落到地面，等待着被清扫和丢弃。巴赞一再强调，完成的影片让我们能够通过眼睛在银幕上看到的内容而接触到现实。他比莱纳特和马尔罗更期待着让自然的偶发性而不是剪辑者的艺术来决定电影的完成形态。

因此，让我们不再为所谓的巴赞式"顿悟型本体论"所迷惑，正如他所言，我们必须避免被表象迷惑。银幕上的不是现实，而是现实的析出物、现实的痕迹、现实的遗存，就像木乃伊一样，让我们能想象更加丰满的某事物的在场，那更加实在的现实之魅影，幽灵般地出没于银幕的前后左右。这是对表象的忠实，但只

[1] 在评论克里斯·马克（Chris Marker）的《西伯利亚来信》（*Letter from Siberia*, 1956）时，巴赞提到了维果的这部影片及其对"有据可查的视点"的主张，见 *Le Cinéma français de la liberation a la nouvelle vague*（*1945—1958*），Paris：Editions des *Cahiers du cinéma*，1983，页180。参见 Steven Ungar,《激进的野心：巴赞对纪录片的提问和来自纪录片的提问》（"Radical Ambitions：Bazin's Questions to and from Documentary"），收录于 Dudley Andrew 主编，*Opening Bazin*。

是为了通过表象来接触既更实在也更虚无的某事物的灵魂……一个戏剧性事件的灵魂、某人的命运或一部小说的精神。[1]

《电影手册》路线

这种"发现的美学"同提倡控制的电影（包括大部分动画和纯粹的数码创作）大相径庭：它要求我们调整视觉来接受这个世界提供的可见性的条件；而不是（如新媒体的美学那样）重新调整世界来使之符合我们的观看条件，顺从于我们的便利和快感。"电影特效"直接瞄准观众的神经系统构成，而巴赞的思路则针对银幕以外的世界（物质的、伦理的、艺术的或虚拟的）。他的电影创作理念是在同让·雷诺阿、奥逊·威尔斯（Orson Welles）和安德烈·马尔罗的新电影对话中形成的，1945 年版的《摄影影像的本体论》（后收录于《电影是什么?》时做了柔化的改动）中有一句话可以说明这一点："电影在物的时间中作为完成物出现，或者说作为狭隘的摄影出现。"[2] 谜一般的措辞，几乎像禅宗公案一般，把注意力从人类时间转移到"物的时间"，因此把注意力从影

[1] Hervé Joubert-Laurencin, "Tombeau d'André Bazin", *Imagens*, XXX, San Paolo, p. 11.

[2] 茹贝尔-洛朗森对比了《摄影影像的本体论》1944 年版和 1958 年版的差异，参见他的巴黎一大教授资格论文《综合的记录》("Document de synthese"), 2004 年 12 月，页 10。我们所熟悉的措辞更和缓的 1958 年版是这样说的："电影在摄影客观性的时间中以完成物的形象出现。"

像转移到镜头，提示着电影以摄影为基础带来的不可避免的他者性。《电影手册》的全部路线都依赖于这个对电影基础构成的新定义。达内的表述非常准确："电影不是由影像而是由镜头构成的，镜头是影像与时间组成的不可分裂的联盟。"[1]巴赞在1945年抓住了这个激进的理念。摄影记录保持静止，而电影记录则表现了物体在它们的时间中抖动，它们被悬置在一个有多重决定性的场域中；当胶片开始展开，任何物体的完整性或认同都必须被质疑。多义性让指示对象变得难以捉摸，物体与其环境之间关系的错综复杂使它不可能被完全地确认。

《电影手册》路线把自己定位于特定脉络的故事片，后者的主干背负着电影作者之名。在20世纪50年代前后，其中三人同巴赞及其年轻的追随者们有着尤为重要的关系，他们是：罗伯托·罗塞里尼、阿兰·雷乃（Alain Resnais）和罗贝尔·布列松（Robert Bresson）。罗塞里尼被认为在《战火》的六个关于抵抗的片段中表达了跨文化理解中的道德真实，这些片段引导出了一个关于意大利解放的小故事。在《圣方济各之花》(Francesco, Giullare di Dio, 1950) 中，罗塞里尼捕捉到了超出尘世的美：他拍摄了一个真实的圣方济各教区，在十一个片段（或者说十一朵"花"）中，人们排演——按照他们的本意是模仿——圣方济各会

[1] Serge Daney, *L'Exercise a été profitable*, *monsieur* (Paris：POL, 1993)，页22；茹贝尔-洛朗森的文章《综合的记录》页48引用了这句话。

创始人的生活。巴赞彰显了罗塞里尼艺术或道德的首要动机同拍摄的具体情境——这些具体情境拥有独特的属性，由电影通过机器来显示和捍卫——之间的张力，从而把罗塞里尼的省略结构从古典叙事中区分出来。《战火》的六个片段、《圣方济各之花》的十一朵花（还有这十七个片段中的每个场景）在成为罗塞里尼鼓励观众涉水穿过的叙事浅溪前，都像矗立在电影之河中的岩石一般独特而坚固。传统的文学现实主义者通过塑造场景来使之与叙事协调。好莱坞的很多电影类型都可以自称拥有某种形式的现实主义，但巴赞认为，好莱坞通过塑形磨边把镜头打磨成统一的形状，彼此紧紧衔接以建构叙事的桥梁。在一部经典好莱坞制成品中，观影者可以从开场字幕顺利地看到"剧终"，无须担心产生误解或枝节横生。但在《战火》中，观众在小心跳出每一步时，必须审视影片中踏脚石的形状与位置。有时观众可能会踩滑落水或溅湿衣裳。这就是浅溪与桥梁的区别。罗塞里尼和巴赞在这里观点相似。影片中每个部分都有着自己独特的重要性，同时指向自身之外：

> 罗塞里尼创造的结构让观者只能看到事件本身。正如有些物体的存在状态可以是无定形的，也可以是结晶的，罗塞里尼的艺术之关键就在于懂得如何赋予事实最实质但同时也是最精雅的形状——不是最优雅，而是最直接或最犀利，有最清晰的轮廓……对现实的关注并不意味着将表象堆砌在一

起。相反,它意味着将非关本质的表象剥去,以求通过简洁达成整体性。罗塞里尼的艺术是线性和旋律性的……(就像)速写中的线条,暗示的比描绘的更多。[1]

1954年上演了罗塞里尼的《意大利之旅》(*Viaggio in Italia*),里维特在《电影手册》中评论道,这是第一部完全现代的电影,它将成为衡量其他所有电影的标尺。《意大利之旅》具有高度省略的特性,旅程的形式是英格丽·褒曼饰演的角色同那不勒斯丰盛的生命(随处可见的孕妇和婴儿)以及更丰盛的死亡(葬礼、古尸发掘、地下墓室)的一系列遭遇,汽车挡风玻璃和本地导游先后成为她与这一切之间的屏障,但最终她将不得不直接面对。巴赞对罗塞里尼有一个著名的评论:不是影像或镜头而是"事实"构成了罗塞里尼的电影。[2] 请试想不是由音符而是由"事实"构成的乐谱。这就是里维特赞扬《意大利之旅》为第一部真正的现代电影时采用的视角。[3] 在前文提及的标志性段落中,乔治·桑德斯和英格丽·褒曼在观看庞贝的考古发掘时自省其身。两千多

[1] André Bazin, "Defense of Rossellini",英文版,页101。

[2] 同上,页100。巴赞在讨论新现实主义时频繁使用"事实"这个词,参见英文版,页35和页77。

[3] Jacques Rivette,《罗塞里尼论札》("Letter on Rossellini"),收录于吉姆·希利尔(Jim Hillier)主编,《电影手册文集,卷1;20世纪50年代:新现实主义、好莱坞、新浪潮》(Cahiers du cinéma, *vol. 1: 1950s*; *Neorealism, Hollywood, New* Wave, London: Routledge and Kegan Paul, 1985),页192—193。

年前横死的两名亡者身体慢慢出现，让这对虚构故事中的夫妻因震惊而获得了自我认识。他俩凝视事实，无法挪开视线。通过省略和联系，罗塞里尼的剪辑辟开了一个空间，真实得以逐渐或突然出现："事物就在那里。为什么要操控它们？"[1] 他的这句话非常有名，但接触到这些事物，接触到事实，则是另外一个问题。罗塞里尼将传承给新浪潮导演的就是这种在模式化情节之下深入挖掘的特征。特吕弗震惊于《意大利之旅》这部影片，在巴赞家中遇到罗塞里尼时，向后者表示愿意效劳。戈达尔也在20世纪50年代中期为他工作。

还应该提到布列松；尽管性情孤僻，他还是在1948年和巴赞、让·科克托（Jean Cocteau）一起组建了香榭丽舍电影俱乐部，此时他正在策划《乡村牧师日记》（*Journal d'un Curé de campagne*, 1951）。巴赞认为这部杰作的崇高性就在于布列松用一种方式对乔治·贝纳诺斯（Georges Bernanos）在这部日记中以省略的形式所呈现的内容进行了过滤。我们同这位牧师一起体验的乡村景色，经过了后者的道德凝视的持续过滤，而这变成了电影的真正主题，牧师独具一格的内心风景被不可磨灭的笔触描画出来。布列松对《电影手册》的影响巨大，这从戈达尔在《驴子巴

[1] 费雷敦·赫维达（Fereydoun Hoveyda）和Jacques Rivette，《罗塞里尼访谈》（"Interview with Rossellini"），*Cahiers du cinéma*，1959年4月刊。《意大利之旅》拍摄时确实"在那里"的一件"事物"是罗塞里尼与褒曼日渐淡漠的婚姻。女主角凯瑟琳对虚构事件的反应呼应着褒曼对她自己在罗马（离庞贝不远）日常生活中所处的真实境遇的反应。

尔塔扎尔》（*Au Hasard Balthazar*，1966）首映式之后对他的访谈中可以一览无余，这又是一部片段组合的电影，从受苦动物的体验出发，有着残酷的步调，令人异常不安。正如塞尔日·达内所总结的，《电影手册》的同人们被回望向观者的电影吸引，就像动物从它们的他者性中向我们望来。

阿兰·雷乃的《广岛之恋》（*Hiroshima Mon Amour*，1959）是达内记忆中第一部盯得他不敢对视的电影，把他从单纯的观众变成了不安的观者，即他自己所说的"cinefils"[这个词双关的是"电影之子"（child of cinema），并非"迷影者"（cinephile）]。达内后来毋庸置疑地成为巴赞之后法国电影评论第一人，他同母亲一起看《广岛之恋》并被看到和没有看到的东西震惊时，年仅13岁。通过一对无名恋人之间持续的心理探索，我们通常无法直面的残酷真实显现了出来。

《电影手册》的一次著名的圆桌讨论会把《广岛之恋》作为中心议题，这次会议开启了达内电影评论的志业："如果电影能做到如此……那么我就对'你将怎样生活？'这个乏味的问题有了一个答案。"我们都知道他是怎样度过他那过于短暂的人生的。他接手《电影手册》，并明确阐述了由雷乃所激发的原则，在此我重复一下："电影与现实紧密联系，现实与再现无关。"《夜与雾》（*Nuit et brouillard*，1955）是这个原则的杰出范例，它只是提示而并非假装再现犹太人大屠杀。雷乃在奥斯维辛集中营宁静多彩的风景下发掘，发现了一个过往（我们无法将之妥帖地称为历史）与无法

以语言再现的恐怖的堆积层。他的标志性推拉镜头沉入令人憎厌的黑暗洞穴。自爱森斯坦之后，没有人像雷乃这样广泛地应用蒙太奇；爱森斯坦的蒙太奇是将影像并列，而雷乃则对比了彩色摄影的影像与用黑白调给出的事实。构成黑白胶片的，实际上是达内命名的"非影像"（non-Images）。[1]一个超出想象的事件的"给定性"让推轨上的摄影机脱轨，让它沉入青草丛生的风景之下，落入狱室的废墟。现在应该怎么办？这个问题正是《夜与雾》片尾提出的问题。巴赞对《意大利之旅》的评论对《夜与雾》更适用："事实就是事实，我们的想象利用它们，但它们并不是天生为着这个目的而存在。"[2]

雷乃几个月后完成的《全世界的记忆》（*Toute la mémoire du monde*，1956）阐发了存在的困惑，比《夜与雾》带来的震惊又多了一重：当下如何延续过往？当下如何避免过往？法国国家图书馆似乎是这个困惑的一座纪念碑。在这里，人类历史的事实并不埋藏在荒原中，而是集中在一座记忆的堡垒里。雷乃就像吹毛求疵的图书馆员一样，不管是籍籍无名的期刊还是著名的手稿，把每本书或艺术"作品"（arti*fact*）[3]都当作无法解决的神秘事物中

[1] Serge Daney，《坚忍》（*Perseverance*，Paris：POL），页256。于贝尔·达弥施（Hubert Damisch）在与乔治·迪迪－于贝尔曼（Georges Didi-Huberman）争论时引用了这句话，见《灾难的蒙太奇》（"Montage of Disaster"），*Cahiers du cinéma*，2005年3月第599期。《电影手册》网站有该文英译版，译者为萨莉·沙夫托（Sally Shafto）。

[2] André Bazin，"Défense de Rossellini"。

[3] 这个词与fact同拉丁词源"facere"（做）。——译注

的一个事实（fact）。即便经过挑剔的收拾、整理、编目和守护，事实还是会压倒我们。罗热·奥丁（Roger Odin）说，构成电影的是事实空间与隐喻空间之间的斗争、事物与想象之间的斗争。过往那积累起来的沉重，纹丝不动而带着崇高性，由于人类需要与欲望无尽的运动而进入舞台，被在迷宫般的书架间推拉的摄影机捕捉下来。[1] 正如《夜与雾》那样，《全世界的记忆》将事实与欲望这两种时间秩序推到一起。在这部除了一个戏剧性段落以外全为描述的影片中，一本书被申请借阅，在架上被找到，从书之陵墓中被取出，送到安保森严的公共空间。雷乃提醒我们注意，当手推车被推上海关关卡般的借阅台，它就从一种时间性过渡到另一种时间性。然后，当小车进入阅览室时，独白带有了诗意：

> 现在这本书向着一条理想中的线前行，对它的存在来说，穿越这条分割线比穿过一面镜子更有决定性的意义。这本书再不是原先那本了。此前，它还是普遍记忆的一部分，抽象而冷漠……而现在这本书被单独选出来，对它的读者来说不可或缺。

[1] 罗热·奥丁（Roger Odin），《纪录片中观众的进入》（"L'entrée du spectateur dans le documentaire"），收录于多米尼克·布鲁赫（Dominique Blüher）和 F. 托马斯（F. Thomas）主编《1945 年至 1968 年的法国短片：从黄金时代到走私时代》（*Le Court Métrage français de 1945 a 1968：de l'âge d'or aux contrebandiers*），页 78—79。

这本书被人类（一名知识分子）期待的双手抓起，他的兴趣让它能够在回到永恒记忆的存储库（它也是其中一部分）前休息一个小时。雷乃带着庄严的疏离感俯视阅览室，他居于对"快乐"的追寻之上，是这种追寻让数十位书蠹（像蜜蜂那样）埋头苦读各自的书本。他们既严肃又专注，申请借阅，安静地做笔记，挠头——因此看来似乎和他们在追寻中贪婪地阅读的书籍一样，并不思考。

雷乃这两部萦绕人心的散文电影（essay films）满足了差不多十年前亚历山大·阿斯特吕克（Alexandre Astruc）的期望，阿斯特吕克的宣言《新先锋辩：摄影机－笔》（"Pour une nouvelle avant-garde：la camera-stylo"）就是由这种期望所驱动的。阿斯特吕克邀请导演们通过电影话语来处理哲学主题。[1] 雷乃就是这样做的。他的电影可以理解为字面意义上的"构成"（compositions）；有意思的是，这些电影是由摄影机同不服从的物质世界及不可更改的文学现实［知名作者——如让·凯罗尔（Jean Cayrol）、雷默·福拉尼（Remo Forlani），以及稍后的玛格丽特·杜拉斯——的文本］之间的碰撞构成的。即便是委托的工作，短片的自由也让雷乃、马克、乔治·弗朗叙（Georges Franju）、瓦尔达等导演得以尝试大胆的构成策略。他们在20世纪50年代末期获得拍摄长

[1] Alexandre Astruc, "Pour une nouvelle avant-garde：la camera-stylo"，英译版收录于彼得·格雷厄姆（Peter Graham），《新浪潮：批评的里程碑》（*The New Wave：Critical Landmarks*, London：Palgrave, 2009）。

片的机会时,促成了现代电影的诞生:《五至七时的克莱奥》(*Cléo de 5 à 7*, 1962)、《无脸之眸》(*Les Yeux sans Visage*, 1960)、《广岛之恋》。[1]

瓦尔达的影片标题承诺并几乎成功做到了完全的时间连续性,巴黎一个普通下午的 5 点至 7 点这个时段只有半个小时从影片中略去。但当通过克莱奥的凝视这面滤网被观看时,这座城市开始展现自身。就像《意大利之旅》的女主角凯瑟琳,克莱奥这个自我中心的美人开始认识到她的眼睛被遮住了,最终让自己开始参与到外部世界,尤其是与一个即将回到阿尔及利亚的士兵开始交往。她的顿悟由于在时空中有精确的定点而更显神奇。《广岛之恋》同样依赖准确的坐标,只不过在这部电影中,两个时空以日本男子和法国女子的身体形式凑到一起。正如《夜与雾》,粗粝的影像挑战着人类想要同时处理过往与当下的欲望("你在广岛看到的是空无一物,空无一物。")。无论是"记录"还是"纪录片"都不能包含或传递本质上由原子弹炸穿人类历史而形成的不在场的创伤。雷乃可能去过当时广岛刚开放的和平博物馆,这或许是他拍摄这部影片的契机——树起一座献给空洞的纪念碑。再现这种空洞需要的是带着深沉欲望的人类,正如雷乃在拍摄法国国家图书馆中狂热的读者时,同样需要这样的人类。玛格丽特·杜拉

[1] 参见 Dominique Blüher, F. Thomas 主编, 前言和其他多篇文章, *Le Court Métrage français de 1945 a 1968*: *de l'âge d'or aux contrebandiers*。

斯为雷乃提供了他所需要的。她没有创造角色，而是创造了欲望的化身，两个用欲望的语言互相揣度的无名人物，他们探索彼此的过去，各自都是通往过去的门廊。雷乃的摄影机穿过门廊两侧的那些门，发现了激情中心的不在场和生命中心的死亡。

在 21 世纪追寻电影

在我们的时代，构成一部电影意味着什么？请允许我再次回到《阿梅莉的神奇命运》这部影片，它在全球大获成功，应足以充当一个合格的表征。影片一开场，伴随着快节奏蒙太奇的快速旁白叙述了一个迷人的童话故事：一个羞怯的小女孩盼望过上奇妙的生活，当她意识到自己可以通过悄悄做好事来让人们的生活变得甜蜜时，她的梦想成真了。当她孤独憔悴地在公寓房中梦见"阿梅莉的破碎生活"时，她意识到了这点；29 个情节剧兼新闻片的黑白镜头在银幕上快速上演。这段漫画书般的虚拟生活履历成了热内的蒙太奇的模板和动力。在整部影片中，热内的蒙太奇将会快速建构由以新奇方式分解的碎片组成的段落，这些段落又组合成一个又一个的撼动人心的小故事。故事之一直接来自阿梅莉的头脑，这是当她猜想为什么尼诺未能按时赴约的时刻，30 个快速切换的镜头让我们经历了可怕事故的危险，伴随这一系列镜头的旁白如下：

尼诺迟到是因为三个逃犯控制了一家银行，抓了他当人质。本地警察倾巢出动，他们还是成功逃脱了。但尼诺成功地制造了一起车祸。当他从昏迷中清醒过来时，他失去了记忆。一个坐过牢的卡车司机让他上了车，以为他是个暴徒，把他扔进集装箱运到了伊斯坦布尔。他和一些阿富汗冒险者待在一起，他们建议尼诺和他们一起去俄国偷核弹头。但他们的卡车在塔吉克斯坦附近碾过了地雷，他是唯一活下来的。他躲进了山村，成了一名暴力的塔利班分子。阿梅莉无法想象她怎么能曾经在这样一个男人身上浪费时间，这个男人将来就得一辈子喝罗宋汤，头上还顶着花瓶似的帽子。

热内给这段加了旁白的梦境的每个独立片段都剪了一个简短镜头。很多段落采用这种齐整短促的故事板方式，每个镜头的头尾都有明确的分界，往往有视觉或听觉的标记。由此，每个镜头都清晰地提供一项要点或提出一个概念，这些要点和概念促成一个段落，而这个段落的轨迹是在剧本写作阶段就已经敲定了的。热内让我们看到这种美学的一些象征性标志："指尖上套着的一个个草莓被逐个快速吃掉；发泡塑料纸上的长串塑料泡被逐个吹起；最显著的是——蜿蜒的多米诺骨牌逐个倒下。"这些接连倒下、一个压一个的多米诺骨牌是该片的第一个影像，恰好代表着一个镜头连接另一个镜头的整体技巧，整副牌都倒下时，图案化的终结就会带来快感。当然，多米诺骨牌必须经过打磨来获得统

一的形状,还必须排列起来。故事板的功能就在此,热内骄傲地宣称他的拍摄从不偏离故事板。因为对他来说每个元素都必须按预定的方式起作用,每个人物都必须展现精确的好恶,才能参与到情节的"策划"中。

《阿梅莉的神奇命运》被分割成若干个小故事,由仁爱的女主人公策划出来,给她的邻里们带来惊喜和帮助。她把一系列元素排列起来,每个元素都被前一个激活,充当机器中的连接件或支架般的角色,也就是说,她异想天开的计谋仰仗的是牛顿物理学的道德对应物。她把尼诺引到圣心大教堂,按精确的次序逐一用电话亭、雕塑、粉笔标记和望远镜引导他的前行。她通过系统地改变蔬果店老板的晨间例事(闹钟、漱口药、鞋子)来折磨他,直到他在午夜起床开店。阿梅莉是一个道德层面上的导演。在她背后,画家迪法耶尔这个无关性别的避世者在注视这一切,他也是一个导演的替身,为阿梅莉这个天使设计了妙不可言的艳情命运。一些影评盛赞《阿梅莉的神奇命运》让电影重获魅力和魔法。

但事实上当然并没有什么魔法可言,有的只是电影构成(剪辑)的精明运作——让这些角色在被迷住了的观众的视线下走向他们注定的命运。《阿梅莉的神奇命运》的步调让观众很少自问为什么他们会不由自主地投入其中。如果他们提出了这个问题,答案将是什么?即便是电影专业的学生,当他们被要求解析一部经典电影的一个段落时,视听剪辑的复杂性都会是一个重大考验,更不用说一部戈达尔电影中的十分钟了。剪辑——介于摄制与放

映之间的步骤——对大众来说仍然是遥远和晦涩的,然而正是在这里,导演的修辞或者说表达天赋接手了,这与摄制阶段的部分不可预测性及放映阶段的完全不可预测性不同。或许原因是剪辑台(或者说剪辑机)与摄影机或放映机不同,是一种大众不熟悉的机器——即便它的后继者已经以名为"Final Cut Pro"之类的计算机软件的形式进入大众市场。

今天,剪辑一部电影就是意味着将所有的视听输入转换为数码信息,然后经过操控达到最终版本。电影工业中只有少数人抱怨这种无法抗拒的技术进步及其带来的速度和便利,更不用说校正和增强原始素材的无限可能性。但还是有执拗的工匠式电影工作者认为剪辑是一种雕塑的形式,需要触摸赛璐珞并用公尺而非时间码来衡量镜头的长度。很多传统派的演员和导演扼腕叹息于把场景去构成化为分离的元素,认为这是对他们职业的玷辱,但他们忘记某种形式的"分镜"一直就存在着。对让-皮埃尔·戈伊恩斯来说,把重点从拍摄转向后期制作是件悲哀的事,[1]因为"构成"场面调度的艺术让位给了"组合"各视觉元素层(layers)的技巧。马丁·斯科塞斯(Martin Scorsese)坚持在罗马电影城的摄影棚中拍摄《纽约黑帮》(*Gangs of New York*, 2012),他知道这可能是最后一部完全在片场拍摄且所有演员拍自己的戏份时都在

[1] Jean-Pierre Geuens, "The Digital World Picture", *Film Quarterly*, 55 (4) (2002), pp.19—30.

场的大制作。[1]他希望捕捉（或发现）丹尼尔·戴·刘易斯（Daniel Day Lewis）和莱昂纳多·迪卡普里奥（Leonardo DiCaprio）动作中的微妙含义，以及现场其他演员在真实空间中演着对手戏时表现出的微妙含义。他把这个真实的空间理解为人工的空间，不得不通过排练和大量的重拍来帮助演员们寻找适合的体势。但这部影片的构成主要发生在拍摄现场的当时，而不是在计算机中。真实的阳光实时通过反射板打到演员的脸上。这对斯科塞斯深入挖掘剧本和演员的过程来说意义非凡。《飞行家》（*Aviator*，2004）的情况已然不同，尽管这部电影的关键场景还是被甄选出来，由演员们在真实的空间中直面彼此。至于《指环王》[*Lord of the Rings*，彼得·杰克逊（Peter Jackson），2001—2003]、《金刚》（*King Kong*，彼得·杰克逊，2005），以及《贝奥武夫》[*Beowulf*，罗伯特·泽米基斯（Robert Zemeckis），2007]则密集地使用"组合"，以至于每张脸看起来都像是单独拍摄的，采用了最有表现力的姿态，由剪辑者加入镜头，继而组成段落。用这种方式拍摄的大片也许应该被划归为"动画电影"。

对肖恩·库比特来说，这些都不是什么问题，他的《电影效果》坚称，在数码时代之前，从乔治·梅里爱开始，电影就是在剪辑台上或实验室中由独立元素剪接而成的了。他认为"剪接"

[1] 可参见彼得·特拉弗斯（Peter Travers）发表于《滚石》（*Rolling Stone*）2003年1月2日刊的评论。

把摄影机拍摄的镜头具有的纯粹能量转化成了具有形状和视角的单位。制作者控制电影过程，通过剪辑来达成让观众觉得是奇迹的效果。[1]剪辑就是电影媒介原初的"特效"，库比特认为这点在AVID剪辑软件取代了剪辑台和同步机倒带机之后，并没有变化。但是剪辑者使用的新材料有没有可能改变对剪辑工作本身的理解？"剪接"本来是指剪开胶片的边框，这些坚实的边线在AVID剪辑软件中都模糊了，它的衡量单位不是长度（公尺、英尺或画格），而是时间码。[2]

即便新技术使对影像的更大控制成为可能，"电影作为发现"的理念仍然存在且不可或缺，按照这种理念，导演并不控制一切。今天，这个"电影理念"的出色拥护者是《电影手册》周边的导演，如阿萨亚斯和德斯普里钦，德斯普里钦所用的语汇是"挖掘场景"（digging scenes）。他希望抵达可见性的下面，发现潜藏在剧本中、情景中、与他一起开始发现之旅程的演员中的东西。[3]数码技术的降临只是增加了值得关注的导演的人数，他们通过自己的风格之滤网处理的是一系列全新的主题。有些导演，像伊朗

[1] 《电影效果》第三章的标题是《神奇的电影：剪接》（"Magical Film：The Cut"），该书页66尤为值得注意。

[2] Martin Lefebvre, 马克·福斯坦瑙（Marc Furstenau），《数码剪辑与蒙太奇：消逝的胶片以及更多》（"Digital Editing and Montage：The Vanishing Celluloid and Beyond"），载于《电影》（Cinémas）2002年13卷1—2期。

[3] 阿诺·德斯普里钦在很多访谈中使用这个表达，例如《反打镜头》（Reverse Shot）2005年夏季刊中杰夫·赖卡特（Jeff Reichart）对他的访谈。

的阿巴斯·基亚罗斯塔米和中国的贾樟柯，已经完全采用了新技术，赞扬它的便利、灵活和低调。不管是哪种技术在推动着罗热·莱纳特提出的电影理念向前发展，它仍然持续存在着。

并且，它可能来自任何地方。2007 年，戛纳电影节的金棕榈奖获得者是一位罗马尼亚导演，他拥护的是《电影手册》赞扬的伦理和审美。戛纳的评委往往过于频繁地陷入娱乐工业的经济和政治，但这次却维持了评奖的原则。付东在这次评选后立即在《电影手册》6 月刊发表文章：

> （评委们）把顶级大奖颁给一位籍籍无名的导演克里斯蒂安·蒙久（Cristian Mungiu）拍摄的《四月三周又两天》(*4 luni, 3 săptămâni și 2 zile*) 这样一部才华横溢、没有任何妥协的电影，这本身就说明了一切，而且远不止是一个友好的姿态……这个选择是基于能力的，这首先当然是因为电影本身以及它的作者导演；其次也是因为年轻的罗马尼亚电影，在过去的两年多，《电影手册》多次指出并且支持了它的攀升；最后是因为支持世界各地的小规模电影以及它们的复兴的希望。

虽然像《阿梅莉的神奇命运》一样，《四月三周又两天》也处理大城市中一位无助女性的秘密生活，这部电影与热内的那部却在美学上全面对立。热内的摄影机在巴黎跳跃着穿行，穿过公寓的地板，攀上山巅，把整个可见的世界（不用说还有幻想和幻

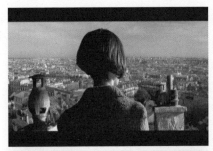

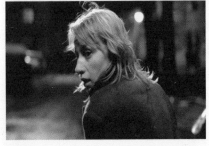

城市中无助的女孩们（《阿梅莉的神奇命运》和《四月三周又两天》）

觉——那些可爱的动物状云彩）展现在银幕，蒙久则严格地把视角限制于女主人公奥蒂利娅看到的和遭遇的。热内把数百个碎片编织进几个巴洛克式的故事，体现阿梅莉从构想快乐到找到快乐的曲折路途。而蒙久则恬静地用一个接一个的超长镜头来建构创伤性的一天，覆盖了16小时。没有旁白来告诉我们应该注意什么。当然，在110分钟处，时间和信息的大量省略让观众们不得不努力揣度奥蒂利娅面前的困难是什么，她在想什么。

《四月三周又两天》的传统可以追溯到《风烛泪》和切萨雷·柴伐蒂尼（Cesare Zavattini）拍摄某个人的普通一日的策略。蒙久的电影中当然发生了很多事，他像德·西卡一样随时准备在平凡的琐事上挥洒宝贵时间。巴赞在《风烛泪》中指出的那个场景——怀孕的女仆坐着磨咖啡豆，一遍遍地旋转摇把——在蒙久电影中可以找到对应物。《四月三周又两天》中，他让奥蒂利娅带我们穿过宿舍的通道，闪进浴室，在另一个实际是化妆品地下市场的寝

室找到她的朋友，停下来爱抚一只被临时收养的小猫，收养它的学生在影片中仅出现这一次。这个段落也是实时拍摄的，描述了社会主义罗马尼亚无数个沉闷日子中的灰暗时间性，日复一日，无甚差别，加比怀孕第四个月三周又两天的紧张剧情就在其中铺陈开来。

莱纳特会把通道中的每一个短暂邂逅都定义为一种联系（rapprochement）、从更广阔的世界而来的一幅图景，对应或呼应着奥蒂利娅和加比经历的具体事件：浴室的卫生条件和女性身体、紧闭的门后的隐秘黑市交易（包括盗版录像带）、需要保护的无家可归的小猫。马尔罗也同样会赞赏蒙久谨慎的省略，因为蒙久用简洁的方式让我们彻底进入一场道德剧的核心，也因为这些省略迫使我们努力拼凑起一个不是全部给定的神秘世界，这点对两个女孩来说也一样。含混与威胁即便在没有剪接过的场景中也一直持续：在男朋友家的聚餐、与堕胎医生的交易（这场交易含蓄微妙到罕有观众知道在什么时候发生了什么），以及一个大胆激烈的段落——在包覆宾馆床单的塑料袋上发生的整个流产过程。

这张宾馆的床也是影片中最重要的省略所发生的场域，流产数分钟前，按照他们的交易，奥蒂利娅必须和地下堕胎医生发生性关系。这是社会与电影系统中心不可见的道德空洞、一个黑洞。蒙久在这里并不自我审查，因为这个可怕事件发生时，加比在大堂等候，然后又去了浴室，像观众一样完全知道什么正在几步外发生。这是整部影片中唯一不从奥蒂利娅的视点拍摄的镜

头,它标记的是奥蒂利娅在影片最后的对话中表示永远不想再提起的事情。我们必须从有限的视角来设想这个世界,而且还往往是在晦暗的光线之中;我们也必须从碎片式的对话来设想这个世界,这些对话暗示着动机,提示着我们从未见过的人物的相互关联,而他们的角色我们只能去揣度。

蒙久只在一处偏离轨道,给我们提供了超出奥蒂利娅视野的信息与视角。在这个段落开始时,摄影机追随一个骑自行车的路人,大幅度的横摇镜头扫过在毫无特点的居民楼间空地踢足球的孩子们。正当骑车人经过开进空地的汽车时,蒙久就把镜头切到奥蒂利娅和堕胎医生,他俩就坐在车的前座。规则立即就被重新遵守了,因为堕胎医生下车并走向坐在远处长椅上的母亲时,摄影机又停留在奥蒂利娅的有限视角,她(还有我们)必须猜测在发生什么。

《四月三周又两天》在一片秘密、含混和搪塞之中展开。它的标志性主题——堕胎——要求必须这样,因为每个相关者都可能坐牢。但每个相关者都已经在冷漠无情的城市中被监禁在冷漠无情的房间和建筑中。包在毛巾中的胎儿被携带着穿过昏暗的过道,沿着不祥的阶梯来到无名建筑的第十一层,然后通过垃圾道被扔到楼下的垃圾堆。女孩们同意,这件事再也不出现在谈话中,她们达成这个共识时,正瞪着服务员端上桌的一盘看起来不怎么可口的肉。背景中,兴高采烈的人们正在庆祝一场婚礼。

社会批判者们急于将这部影片当作对某种意识形态的政治抨

击，它当然有这个方面；但蒙久正确地坚称，他认真撰写的剧本希望带着角色和观众进入某个时期的环境和情绪，常常让人想起德国街头电影，以及先在法国诗意现实主义电影后在好莱坞电影之中弥漫的黑色风格。但与那些古典时期的电影不同，《四月三周又两天》拒绝为了便利而使用一个机智的叙述者——不管是旁白还是其他形式的全知者。堕胎的黑暗秘密将电影引入社会秩序的黑暗，这种黑暗监控着公民，希望他们无法发现它。或许我们不确定那个世界的运作方式，但由于蒙久电影风格——他强加于自身和我们的滤网——的严谨规整，我们非常确定那个世界给人的感受，并且能够就那种感受的后果进行讨论。

这里详尽论述的《四月三周又两天》和《阿梅莉的神奇命运》之间的对立在众多对影片和电影人之间重演，但或许没有比贾樟柯和陈凯歌之间更强烈的了，他们的对立在《电影手册》中看来尤为明显。贾樟柯在关于2006年威尼斯电影节获奖影片《三峡好人》的一次坦诚访谈中表达了他独特的电影观。他详述了那场发行大战，他的这部影片败给了受国家支持的大片如张艺谋的《满城尽带黄金甲》和陈凯歌的《无极》。《三峡好人》被挤到北京边缘地带的小影院上映，而当时那些史上耗资最高的大片则由大规模广告推动，占据了首都和全国的大量影院。由此而来的争执也进入了西方媒体，这不仅是艺术和娱乐工业之间的常规战争，它在很多层面上也关系到电影的本质。

尽管《无极》让人非常失望，但陈凯歌利用数码技术的突

无所不见的光明大将军
(《无极》)

破——让他得以激活用超级 35 毫米格式拍摄的影像——成功地卖出了这部影片。《三峡好人》的制作过程正相反,它是数码摄影的,但在剪辑时遵循了独特的电影美学。两部影片各有一个重要的峡谷段落。《无极》的前半段,主人公昆仑奴发现他身处峡谷深处,在一群奴隶之中,光明大将军和他的随从站在悬崖上俯瞰。就像《阿梅莉的神奇命运》,没有什么能逃过陈凯歌的摄影机。我们甚至看到烦扰着光明大将军的一只大黄蜂的特写,两个镜头以后,他将它捏在掌中。其间的两个镜头中,昆仑奴举头看到将军,又俯身将耳朵贴在地面聆听正在向他袭来的危险。摄影机直接进入他的感官:眼睛和耳朵。行动一旦开始,我们就跟随昆仑奴闪避奔牛,又背着他的主人超过它们。观众在数码时间中体验超人式的运动,有时从冲锋的奔牛眼中看,有时从主人公混在牛群中的视角看,然后又越过牛背以跟随昆仑奴的超人速度;我们又能时不时地从光明大将军的高处看到雄壮的景色,从直升机拍摄的俯视镜头在所有这些人物的上方看到蜿蜒伸展的峡谷,看到扬起的灰尘。陈凯歌所动画化的是中国最有名的旅游景点之一。

《三峡好人》是在一个更加著名的地点发生的故事。一个极为精妙的段落从一艘缓慢顺流而下的游船的驾驶舱开始。和《无极》的全知型叙述者不同，《三峡好人》的画外音来自船上的广播，这是一段关于三峡大坝项目的历史叙述，其中还引用了一首写三峡的唐诗。接着贾樟柯就切到主甲板，聚焦到占据了前景三分之二的电视机屏幕，黑白新闻片正在介绍领导们给三峡大坝项目剪彩的过程，这个项目此时已经全面展开了。左侧的中景是来往的旅客，有些可能在交谈，他们背后焦点之外的是新闻片的官方语言正在介绍的三峡风景。然后镜头切换到独自坐在甲板上的女主人公，她正在喝着瓶装水，视线穿过正在被超越的一艘船，投向江边的山峦，此时画外音淡出，非剧情音乐开始设定深思的情绪。下一个段落淡入，显示男主人公在山巅俯视。一艘渡船的喇叭拉响，他和观众都看到山下的渡船，可能是刚才那艘，因为我们可以依稀听到远处景点介绍的声响。这个段落结束时，摄影机以渡船的速度平摇，渡船马达发出的啪啪声正是渡船前进的节奏。贾樟柯在这里用安静的手法让他的两个人物接近，而这两个寻找伴侣的人的生活将永不相交。他同时在真实时间和历史层面（唐诗和新闻影片）做到了这一点。尽管和《无极》中一样，峡谷被从高处和低处观看，但却并没有靠人物的眼睛来画出方向——事实上，这之间没有任何情节的联系。他们是长江和历史之流的一部分，电影也以同样的方式流动着。

在谈及《三峡好人》的英文片名《静物》（*Still Life*）时，贾

樟柯告诉《电影手册》,这个译名除了指绘画,还"指已经消失的生活的痕迹,或者说只留下了最简单证据的一种生活方式的痕迹。无论如何,《静物》想通过最简单的物体——如香烟、酒、食物等——的中介,来表达生活的气氛:就是通过这些,人们不管在什么情况下都能交流,即便不交谈,也能感觉到在一起。这些平凡的物体建构了这部电影"[1]。

《三峡好人》在三个谜一般的时刻中充分利用了数码影像所能提供的特效。流星划过夜空,后景中的几个建筑物开始摇晃,接着,令人瞠目的是,一座奇形怪状的纪念碑建筑突然腾空而起,女主人公这时正在向外看去,但并没有看到这一切。就像在早先的杰作《世界》中一样,贾樟柯使用了动画,但始终是为电影服务,而不是试图超出电影。《世界》中年轻的主人公们在主题公园里做着幕后工作,他们被束缚在那里,逃避的方式是不断地翻弄手机,把自己的希冀输进去。贾樟柯大胆地在一个段落中把短信放大成色彩斑斓的宽屏动画段落,此时被编码或被解码的情绪爆发了,通过小小的手机进入一个最为饱满而解放的想象的空间。通过短信进入的虚拟世界成了对那些在世界公园工作的人来说唯一有意义的世界。正如埃曼努埃尔·比尔多(Emmanuel Burdeau)在《电影手册》中指出的,贾樟柯一方面表现了硕大纪念碑的微缩版,另一方面则制作了狭小手机屏的宽银幕版。尺度由此变得

[1] 贾樟柯,*Cahiers du cinéma*,2007 年 5 月刊。

晦暗灯光下的模糊面孔
(《世界》)

回旋复杂起来。

这些非凡的动画段落似乎在歌颂并促成着数码技术令人迷醉的自由，但正如世界公园这个主题游乐场一样，它们被人类和社会的戏剧包围，又像奶酪中的气孔一样打断这些戏剧。实际上，贾樟柯是一个现代主义者，投入地追寻新现实主义者视为己任的那种发现。他的电影记录了在新世纪中国共存的不同时间性之间产生的裂隙，它们让生活既痛苦又动人。我们记住的影像既有梦幻的华彩，也有主人公山西老家乡亲们的晦暗面色，他们来北京是为了领取在建筑工程事故中丧生的儿子的骨灰和赔偿金。数码动画的光彩引入的是新现实主义的主题。

那么，这里所推崇的电影理念并不随着技术而起落。关于发现和揭示的电影可以使用任何类型的摄影机。而且，对这种电影来说，拍摄只是一个开端。剪辑阶段的电影构成（而不是拼接）一直都是一种"美妙的忧虑"[1]，可见与不可见之间的互动就是

[1] Jean-Luc Godard,《蒙太奇，我美妙的忧虑》（"Montage, mon beau souci"）, *Cahiers du cinéma*, 65（1956年12月）。

通过这个过程让主题浮现,就像巴赞所说的,不是浮现在银幕中心,而是在"花丝镶嵌"(filigree)的纹理中。出版于2005年的《地平线电影》(Horizon cinéma)是《电影手册》的宣言,当时的主编让-米歇尔·付东坚持着电影与观众的约定。[1]他主张,电影必须源自真实,这样才能让艺术创作与真实产生摩擦,以爆发出想象与反思的断续火花,在它闪烁的光下,观众像冲洗照片那样发现仅以暗示性的碎片出现的主题。在放映过程中,他们回应并根据这些幽灵般出没的影像进行调适。在最好的情况下,影片的影响超出放映,延伸到电子邮件中的讨论,延伸到教室或咖啡馆中、《电影手册》之类的刊物中。发现永远不会完成,它制造着无法预测的效果,但它本身却完全不是效果。

[1] Jean-Michel Frodon, *Horizon cinema* (Paris: Editions *Cahiers du cinéma*, 2005).

第三章 作为观众之探照灯的投影机

在构成电影现象的三个部分中,放映是巴赞的思路最有可能失效或不被承认的领域。数码时代是否已经带来了如此剧烈的放映的变化,以至于我们不应再对电影有和以往同样的期待?我们甚至是否都不应该把当下的电影现象与以往的电影再联系起来?

在其他的时刻,也同样有对决定性变化的宣告。德勒兹把二战前后的电影史分为运动–影像和时间–影像的时期。巴赞则用"古典"来描述分析性的分镜(古典好莱坞风格),"现代"则描述正如日东升的雷诺阿和新现实主义者们的风格。我认为他称为"现代"的,是电影媒介发展脉络中刻画最深的一段线条,在1945年后开始独立成熟,但绝不局限于那个时段。当镜头而不是影像成为电影史的基础,电影史就可以被改写,这样,弗拉哈迪和埃里克·冯·斯特罗海姆(Erich von Stroheim)20世纪20年代的作品就被当成现代主义传统中"先于文字"(avant la lettre)的那个部分。我认为这条脉络在贾樟柯和侯孝贤的电影中一直延续到后现代性。

如果我们灵活地、带着充足的怀疑来运用这些粗糙的语汇,它们就能提示关于艺术和文化变迁的一些概念聚落和模式。例

如，尽管电影自身经过了从经典到现代及更多的演变，它作为一个整体却必须被视为雷吉斯·德布雷（Régis Debray）在《影像的生与死》（*Vie et Mort de l'image*）一书中所展示的西方文化漫长时间线中现代时期的伟大媒介。[1] 油画是古典欧洲从文艺复兴到浪漫主义时期的黄金标准，最终让位于摄影，后者在 1839 年开启了现代时期。现代性中的各种再现形式均无疑地与摄影相对照，直到 20 世纪 80 年代，数码又开始成为当下时代再现形式的参考点。

德布雷宣称过去的二十年中发生了一个巨大的变化，但如今大量的电影还是同 20 世纪 30 年代以来那样规划和制作。确实，现在的电影用数码剪辑软件组接起来，往往包含电脑特效，但绝大多数还是采用源远流长的类型配方，在实景或摄影棚的戏剧情境中调度演员。动画长片由于数码技术的进步而蓬勃发展，永远在寻找范式转移的批评者们为一个在《哈利·波特》（*Harry Potter*）或《阿凡达》（*Avatar*）这类大片中清晰可见的娱乐时代大唱赞歌。然而按照由来已久的模板所制作的电影仍然是规范，如果说它们的微观结构有所变化，那也是以一种几乎无法察觉的方式达成的 [2]，而导演们利用着数码的便利，但同时他们仍然深情

[1] Régis Debray, *Vie et Mort de l'image* (Paris：Gallimard, 1992)，第 8、10、11 章。

[2] Garrett Stewart,《框构时间》（*Framed Time*, University of Chicago Press, 2007）。这本书指出自 20 世纪 90 年代以来好莱坞和欧洲的后胶片电影（post-filmic cinema）的一些例子，每个例子都依据这个原则：影像不是一张照片，可以从内部被改变。

地拓展着或挑衅性地扭曲着传统（他们无一例外地在这些传统中受过良好训练）。因此即便视听经验的可能性已经巨大地扩展了，现在还不足以断言影像捕获和剪辑的变化已经如此之剧，而致使电影发生彻底的改变。《海边的曼彻斯特》(Manchester by the Sea, 2016)[1]看上去还是相当令人熟悉的。

但观众再也不会像在电影的黄金时代时那样体会电影了，于是，某种真正的革命或许已经在"放映"领域产生。导演们可能还是按照源远流长的传统工作，制作完全不逊于以往的类型片或作者电影，但他们已经无法依赖或充分设想影像与观众发生联系的方式。即便是优质电影，在影院上映的轮次也是短暂的，通过录像方式的散布尽管往往利润丰厚，却难以控制。那些曾聚集在大银幕下的观者如今可以随意处置电影，或独自或与家人朋友一起，想暂停就暂停，想回放就回放，如果他们乐意的话，还可以重新剪辑。当戈达尔被询问数码时代可能对电影有何不良影响时，他毫不迟疑地答道，在制作的领域没有什么本质变化，但电影经验本身却处在生死危机中。对他来说，作为电影的电影只存在于公共空间，混杂的观众安静地坐着，放映员则从他们的头顶上方投射描述一个更大的世界的图像。戈达尔嘲弄地说："我们仰

[1] 原著中这句话中列举的影片是李安执导的《断背山》，由作者建议改为本片。——译注

望电影,俯视电视。"[1] 通过小屏幕的各种化身,消费者控制着经验。对戈达尔来说,这意味着电影院在20世纪大部分时间中建构的另类公共空间的沦丧。影院无疑是一种意识形态灌输的空间,然而它还让大众政治得以发展:被抛到一起形成的大众,在两小时中凝神于某种看待世界的视角。

互联网为人际联系和政治介入的新形式创造了条件,甚至可以说创造了这些新形式,它们所对应的是一个正面遭遇与街头示威都已经失去吸引力和力量的世界。电影还是对观众说话——应该承认,与过去相比,更多电影对更多不同类型的观众说话——但电影经验的集中性和同时性却已不再是规范。雷吉斯·德布雷把电视叫作一种散布的装置。[2] 电视机和计算机屏幕的光源在内部,散发抖动的像素发出的光,它们并不反射/反映/反思(reflect)任何东西。它们很少关机,在每个家庭的各种房间里冷漠地存在着,有些像高速路旁的动画广告牌。这和你穿过帘障或推开一扇门在一个黑暗的礼堂中看到的银幕多么不同。电影院是一个三维、宽阔的空间,一个巨大的大脑,在这里人们走出自身的生活,反思(reflect)自身就是一种映像(reflection)的东西。让-路易·鲍德利(Jean-Louis Baudry)曾警告道,电影院是一个

[1] 转引自蒂莫西·默里(Timothy Murray),《被贬抑的放映与赛博空间的远程连接校验》("Debased Projection and Cyberspatial Ping: Chris Marker's Digital Screen"),*Parachute*, 113 (2004), 页92。默里找到了这句话的出处,是克里斯·马克制作的影碟《非-记忆》("Immemory")。

[2] 散布既是指光从电视屏幕向外散发,也是指电视节目向社会的传播。——译注

现代的柏拉图洞穴，人们在那儿的意识形态锁链下凝视着阴影。然而因为观众们选择进入这个洞穴——事实上，他们是付费进入的——他们有能力把他们对银幕的迷恋导入一种关于他们在银幕上所见事物的话语：一种世界观、一种关于怎样生活于这个世界或怎样改变它的视点。这就是那个公共空间的承诺。

放映的力量

　　从构思到放映，电影都是对信息的审慎缩减，由此浓缩了展示的内容。法语中的"焦点"——*mise-au-point*[1]——准确地抓住了电影摄影凝聚集中的特点。并不是可见光谱中的所有事物都能抵达银幕，但抵达那里的就有了与之相关的优势。你会问，到底和什么相关？下一章的答案是"与主题相关"，不管它在开始时是多么清晰或含混地被勾勒的。电影通过削减或滤去任何不相干的东西来明确主题，虽然在某些例子中（通常是最重要的那些），偶发和矛盾的元素也是被允许的，因为主题或在不断的变化中，或本身的矛盾就多到需要这样的溢出。巴赞即便不是第一个用滤网这个概念来理解电影的人，也是第一个系统地这样做的人。

　　银幕是人类观者与被观看的世界之间的终极界面，[2]不是纯

[1] 意为置于一点。——译注

[2] Seung-hoon Jeong，《电影理论中的界面》（"Interface in Film Theory"），博士论文，耶鲁大学，2010。

粹简单的世界,而是世界的沉积物,在这里痕迹就像细微的矿粒——或者按巴赞爱用的比喻,锉刀下的铁屑——积淀起来。这些锉屑本身就是摄影的缩减品,通常是黑白的,用对焦原则稳定的单筒镜头拍摄,与之形成对比的是手机或人类眼睛跳跃扫视的特性。电影人为了平衡这些限制而从多个角度拍摄,积累关于主题的大量毛片;然而除了"最终版本",其他内容都会被去除。在银幕上出现的既不是现实的某种纯净版,也不是电影的某种纯净版,而是思想和想象在同主题相遇时塑造的感官信息的微粒,这些感官信息也是为了思想和想象而塑造的。

导演的思想和想象——用巴赞的话说,他的良心——应该在过滤这些信息微粒以形成最终版本的优质选择中体现出来。因此风格并不是加于主题的,它呈现为持续缩减与塑形的式样。巴赞说,它是笼罩着电影的敏感性,就像一个磁场,把在场的事物组织成具有道德重要性的东西。观众们并不对银幕上放映的所有信息都一视同仁;它们是道德的存在,只在影片被放映时过滤成为影片的东西。正如放映[1]这个词在词义上显示的,指的并不仅是记录下和组织过的内容。放映并不一定是看到的比银幕上更多,而是通过存在于银幕上的来观看。因此任何放映的电影——摄影机和剪辑者作为滤网过滤的成果——对观者来说自身就是一种滤网。它凝注于视觉(vision)以超越可见的(visual),达到视觉性

[1] projection;本意为投射。——译注

(visuality)。在偶然的情况下，它或能成为有远见的（visionary）。

影片（films）存在于放映之前和放映的不在场中，但电影（movies）不是。不管影片是在外景拍摄的还是在影棚内攒成，它都存储在片盒中，是人与情境的惰态记录。只有当放映时，它们才成为电影，在每个观众的头脑中成形，对整个受众说话。[1] 电影放映的前提和结果总是饱受揣测，在某些情况下成为戏剧性的焦点。让·鲁什见证了或者说激发了一些这样的情况。《癫狂灵师》（Les Maîtres fous, 1955）在法国人类博物馆首映后，鲁什的导师、法国首屈一指的人类学家马塞尔·格里奥尔（Marcel Griaule）恳请他把影片存进博物馆的档案库，希望大众不会"暴露于"这些鲁什在前一年从西非的加纳带回来的珍贵却是教唆性的影像。格里奥尔确信这部影片只可能增强所谓"非洲野蛮人"的成见。鲁什没有听从他的意见。虽然他能理解格里奥尔的警告，但他希望欧洲人能直面《癫狂灵师》。这部影片引起了震动，并获得1957年威尼斯电影节的"最佳短片奖"。鲁什注意到它强烈的煽动性，变得谨慎了，此后它从大众视野中消失了数十年。尤其是在美国，这部影片臭名昭著，20世纪60年代到80年代的迷影者们会夸耀自己曾私下观看过它。

审查的例子多不胜举；《癫狂灵师》的特殊之处在于格里奥

[1] 卢米埃尔兄弟设计的装置执行两种操作。主题人物站在"活动电影机"（cinématographe）前，被取景拍摄，几天后，他们可以背对电影机转向银幕，看着他们的形象被投射在上面。

尔这样的学者会为它作为记录（即作为影片）的重要性背书，但同时坚持它不应该和同年制作的那些最有趣的电影一起放映。如今，鲁什已得到了认可，不会再有人把《癫狂灵师》当作表现野蛮仪式的东方主义西洋镜。[1] 鲁什的摄影机的确记录了豪卡（Hauka）信徒进入迷狂状态，夸耀自己不惧疼痛，并且在现场宰杀并吃掉了一只狗；鲁什也剪辑了影像，插入洋洋自得的西方殖民者形象，在他的旁白中明确地指出两种文化的相似处。《癫狂灵师》是一部认真构成的作品，开始并终结于加纳首都阿克拉的工作日环境，然后跟随着主题人物在星期天进入森林，在那里举行净化（catharsis）仪式，清除忠实信徒的罪恶并通过圣礼团结起信徒的群体。在鲁什的镜头中，他的主题人物最终都转化了，平静地回归城市，每个人都在这片陌生而疏离的土地上重新获得了直面生活的力量与信心。鲁什明确地将这些仪式及其效果同天主教的礼拜联系起来，因此《癫狂灵师》就是一篇关于宗教（而不是来自尼日尔或加纳的充满异国风情的群体）的人类学文章。影片中的影像无疑是罕见行为的宝贵记录（来自过往的存留之物），放映的电影则通过它所影响的公众向未来延伸。

由于《癫狂灵师》上映并获得赞誉，它是鲁什从20世纪40年代晚期开始在西非拍摄的大约20部"出神"电影（trance-

[1] 奥斯曼·森贝内（Ousmane Sembéne）始终顽固反对，批评鲁什把非洲人像昆虫一样放在他的显微镜下。

films）中最特出的。它详尽阐述的不仅是叙事，还有观点，而其他影片则仅作为档案记录保存，等待着某位学者有一天用摩维拉剪接机来仔细观摩。即便这样，未经加工的胶片素材被从档案中选出并放映时，还是可能具有强大的效果。1949年在法国比亚里茨（Biarritz）举办的"被咒电影节"（Festival du Film Maudit）上，巴赞首次遭遇鲁什的作品，他注意到这些影片中内在的力量。当鲁什为他的拍摄对象以家庭电影的形式放映这些关于仪式的影片时，这种力量体现得最明显不过了。不止一次，鲁什——用发电机给他的放映机供电——观察到某些观众在观看他们自己时，进入彻底的出神状态，可以说重复了仪式上的表演，这非常消耗体力，需要若干天才能恢复过来。出神总是危险的。鲁什需要对放映采取谨慎的态度，用两种方式去理解放映这个词：第一，他自己对欧洲观众的刺激；第二，催眠般的认同过程导致某些脆弱的主题人物陷入岌岌可危的状态。

《癫狂灵师》作为一部特别有力的作品脱颖而出，因为它的主题和方法中包括了危险的投射、模仿和嬗变。我们观察到参与者的身体成为豪卡的灵媒。当一名抖动着穿梭来往的参与者是"火车司机"，另一名是"警卫队长"，再现就在我们的眼前成为真实。如果引申一下的话，鲁什也通过他总是称为"电影－出神"（ciné-trance）的媒介来诱使观众成为与平时不同的人。根据我们所见到的，这是令人振奋的景象，但也令人不安。就像片中的非洲人，我们也有白天的工作，然后进入影院，通过一个认同感强烈的仪

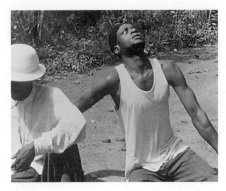

出神与电影出神(《癫狂灵师》)

式遁入另一个地界。我们短暂地忘却自己,与其他参与者及超出我们感知的神秘他者建立联系,当放映结束后,我们最终回到自己的生活里,或许感到神清气爽。这难道不是一个对净化的通用定义?

与其他大多数影片相比,《癫狂灵师》更明确地存在于三种状态,每个状态都可能引起争议。首先,很少有人挑剔鲁什对豪卡秘密仪式的记录(捕捉与保存),因为是这个信徒群体敦促他这样做,并且在民族志中,如此收集原始材料是标准的实践。但有些人质疑鲁什对毛片的修辞式使用及他将素材剪辑进一个话语文本中的方式,这是影片的第二个状态。很多人则被鲁什选择在非洲或西方放映这部影片所激怒,这是因为它非常可能造成超出导演控制的恶劣影响——"贬抑"(ab-jection,有些观众呕吐了,另外一些则把非洲人隔离在心中某个丑陋的角落里)或"随波逐流"(pro-jection,人们因出神而迷失自我,困于某个未知且

强大的事物)。

鲁什忧心于他的很多影片的放映伦理问题。这不仅是它们强烈却又不确定的心理效果,为影片中的主题人物放映这些影片有可能产生无法预料的社会政治后果。他从1967年延续到1974年的庞大项目记录了多贡人每六十年举行一次、持续七年的"锡轨"(sigui)仪式,而到2027年下一次仪式举行的时候,鲁什的记录必然会改变这个事件。多贡人四百年来第一次可以看到他们的仪式俯瞰起来是什么样的(鲁什的摄影机经常架在邦贾加拉陡崖上)。也就是说,在仪式的新世纪版本中,参与者将拥有一个他们的祖先未曾拥有的视角。并且,他们将不再需要依赖长者的记忆来习得自1600年以来就只通过口头传承的相关传统。鲁什的影像先是转换成录像带格式,现在又变成DVD,这些关于神圣典礼的影像可以在任何一个普通的夜晚观看,只需要某人在村里开启发电机给电视和录像机供电。或许在将参加典礼的多贡人中,关于改进舞步和服装的讨论已经开启了。在多贡人的历史中,应当把这种西方技术当作进步吗?如果精神能量在神秘的祭典与拜物中积累,那么披露这些神圣的行为和物品,将它们在世界中放映,或许会驱散把社群凝集在一起的精神。

打开银幕的维度

电影放映的尺度(scale)强化了这些道德的问题。克里斯·马

克据说在这个问题上表达过和戈达尔类似的观点:"如果银幕上的人像并不大于看电影的人,那就不能说它是真正的电影。"马克用显示器为美术馆创作过装置艺术,也为计算机制作过 DVD,所以他的话并不着眼于奠定等级高下。但他确实奠定了某种区别:电影经验的宏大性是银幕尺寸的功能。传统上,电影的诞生通常上溯到 1895 年 12 月 27 日在巴黎大咖啡馆的首次公开放映,而不是托马斯·爱迪生第一次站在他建造的台阶上俯视一块正方形小屏幕的时刻。小屏幕现在又一次成为选择,但鲁什的出神影像如果放在常规电视或手机上观看,就很难产生效果。

仅二维的尺度本身并不能完全解释电影放映的力量。在一些特殊的时刻,扁平的银幕给出了第三个维度,可以被体验为深度或时间。鲁什为了从事他的激进项目,切开了分隔真实的不同层面的膜,潜在地扰动了他的主题人物与观众的世界。[1] 他披露了多贡人怎样穿过这层膜逃进一个积累着文化秘密的避世空间,这样做冒着驱散锡轨仪式之价值的危险。几年后通过放映机的镜头投射在欧洲或美国的银幕上时,这些祭典的精神力量可能会像车胎里的空气一样逃逸。《癫狂灵师》冒的险不是耗散而是正相反:出神难道不就是穿过兔子洞进入呆滞的专注,进入一个完全不同的状态,并且没有任何安全回归的保证?在这两种可能性里,影

[1] 鲁什既是超现实主义者,也是民族志作者,让人想到路易斯·布努埃尔(Luis Buñuel)用把女人/驴的眼睛切开的镜头来开始他的电影《一条安达鲁狗》(*Un Chien andalou*, 1929)。

像成为撕破银幕的投掷物,通过撕开的洞口,巨大的力量从其他领域传来。

所有的艺术都包含一种在不同层面之间变动的安排,但都不如电影这么可见,因为电影将观众从一个状态带入另一个状态,而且往往是通过突兀的跳跃。光是去影院本身,就代表着一种戏剧性的变动,这是在家中看电视的人所无法体会的。《国际先驱论坛报》(*International Herald*)报道的这个趣闻可以作为讽喻:

> 2004年9月8日讯 巴黎警方在一个新发现的巨大地下洞穴中找到一个设备齐全的影院,此洞穴位于时尚的第16区。警员们承认,他们不知道这个巴黎新近最引人入胜的发现之一是谁建造或使用过的。几位警员在夏乐宫地下集训时偶然发现了这个地方。从特罗卡德罗附近的下水道进入地下管道网后,他们发现一块防水帆布上写着"建筑工地,禁入"。在这段隧道后有一张桌子和一台设置成自动拍摄途经人员的闭路摄影机,并且还会自动播放狗叫的录音——"明显是用来吓跑闲人的"。再往后走,隧道导向一个四百平方米的巨大洞穴,位于地下约十八米深处,"就像一个地下圆形剧场,作为座椅的台阶与岩石相连"。警察还发现了一块全尺寸银幕、放映设备,以及丰富多样的影片,包括20世纪50年代的黑色电影和更加晚近的惊悚片。

这个怪诞的发现披露了电影放映的心理与政治机制的地下性。无畏的观众潜入嘈杂的日常事务与交通之下，穿过门廊、售票处、门厅，或许还有一道天鹅绒门帘，才能进入一个被守卫的区域，在这里，古老的视景（黑色电影、惊悚电影）从黑暗中被唤起。巴赞写道："我会说电影是引座员——他带我们进入黑暗中的白日梦——手中的小电筒，这些梦境发散的空间环绕着银幕。"克里斯·马克本来有可能在巴黎的内部凿出这样一个空洞来拍摄他的《堤》(La Jetée, 1962)。在这部影片中，无法在城市被污染的表面生活的幸存者在地下重新组织起来，筹划着未来。他们选择了一个有着超强想象天赋的"志愿者"，把他投射到不同的区域，寻找解决问题的可能方法。

《堤》活现了齐泽克在每部让他感到有趣的电影中发现的神奇运作：当对立的角色们被彻底困在情境中，当摄影机看起来已经穷尽了文本系统所能描绘的世界，或者当电影的类型看来想无尽地自我重复，此时某种力量就可以来撕裂银幕，允许另一层现实从银幕之后浮现。在古典电影中，这个深层现实常常重新展开剧情框架，但一般还是依据次序的，比如奥兹重新建构堪萨斯，或者梦境场景淡入和淡出，用角色的想象来打断电影中"真正"的故事。在现代电影中，这些层面则往往作为彼此的虚拟影像——用德勒兹的话说，"不可感知地"同时存在。齐泽克赞美的杰出影片拥有的某些场景能撕裂文本系统的织体，然后又巧妙地弥补起裂缝，往往在此过程中建构起一个内在景框来保持或增强在压力下产生的能量，但

决不让这种能量逃逸。他最犀利的例证来自一部片名就让人困惑的电影：《维罗妮卡的双重生活》(*Podwójne życie Weroniki*，1991)。克日什托夫·基耶斯洛夫斯基（Krzysztof Kieślowski）在一个精美的场景中把双重这个电影主题视觉化了，乘坐火车的波兰歌手窥视着窗外闪过的风景，首先是通过车厢窗户玻璃看到略为变形的景色，接着是通过手上玻璃球看颠倒的景色。从叙事和构图的角度，基耶斯洛夫斯基引进并拿住了一个比任何故事或任何单一视角都更大的世界，他是通过一个小玻璃球的限制性景框和界面做到这点的。

这种让状态增多的内部界面在通俗电影中也可以找到。《美国丽人》(*American Beauty*，1999)就是著名一例，当一个在风中无谓起舞的塑料袋的超长镜头打断影片中无所不在的市郊景色时，很多观者都感到不安。这个镜头通过一盒插在录像机的录像带呈现出来，它使得中产阶级家庭中的电视屏幕向一个彻底不同的世界打开，这个世界有自己的时间性，并且用自己的媒介（黑白录像）来表现。一盒录像带同样打断了一部影片的流动，那就是本书一直不待见的《阿梅莉的神奇命运》。一台怪诞地用布罩着的电视机像座雕塑般放在地下室改成的公寓房间——隐居画家迪法耶尔的居所——电视机在这里像是成了一个不透明的盲点。然而，阿梅莉让一盒录像带神秘地出现在他的房间，点亮了电视荧屏，展示了整部电影中仅有的一些自由影像：一个在水下游泳的婴儿、一个布鲁斯歌手、一个正在制作软鞋的装着木腿的黑人。热内引入这些视频原本的样子，是要用原始素材污染他的影像在其他各处都传达的虚假

的健康光芒？还是希望引出地下室的另一个景框，即迪法耶尔希望能把握的雷诺阿作品：那幅高高在上的《船上的午宴》？[1]

德勒兹描述了现代电影的整体特征，他在主要制作于第二次世界大战之后的那些里程碑式作品中识别出了另类选择的共同在场（co-presence of alternatives，或许也可以称之为"虚拟现实状态"）。我们一再提到的最佳例子就是雅克·里维特认为正式开启了电影现代主义的《意大利之旅》。罗塞里尼在这部影片中让他那些扁平人物直面那不勒斯风景表层之下的历史积累。在"小维苏威"，凯瑟琳（英格丽·褒曼饰）既困惑又欣喜地发现，她对着一个洞喷了一口烟后，她身边整块区域的地下会冒出一片烟雾。但在其他场合，她却不想与汽车挡风玻璃以外的世界发生任何联系。在博物馆，凯瑟琳从看起来栩栩如生的罗马雕像那里转身走开。在地下墓穴的发掘处，死者尸骨与那不勒斯市民共处，而她则转身走开。最后，她看到庞贝出土的一对拥抱着的夫妻的遗体，他们在 1900 年前被火山灰埋葬，像照片一样被永远定格，而这张照片正是在她的面前显影的，此时，她在彻底的领悟所带来的痛苦中转身走开。影片结束于某种"奇迹"，这是一种神恩或爱情之潮，从另外一个层面如气球般涌入，疗救了一场残破的婚

[1] 电影中出现的画作并不必然以这样的方式暗示被驯化的再现。在《O 女侯爵》（*Die Marquise von O...*，1976）中最令人震撼的一个场景中，侯麦模仿了亨利·富塞利（Henry Fuseli，1741—1825）扰动人心的画作《梦魇》，遏止了影片的进展，并将它所关注的东西抬升到一个更高的力度。这幅画超定（overdetermines）了叙事，用一个从 18 世纪高原——我们从未设想过它实际近在眼前——上坠落的意义之瀑淹没了后者。

第三章 作为观众之探照灯的投影机　　123

投影照片（《放大》）

姻，即便这只是暂时的。

我自己是在 1966 年随着《放大》（*Blow-Up*）认识到电影现代主义的敏感性的。此片中，米开朗琪罗·安东尼奥尼（Michelangelo Antonioni）用另一种媒介——摄影——的锋利工具，在银幕上戳出洞。大卫·海明斯（David Hemmings）显影了公园抓拍的照片后，又把它们挂起来晾干，它们就像快门一样，让海明斯和我们的想象力通过它而狂热地纠结于疑点和其他可能的情况。尤其在经历了前一个段落中海明斯拍摄少年女模特时闹哄哄的动作与色彩后，我们被这些照片的静谧吸引，和海明斯一起通过一个由黑白方块（照片、影像、污点）构成的段落进行窥探，感受到从银幕外吹拂而来的一阵凉风。《放大》宣告了照片正如绘画或电视荧屏一样，如果被设置在电影的主景框之内，可能会立即让银幕充满源于另外一个"现实"层面的物质。角色与观众将他们的道德情感投射到这些内部景框和界面中，他们相信外部世界在我们刚看到的那些照片上投射了一些部分不可见的东西。电影的"非纯"

就是如此与它的装置合谋的:各种异质的元素在单一的景框内互动,而不同类型的景框则在主景框内展开。

作为门槛的景框

如果像上文那样把银幕设想成多孔的,我们就能把银幕的景框想象成三维而不是二维,它就像门厅,我们穿过它不是到达影片(the picture),而是去勾画(picturing)并不完全在场的东西。法语中的"镜头"(plan)这个词来自戏剧,指前景、中景、远景的不同平面,也为这个构想提供了依据。有时观众的视线被银幕(这个词依然来自法语的"ecran",指用于遮挡的不透明表面)阻隔,看不到远景中的行动。正如戏剧导演有时会撤去一道屏风以深刻地震惊观众,电影导演也同样可以撕开银幕以展示另一层"现实"。如果从法语中的镜头一词出发,影片中连续的层面(plans)可以被当作一个感知上的锥形体,或者是巴赞所借助的最精确的几何概念:平行六面体[1]。摄影机的取景器和银幕是同位体,它和银幕是有着相同形状的平面,向着多重的平面(不同景深的镜头)开放,以创造感知的体量。观众的想象通过所见与一部影片发生联系之后,超越景框的门槛而进入这个体量。

[1] parallelepiped;巴赞在分析《公民凯恩》的大景深时,用这个概念来说明,并不是剪接决定观众能看到什么,是观众的心智被迫选择适合于场景的戏剧光谱,就像在现实这个平行六面体中选出横切面来作为银幕。——译注

穆赫辛·马克马尔巴夫（Mohsen Makhmalbaf）于 1992 年提出了一个关于电影的投射力量的动人讽喻，以回应数码技术带来的祛魅。他的作品《伊朗电影往事》（*Nassereddin Shah*, *Actor-e Cinema*, 1992）重现了 20 世纪初年"活动电影"被引入波斯的情形。一个魅力四射的卓别林式主角必须说服苏丹相信这种新的神奇科技的价值，他能成功完全是因为他那更加有魅力的未婚妻——苏丹无可救药地爱上了她。事实上，他爱上了她的影像，决心拥有她。她在一部情节剧式的片中片里挂在悬崖上摇摇晃晃，反角松开手，她掉下了悬崖，不知怎的，在下一个镜头里，她穿过景框掉进苏丹的房间，后者正通过一台巨大活动电影放映机的观影孔向她眉目传情。苏丹先是吃惊，然后开始激动地追逐她，直到她穿过观影孔又回到银幕，这是她作为影像所应在的本体论位置。

片中主角既是导演也是放映师，他或许是卢米埃尔兄弟携着活动电影机周游世界时的操作师之一。活动电影机就是亨利·柏格森 1908 年发表的在那篇声名狼藉的文章《创造的演进》中批评的机器，德勒兹为这个操之过急的判断找到了借口，他认为柏格森的困惑起源于将拍摄和放映混为一体，这么做在当时是很自然的，因为活动电影机既用于拍摄，也用于放映。[1] 德

[1] Gilles Deleuze, *Cinema* Ⅰ: *The Movement Image* (Minneapolis: University of Minnesota Press, 1986), p.3.

勒兹自己的著作对活动电影完全没有兴趣，他只关注电影。事实上，他关注的是"电影的本质"，一种由镜头构成的活动画面的形式，在这些镜头中，拍摄的画面（和放映的画面不同）是由一个成为蒙太奇的整体性设计来统领的。他认为活动电影受到两种限制：

 一方面，视角（*prise de vue*）是固定的，镜头是空间性的，而且严格地无法移动；另一方面，拍摄的装置（*appareil de prise de vue*）与放映的机器混为一体，都被赋予同一种抽象时间。电影的演进——对自身本质或者说新奇性的征服——将经由蒙太奇、可移动的摄影机，以及独立于放映的视点的解放达成。[1]

德勒兹在下文把电影的基本过程定义为景框与剪接，在每部电影试图成为一个不断演进的整体的过程中，后者持续地将影像从前者那里解放出来。通过让片中片的反角用刀切断女主角借以挂在悬崖上的绳子，马克马尔巴夫在他这部活泼愉快的电影中将

[1] 法语原版《电影Ⅰ：运动影像》（*Cinéma 1：l'image–mouvement*，页 12）的内容如下："D'une part la prise de vue était fixe，le plan était donc spatial et formellement immobile；d'autre part l'appareil de prise de vue était confondu avec l'appareil de projection，doué d'un temps uniforme abstrait. L'évolution du cinéma，la conquête de sa propre essence ou nouveauté，se fera par le montage，la caméra mobile，et l'émancipation de la prise de vue qui se sépare de la projection。"

这些基本过程戏剧化了,他使用的刀不妨视为裁切接片机。然后女主角就从景框中坠入后续镜头中,而这个镜头则被另一个景框框住。从 1908 年左右电影摆脱活动电影时起直到德勒兹本人所生活的时代,这种取景和剪切的双重运作——德勒兹相信,这将构成电影的本质——定义了电影的特征。

德勒兹是否意识到在他如此描述的 1985 年,电影正从内部发生转变?——数码处理侵入了它的制作,接着录像带形式的发行和各种小屏的观影使它碎片化。在"电影知识型"(cinematographic epistème,1908—1985)这个时段——数码的预言者如西格弗里德·齐林斯基(Siegfried Zielinski)想把它放到应有的位置上,迷影者们则推崇或哀悼它——大银幕成了从限制中不断解放出来的场域。影像间的斗争——在时间的充裕中活跃,从空间的限制中挣出——不断地出现于德勒兹所列举的从格里菲斯到戈达尔的例子中。德勒兹天生就对"景框/框架"过敏,这个词是他所憎恶的"领域化"的转喻,它暗示边界、限制、直线性。并且,它是古典电影观的基本元素,鲁道夫·阿恩海姆等论者立刻将它同素描和绘画的美学联系起来。[1]

没有什么比这离德勒兹心中为电影设想的未来更远的了。

[1] 鲁道夫·阿恩海姆(Rudolf Arnheim),《电影作为艺术》(*Film as* Art,Berkeley:University of California Press, 1957),页 9—14,页 158—159。阿恩海姆随后的著作《艺术与视觉感知》(*Art and Visual Perception*, Berkeley:University of California Press, 1971)中有若干处将电影同绘画和造型艺术联系在一起。

古典理论认为景框是不可变动的规矩。它赋予异质的元素以秩序,分隔银幕的内与外,通过"坐标"的几何原则来调节所有的东西。景框构成什么被看到和怎样被看到,这种力量即便在实践中变化多端(从饱和到提纯,从严谨的几何构图到松散的自然主义[1]),但也把权威和规训赋予给银幕——这就是德勒兹最欣赏的电影和他自己的著作所致力于挑战的。从实效来看,景框把时间的流动组织进令人满意的动作节奏,保持再现的秩序,并让观众关注"银幕上、景框中"(斯蒂芬·希思语)。[2]德勒兹的《电影Ⅱ:时间-影像》断言了这种逻辑的败落和其他由纯粹视听事件构成的逻辑的出现,而这整个过程无法通过叙事或角色心理来挽回。阅读《电影Ⅱ:时间-影像》似乎要求一种对银幕的不同理解,但德勒兹似乎没能为时间(以它最纯粹的形式)的空间效果找到合适的语汇。

20世纪70年代法国电影理论发生精神分析和语义学转折时,相对于将电影类比为绘画,景框所扮演的角色对电影造成的限制更大。希思在谈"缝合"(suture)的文章中,最为清晰地追述了这个时代的关切。[3]根据这种理论深层的"缝合场景"观念,观

[1] Gilles Deleuze, *Cinéma 1*, 页24—26。

[2] 斯蒂芬·希思(Stephen Heath),《银幕上、景框中:电影与意识形态》("On Screen, In Frame: Film and Ideology"),收录于《电影问题》(*Questions of Cinema*, Bloomington: Indiana University Press, 1981)。

[3] Stephen Heath, *Questions of Cinema* (Bloomington: Indiana University Press, 1981), pp.76–112.

者被光明的银幕似乎能提供的东西诱惑,期待整全的观看、期待与被显露的存在交互,却被景框阻挡,这同时是确实的限制和感知上对限制的提醒。景框既刺激也阻遏观看的欲望,它仅是吝啬地围起与某种视角联系在一起的无非只是再现的东西。遭遇到这种冷漠的拒绝之后,想象力要求有更多的再现,也就是说一整套缝合在一起的视野,构成更大的组织或文本,很关键的一点是,观众们也非常乐意被包括到这些组织或文本中。如此,一种复杂的文本织体作为构成、剪接和视角安排的结果补偿了最初那淳朴而无限宽广的视野。这样,餍足的观者就成为意识形态的主体。

对"缝合派理论家"来说,景框规训了蓬勃的想象力,打击和挖苦了把电影的力量理解为顿悟的思路,他们过于急切地认为这种思路的来源是巴赞。的确,巴赞把景框称为遮罩;[1]它训练我们注意可能在视野之外潜伏的东西,承诺银幕上能表意的内容之外还有其他启示。[2]至于银幕本身,巴赞对它扩大为西尼玛斯科普(CinemaScope)持赞赏态度。[3]他敦促观众体验空间,而

[1] André Bazin,《戏剧与电影》("Théâtre et Cinéma"),*Qu'est-ce que le cinema* (Paris:Editions du Cerf, 1981),页 160;*What is Cinema?*,页 103。

[2] 帕斯卡·博尼策(Pascal Bonitzer)献给现代电影的颂歌中经常引用巴赞和缝合派理论家让 - 皮埃尔·乌达尔(Jean-Pierre Oudart),他把这本著作妥帖地命名为《去景框》(*Décadrages*, Paris:Editions Cahiers du cinéma, 1985)。

[3] André Bazin,《西尼玛斯科普:蒙太奇的终结》("Le Cinémascope:fin du montage"),*Cahiers du cinéma*, 31 (1954),页 43;《西尼玛斯科普会拯救电影吗?》("Le Cinémascope, Sauvera-t-il le cinema"),*Esprit*, 43 (1953 年 10—11 月)。

不是仅是读取它的含义（他说："电影最终的目标不在于达意而在于显示。"）。作为影评人，他总在寻求穿过银幕的观看，并且栖居于导演放置在他面前的空间。因此他欣赏雷诺阿，也欣赏威尔斯，这两位完全不同的电影人同样要求观众运用他们的感知能力。雷诺阿的横向视野呼唤框外的东西；奥逊·威尔斯的后缩式构图强调影像中最近和最远的平面。

这些和其他的风格反应达成了"滤网"，巴赞的这个明喻在英文中补充了银幕的标准概念。对巴赞来说，导演的良心"过滤"视听环境中的事实流，但并不改变它。[1]导演选择主题、距离和角度的原则是一以贯之的，因此某些信息流从构成三维视听环境的超量信息中被过滤出来。现实主义的导演使用网眼粗大的滤网，抽象风格的导演则使用细孔的滤纱，但他们都着意让某事物变得可见，它从宇宙的超级通量——赛璐珞上只能记录其中一部分——中涌现出来。可以把这个银幕概念同列夫·马诺维奇更加激进的概念加以对比。马诺维奇的导演像使用犁那样使用景框，把杂乱无章的多余物清到一边，并且认为银幕的作用就像运动员"为同伴打掩护"（sets a screen），把竞争对手阻挡起来。[2]

[1] André Bazin, "Défense de Rossellini", *Qu'est-ce que le cinéma?*, pp. 351—352. 英文版，卷2，页98。

[2] 列夫·马诺维奇（Lev Manovich），《新媒体的语言》(*Language of New Media*)，Cambridge：The MIT Press, 2001)，页500。马诺维奇把电影银幕当作一个过渡性的设备，"计算机的视窗"已经接手了它，并允许多个景框同时存在。

第三章 作为观众之探照灯的投影机

这种把显然随机的分子运动带入"可见物"统一体中的银幕力量使银幕区别于景框,而后者所包围的元素正是前者所包围的。德勒兹在《褶子》中写道:

> 混沌不存在;它只是一种抽象,因为它是无法与产生某事物——某事物,而不是无物——的筛[1]分开的。混沌应该是一种纯粹的""多"、一种彻底彼此不相干的多样性,而某事物则是"一"。多怎么能成为一?一面巨大的筛必须放在它们之间。像一片无固定形状的弹性膜或一个电磁场,筛使得某事物从混沌中浮现。[2]

正如对这段话的精彩评论指出的:"'电影是什么?'既不是窗户也不是景框,电影是在单孢体内的运动或银幕上的混沌。"[3]

[1] 法文词"crible"原意为筛,英文词"screen"可指屏幕也可指筛。——译注

[2] Gilles Deleuze,《褶子:莱布尼茨与巴洛克》(*The Fold:Leibniz and the Baroque*,Minneapolis:University of Minn. Press, 1993),页 76,由汤姆·康利(Tom Conley)翻译自 *Le Pli*(Paris:Editions de Minuit, 1988),页 103—104。我们在这里使用的"screen"这个词在原文中对应的并不是"écran",而是"crible",后者直译为"筛"更合适。当然,康利译为"screen"对我而言更有用。法文原文如下:"Le chaos n'existe pas,c'est une abstraction,parce qu'il est inséparable d'un crible qui en fair sortir quelque chose(quelque chose plutôt que rien). Le chaos serait un pur *Many*,pure diversité disjonctive,tandis que le quelque chose est un *One*...Comment le Many devient-il un *One*?Ill faut qu'un grand crible intervienne."

[3] 詹姆斯·特威迪(James Tweedie)《1975 年以降的欧洲新巴洛克电影》("Neobaroque Cinema in Europe since 1975"),博士论文,艾奥瓦大学(University of Iowa),2002。

德勒兹的网式银幕安插在三维空间中，策略性地介入微分子运动的"混沌多元性"。本书中提到的其他对银幕的理解模式多为二维：阿恩海姆的向心式景框、巴赞的离心式遮罩、希思的符号学缝合（画卷一样水平展开的拼合银幕）。然而，文本中的撕裂可能披露扁平银幕之后的多重层面，来自其他维度的事物强行通过裂隙，新的寓意如潮水般充满确定性的视野。请设想观众就像《伊朗电影往事》里的那位苏丹一样，可以通过观影孔接触到所见之外的事物。电影远比照片要更面向一种感知的体量。[1]

那么银幕可以说是观者（取景人）需要经过的门槛，通过它到达视觉经验。门槛为景框增加了一个第三维，可以是深度，也可以是时间的维度。作为建筑的组件，门槛与它两侧的空间之间的关系是永恒的；由于允许异质的空间相互交流，并且是两者之间的通道，门槛暗示的运动与景框或窗户是不同的。我们通过一系列门槛进入影片，首先是影院的装饰和贴着海报的门厅，然后通过门帘进入观影厅，在昏暗的灯光中对号入座，此时银幕上的广告和预告片渐渐吸引我们的视线。厅里彻底变暗，影片开始放映，遮罩被调整。即便在此地，我们还是必须涉过制片厂的商标、片头演职员表，以及一整套文字介绍，这些恰是叙事理论称为"框架机制"的东西。这些是电影的门槛，我们通过它们抵达

[1] 当然，屏幕也是其他媒介使用的术语与设备。它是舞台的分隔，策略性地隐藏起更深处的平面，直到戏剧性展示的时刻到来。就计算机而言，"门户"（portal）和"窗户"（windows）这类词都暗示平面的屏幕所具有的深度。

银幕，发现银幕所呈现或不呈现的。

这种扩展的三维电影景框将电影与电视显示屏区分开，后者通过一系列以蒙太奇方式组织在一起的即刻的认知而工作。电视屏显示影像，电影银幕则把我们带到超越于即时可见之物的地方。这个区分给超现实主义者留下了深刻的印象，或许他们所用的某些关键理论概念就来源于此。[1]罗伯特·德斯诺斯（Robert Desnos）、安德烈·布勒东、萨尔瓦多·达利，特别是马克斯·恩斯特（Max Ernst），都详尽描述了电影怎样动人心弦：它召唤观者穿过银幕中往往具有的透光孔（aperture），更不必说银幕本身也是一种透光孔。银幕外存在着怎样的现实？银幕鼓励我们将怎样的欲望投射其上？超现实主义者们沉迷于麦克·森内特（Mack Sennett）的街头闹剧片和路易·费雅德（Louis Feuillade）的系列片——这些电影把巴黎变成了纯真与罪恶的玄秘戏剧——他们认为，20世纪已将生与死都工业化了，电影可被视为从这些无聊常规中逃脱的现代性出口。

1924年，马塞尔·杜尚（Marcel Duchamp）把这种新经验浓缩在古怪的轮转绘盘影片《贫血的电影》（*Anémic Cinéma*）中。同年，他也基本完成了《大玻璃》（"The Large Glass"），这个作品提出了更加意味深长的电影观念。它再现了知觉的魅力与挫折所

[1] 海姆·芬克尔斯坦(Haim Finkelstein)，《超现实主义艺术与思想中的屏幕》(*The Screen in Surrealist Art and Thought*, London：Ashgate Press, 2008)。

具有的诱惑力,让杜尚如此评论道:"我想到了投影的概念,一个不可见的第四维……《大玻璃》中的'新娘'就是基于这些,仿佛它是一个四维物体的投影。我把'新娘'叫作'玻璃中的延迟'。"[1]或许可以说杜尚首先想到把电影放置在博物馆墙壁的框架中,电影经常在它们更加包容的框架中插入绘画,同样,博物馆也学会了还击,把电影埋藏在专门的放映间,或像更常见的那样,让它们出现在各式各样的展览空间中:循环播放,在单独或组合的显示屏上放映,与静态图像、雕塑及文本对话。与这些影像相遇的人不再构成观众,而是彻底成为博物馆"参观者",并且往往独自前去。通过展出电影独特的受约束的放映经验,并且往往采用反讽的手法,博物馆把电影的轨迹镌刻得更深了。

在后现代时期,艺术家们已经拆开了影片框架,让电影的血液流入一系列多媒体的疆域,雷蒙·贝卢尔(Raymond Bellour)称之为"影像之间"(Entr'Images)。他和雅克·奥蒙、菲利普·迪布瓦(Philippe Dubois),以及吕克·旺歇立(Luc Vancheri)一起追踪了两代视觉艺术家是怎样将他们的影像从电影中提取出来的。[2]例如,彼得·格林纳威(Peter Greenaway)再也不满足于把扦格不入的艺术形式填入诸如《普洛斯彼罗的魔典》(*Prospero's Books*,1991)和《动物园》(*A Zed and Two Noughts*,1985)这类影片。

[1] 皮埃尔·卡巴纳(Pierre Cabanne),《与杜尚的对话》(*Dialogues with Marcel Duchamp*,New York:Da Capo,1987)。

[2] Raymond Bellour,*Entr'images*,Paris:La Difference,1990。

他的活动影像在装置中与绘画和雕塑并肩存在，赋予"扩展的电影"（Expended cinema）新的定义。格林纳威坚持继续推进，他甚至在城市中心（日内瓦、巴塞罗那）投射了他的影像，在随机的位置设立影像的框架，让市民们能在日常的漫步中瞥见。这种实践的灵感来源是超现实主义的，它将大众从博物馆——更不用说电影院——的监禁中解放出来，使他们能够在自己的公共空间中漫步时，与影像偶遇。

如果说博物馆已经正式地绑架了电影经验的结构，以求将之纳入取悦博物馆参观者的框架，那么计算机为个人用户所做的，也是类似的事情。人们各取所需在计算机上放映影片，他们或许是在数个同时打开的视窗之一中观影（其他窗口可能包括互联网电影数据库门户、个人笔记、心爱的博客或实时天气情况）。电影为强大的 Windows 操作系统和囊括一切的个人计算机硬件提供了仅仅一种软件内容。电影或"按需购买"或从 Youtube 视频网站获取，然后在扁平的屏幕上与其他由用户决定的任意数量的窗口一起出现，这些窗口还可以被随意挪移，就像单人纸牌戏中的纸牌。在指称计算机提供的视觉经验时，"监视器"（monitor）或"显示屏"（display）要比"屏幕"（screen）恰当得多。

近藤正树沿袭着马歇尔·麦克卢汉（Marshall McLuhan）的传统，通过类比各个媒介的装置而辨识出该媒介，进而做出上述评估。他把电影描述为一种暗箱（camera obscura）：宽大到足以容纳人类的光学仪器，人可以站在其中观看世界在暗箱的后墙（它

的视网膜）上形成的影像。[1] 观者坐在这样一个空间之中，就像柏拉图洞穴中的囚徒，凝视映射出来的影像而对之进行反思。近藤认为，由于影像捕捉到投影之间的延迟，以及影像从影像捕捉所发生的物理世界位移到放映厅，在电影中，这种回声效应与共鸣被加倍增强了。他写道，电影经验与电视经验迥然不同，后者毫无反思的屏幕薄得如同一层原子，影像像是粘贴上去的。并且，显示屏直接把观者与影像在真实时间中毫无延迟地联系在一起。电子游戏要求的则是即时反馈。至于电视节目，从晚间新闻、天气频道到脱口秀，都用现在时直接对我们说话。说来古怪，这一点会令人联想到卢米埃尔兄弟的活动电影，它们基于19世纪的"吸引力"模板，通过游乐场揽客者或魔术师的直接话语，引导观众的惊讶情绪。[2] 作为对比，马尔罗在《电影心理学概要》中指出（巴赞也呼应了这个说法），电影现代主义是以小说现代主义为模板的，依据的是后者的迂回与密度、空间与时间性的额外维度。就像19世纪的活动电影，21世纪的计算机屏幕为观者呈现的是当下，不管屏幕上展示的是什么。统治了20世纪的媒介——

[1] 参见近藤正树（Masaki Kondo），《摄影中'身'（我的身体）与'体'（你的身体）的交叉》["The Intersection of Mi (Me-Body) and Tai (You-Body) in Photography"]，*Iconics*, 1 (1987), 页5；《影像社会中自我的非个人化》("The Impersonalization of the Self in the Image Society")，*Iris*, no. 16 (1993), 页38。

[2] 可参考的诸多文章中有汤姆·冈宁（Tom Gunning）的名篇《吸引力电影：早期电影及其观众与先锋派》("'The Cinema of Attractions: Early Film, Its Spectator and the Avant-Garde")，收录于Thomas Elsaesser与亚当·贝克（Adam Barker）主编，《早期电影》(*Early Film*, London: British Film Institute, 1989)。

槛中(《一个陌生女人的来信》)

电影——则把观者拉入一个不同的世界,与堪堪不可及的过往事物邂逅。

巴赞之后没有论者比塞尔日·达内更理解这种电影的拉力。放弃了《电影手册》的主编位置成为电视评论人后,他发现自己要认同于人们对这两种媒介潜在的共同期望。在本书第一章引用的对阿诺作品《情人》的犀利评论中,达内担心电影已经抛开它充满弹性的时间性,开始推广以电视观众为对象的"薄影像"(thin image)。[1]

> 阿诺不明白,有些东西,你可以看到它们而无须真的去看,而有些东西清晰可见却不反映任何真实的经验;在有些时刻,你不能制造出太多噪音;有些东西无处不在却无关紧

[1] Serge Daney, "Falling out of Love", *Sight and Sound*, 2 (3) (1992), pp.14—16.

要，有些东西不在场却充满力量；有集体的谎言，也有部分的真相——一言以蔽之，存在着电影有时都难以接近的经验（而电影的尊严就在于努力去接近）。

电影的尊严在于它所引发的期待，在于它要求的知觉的劳动，甚至也在于它面对抗拒轻易再现的事物时的力所不逮。达内批评阿诺的电影旨在每个时刻都提供美的影像。而这样做的结果是它放弃了主题，以及寻找主题的戏剧过程，正是在真正的电影提供的这个过程中，观者被从一个影像拉到下一个影像，探寻着银幕所不呈现的东西。《情人》虽然改编自杜拉斯关于过去的小说，却把自身呈现为一张海报。它是个彻头彻尾的暴露狂，别无隐藏，因此对我们来说，所见即所得。

这个关于视觉的寻找的主题，在巴赞的著述中至关重要，也让某些电影成为追随巴赞传统的批评家们的心头好，这些人乐于被那追寻最终可能无法得见的风景的旅程所诱惑。马克斯·奥菲尔斯（Max Ophüls）的《一个陌生女人的来信》(Letter from an Unknown Woman)中，丽萨的声音把观众带入过去，带向她同命运和死亡的遭遇。在前半部的一个标志性时刻，她从床（性幻想的场域）上被唤起，跨过自己公寓的门槛，在去往斯特凡公寓门槛的路上躲过审查者（她的母亲）的注意。她抬手打开门上的气窗，望向银幕之外，斯特凡应该在那里专注于自己的音乐。他后来诱惑了丽萨，告诉后者弹琴时他想象她就在琴中。既然是他的

琴声唤起了她,让她像梦游者般穿过空间达到他面前,是否可以说,她是在寻找琴声中那不可见的自己?斯蒂芬·希思将这个悖论与大岛渚《感官世界》(In the Realm of the Senses,1976)中的一个场景对比:侍女们从窗帘间的缝隙窥视,情人们正在相拥,通过他们的洞口进入彼此,去向那最终完全不可见的快感世界。[1]

 以更晚近的作品为例,王家卫的《花样年华》(In the Mood for Love,2000)精心地掩藏了中心的虚空,变成了一部恋物电影。观众并不认同于影片中那对爱情一直被延迟的情人,而是认同于摄影机:它寻找情感的标记、痕迹。摄影机如窥视者一般攀上楼梯,进入微敞的门,穿过诱人的走廊,回应着暗示与耳语,不断向内部进发,框出本可以是拥抱之地的空间(假设角色和他们的情感能恰逢其时)。所有这些,甚至整部影片,都压缩进了拍摄于吴哥窟的片尾——男主人公对着墙洞低声倾诉他的欲望。一抔泥土封住洞口以阻挡欲望。随着摄影机扫过吴哥窟的步道和塔林——这经历了八个世纪的朝圣与祈祷的圣地——人类情感在这片神圣然而空旷的场域上升为昙花一现的崇高,我们几乎可以听到源自这一切的寂寥私语在回响。吴哥窟如同一座影院,延迟的浪漫在其内、其上、其后弥漫。但愿摄影机能够在不断的跟拍镜头之外,也深入那面古老墙壁上

[1] Stephen Heath,《大岛渚问题》("The Question Oshima"),收录于《电影的问题》(Questions of Cinema),页 145—164。

的空洞，彻底显露欲望。在此时此地，情感未能成功地依恋应当的对象，因而返向自身。这难道不是怀旧之情的结构？难道不是迷影最本质的情绪？这个内部景框式场面调度中的跟拍镜头变成了迷影的化身。正如在《去年在马里昂巴德》(*L'Année dernière à Marienbad*，雷乃，1961) 中，观众通过景框进入更深层的景框，在无限的退回中经历崇高的晕眩，他们所坠入的仅仅是这个经历所催生的情绪。

写出景框之外

奥菲尔斯、雷乃和王家卫用最转瞬即逝的主题——受挫的欲望——设置了一个嵌套结构 (mise en abyme)。他们在关于电影元素和结构的研究中当然是非常重要的角色，但他们提供的电影经验模式也广泛地适用于所有寻找着不易限定的主题的影片。不仅在浪漫或怀旧调子的影片中，也在任何调子（魔幻的、喜剧的、怀疑的或反讽的）的影片中，去向影院意味着与电影一起，遭遇它对世界的投射，同时带入我们自己的投射。银幕是多孔的，然而也被景框约束，从两个方向而来的无限世界的投射碎片在这个不稳定的场域相遇。一系列音响与影像（尽管是为这个场合所特意捕捉、组织和设计的）同从街道进入影院的观众带来的情绪与观念相混杂和融合。

一个电影过程始于取景，投影则是它的开放式终点。当相关

元素形成一个组合，各个元素的位置与功能根据它们与整体的关系相互决定时，我们会说一个场景、情景、故事或观点形成了框架。然后一个世界在银幕上形成，根据它的进程设计展开。其后投影又在两个意义上突破框架：首先，来自扁平银幕后或外的元素可以侵入银幕，它们仿佛来自第三维；其次，观者将自我投射于银幕，将影片从原本的语境中带入它的制作者未预见的框架。

上文把电影投影定义为框架的突破和视觉的精细营造，这样投影就和保罗·利科（Paul Ricoeur）理解的比喻以相同的方式产生作用。当一种语言领域中的话语被大胆而不敬的表达所震惊，那么另外一个语言领域的词汇和视角就突然淹没前者，让主题的新角度进入视野。举例而言，大号的乐音最初被描述为"沉重"时，与触觉相关的词汇的整个光谱就进入了乐器的语言领域，给声音赋予触感（也可以是柔软、脆弱等），让我们对声音的感知变得复杂——至少在这种不一致带来的讶异被磨灭而成为陈词滥调之前是这样。相似的是，一旦我们为某部电影中的"造型"（例如《朱尔与吉姆》中不时出现的定格，或该片中圆形与三角形构图的对比）感到惊讶，银幕就向着一个新的意义层面开放了，它就吁求一种阐释的努力，以充实主题中新鲜可见的设计。

对利科来说，投影既是对文本主题的详尽阐述，也是将人们理解的文本意义"应用"到我们栖居的世界。在影院中，这项双重事业在银幕这个场域发生，因为就是在银幕这里，两种不同的投射聚焦并且融合：其一由作者导演通过过滤产生，另一则由观

众添入。电影是在银幕的门槛内发生的"事业"(project)。

请让我从每部电影都可能成为门槛这个话题退回到影院自身构成的门槛——它是一个回首19世纪又前瞻21世纪的空间。在这里,我需要最后一次引用《电影手册》的原则:"如下为《电影手册》原则——电影与真实有一种根本性的关联,而真实并不是那被再现的。这不可争辩。"塞尔日·达内把电影的事业理解为与写作联系在一起,并由写作来完满。他的文集中的首篇访谈对此直言不讳:"很简单,《电影手册》热爱的电影从一开始就是被写作纠缠的电影(CINEMA HAUNTED BY WRITING)。这是理解彼此承继的趣味与选择的关键……最好的法国导演一直都同时也是作家[雷乃、让·科克托、马塞尔·帕尼奥尔(Marcel Pagnol)、萨莎·吉特里(Sacha Guitry)、让·爱泼斯坦(Jean Epstein)]。"新近的《电影手册》编辑埃马纽埃尔·比尔多(Emmanuel Burdeau)则更进一步:那些成为名导的巴赞弟子——侯麦和戈达尔(他可能还会加上特吕弗)——都是对文学有着执念的本可成为作家的人。比尔多深信,电影与写作的关系对《电影手册》路线的影响无疑比《电影手册》所执迷的场面调度更甚。[1]

巴赞大致了解到电影与写作的激进遭遇后就去世了,"左岸派"促成了这场遭遇,他的朋友克里斯·马克和阿兰·雷乃都是"左

[1] Emmanuel Burdeau, 与达德利·安德鲁的访谈,《框架》(*Framework*), 50 (2009).

岸派"的核心人物。他们的电影将具有高度文学性的画外叙述与理性的摄影机运动结合,巴赞乐于将他们的电影称为"散文"(如《全世界的记忆》《夜与雾》),并在现代电影中赋予它们一个荣耀的位置。马克从他为《精神》写的文章和在门槛出版社(Edition du Seuil)出版的把摄影与文字组合在一起的评论那儿顺畅地转向《西伯利亚来信》(Lettre de Sibérie, 1957)这样的电影,巴赞在逝世前两周为之写了热情洋溢的影评。在巴赞逝世仅数月后,雷乃用《广岛之恋》彻底地改变了电影的面貌,随后,他又一次用《去年在马里昂巴德》做到了这一点。这两部电影以我们可以称为扩展写作的理论探索方式来混合写作与电影制作。玛格丽特·杜拉斯和阿兰·罗伯-格里耶(Alain Robbe-Grillet)各自为这两部电影提供了对话脚本,他们很快都自己拿起摄影机开始执导电影。电影在大学中日渐上升的地位和大学推出的刊物支持了他们的工作。

在从电影俱乐部到大学电影文化的转换过程中,有一位关键人物,那就是玛丽-克莱尔·罗帕尔(Marie-Claire Ropars)——巴赞之后的《精神》主编(1958年起)。她的头两部书《记忆之幕》(*L'écran de la Mémoire*)和《从文学到电影》(*De la Littérature au Cinema*)奠定了电影的文学问题意识。此后,她将很快与德里达的理论站在一起,用整本书来分析雷乃的《穆里埃尔》(*Muriel ou Le temps d'un retour*)和杜拉斯的《印度之歌》(*India Song*),后者名为《分裂的文本》(*Le Texte divisé*),是她最有力的论著。当戈达尔邀请杜拉斯在《各自逃生》[*Sauve qui peut (la vie)*, 1980] 中

扮演她本人时，他也许完成了这个从作家到编剧，然后到导演，再到演员（作家）的圈子的建构。他的目标是什么？为了描绘真实性，也为了给写作赋予影像。

"作为写作的电影"这个概念源自亚历山大·阿斯特吕克1948年的文章《摄影机–笔》，该文提议，任何拥有未来的电影都必须有与之契合的批评写作空间来辅助。批评或许是由影像激发的，但它也在试图发展现实（或者说主题）的轮廓时，反过来激发影像，这些影像就是现实的痕迹。自始至终，从剧本或草草记下的想法到批评家的周详阐述，写作都与影像双双携手工作，通过这样的工作，从一开始就非纯电影试图接触、显露和详述各种主题，甚至包括那些曾经或仍然不可想象的主题，因为它们更归属于"物质"而不是人类"主题/主体"。

在巴赞的时代，小说、戏剧和绘画这类成熟艺术提供了主题材料，协助年轻的电影走向成熟。今天，电影已经进入大学的课程、报纸的艺术版面，以及文化刊物；电影的生命力——它必不可少的非纯粹性——现在是通过接触漫画书、电视、流行音乐、电子游戏和计算机文化而产生的。电影不会在与通俗文化同流中保持它通过一个多世纪的变化而获得的生命力和重要性，它也不该撤退到电影资料馆的仓库或专门的艺术影院中（尽管这些地方保存了伟大影片的巨大资本，为电影未来的发展提供资源）。电影是日益带有新媒体性质的文化，它必须奋力前行以跻身新世纪，为了达成这点，它必须把簇拥着它的主题纳入自身。那些因此而

产生的非纯电影无疑将构成一种与我们已有的了解全然不同的电影，但它只要坚持电影的伦理（ethos），就足以承续电影的传统。巴赞留给我们的与其说是教条，毋宁说是一种态度，是对于被理解为无限神秘和值得关注的现实的求索、自发和敏锐的态度。最出色的导演与最出色的影评人在银幕的门槛处相遇，在那里，影像起着主导作用，但只是为了引导我们超越影像自身。

第四章　电影主体/主题的演进

电影在从《游戏规则》到《四百击》《广岛之恋》和《筋疲力尽》的 20 年发展轨迹中达成了自觉意识。罗塞里尼和巴赞是这条通道的导管，塞尔日·达内称他们为"摆渡者"。成熟带来的不仅是满满的自信，也有怀疑和困惑，从巴赞出版于新浪潮肇始阶段的文集标题中可以清晰地看到这一点：《电影是什么?》。巴赞不愿将这第一个技术性艺术限定死，甚至不愿将之定义为艺术，不管它的用法或类型有多平凡或边缘，也不愿排除其中任何一个，他将电影保持为一个开放性的问题——向它以某种方式始终关注的世界开放。因此，他相信"现代"电影借助某种"先锋性"以突破"经典"电影之限制，他觉得这种"先锋性"已经开始探索新的电影领域，以寻求再现更广阔的世界。"经典""现代""先锋"：这是简单化并且模糊的三个术语，但指出了游戏的赌注和部分规则。

现代电影：经典与先锋之间

如果你有机会询问巴赞他感受到的周遭正在发生的变化来自哪里，想必他的第一反应不会是摄影、场面调度、表演或剪辑；

他的回答应该是"主题"(le sujet)。就像青春期的少年一样,电影媒介在20世纪40年代中期吃惊地发现,自己在面对无法回避的挑战性主题之后成熟了。雷乃和威尔斯是因为他们处理的主题的复杂性,才在《游戏规则》和《公民凯恩》中放弃了古典体系的规则。然后第二次世界大战就发生了。现代战争要求现代的再现方式,这当然毫不令人诧异。空间扩展了,时间压缩了,两者都清晰可见地从人类的控制中脱离出来。在这种情况下,马尔罗丝毫不回避问题,在《希望》中为英勇的人文主义见证,这部作品力求再现1936年至1945年间压抑的恐怖气氛中的生活,如此多的人在生涯(或者未能捱过来),它属于众多同类准纪录片中最早的那一批。巴赞相信新现实主义直接来源于战争与抵抗的紧急状态,它带有新闻报道和美国硬汉小说的一些特征,对于当时的情境,剧本、拍摄和剪辑的原有标准规则显得贫血和彻底脱节。

导演们实际上被战争征召进一项新的任务。即便约翰·福特(John Ford)和约翰·休斯顿(John Huston)这样的好莱坞坚定分子都敢于试验杂乱颠倒的拍摄和剪辑技巧,以捕捉或激发他们自愿进入的紊乱状态[《中途岛之战》(*The Battle of Midway*,1942)、《圣皮得罗之战》(*The Battle of San Pietro*,1945) [1]]。然而,当历

[1] 《圣皮得罗之战》通常被认为是在交火现场拍摄的,但实际上其中大量戏剧化的场景是重新搬演的,其中也包括摄影机"无意间"的猛然颤动。然而,休斯顿还是制造出即时行动与冒险的经验。参见彼得·马斯洛夫斯基(Peter Maslowski),《用摄影机武装起来》(*Armed with Cameras*,New York:Free Press,1993)。

史的紧急状态过去之后,主题的危机不可避免地出现了。战争之后,应该再现什么?一代人之后,吉尔·德勒兹将回顾这个历史时刻,将之作为"时间－影像"的基础,因为此时"陈词滥调"再也无法让影片成形,人物们也无法按照电影诞生后最初半个世纪的方式那样控制自己的命运,很多人物只是在欧洲的荒原中游荡,所起的作用只是像神经元那样记录"纯粹的视听事件"。然而,这样的认识并不需要等待德勒兹的归纳,因为这场危机在当时就被指认出来了。亚历山大·阿斯特吕克在 1948 年 3 月发表了一篇备受拥戴的宣言式文章,标题是《新先锋辩:摄影机－笔》。关于"摄影机－笔"已经有很多讨论,尤其是关于电影的新的可能性:电影或许可以拥有书面语言那样的抽象和个人表达。但这篇文章标题的前半部分——"新的先锋"——应该引起我们更多的注意,因为它指出的不是电影形式的革命,而是电影主题的革命。

阿斯特吕克勾勒的与其说是革命,毋宁说是 1945 年后巴黎银幕上清晰可见的电影"构成"的变化,《希望》《游戏规则》《公民凯恩》突然出现,加入行列的还有布列松的《布洛涅森林的女人们》(*Les Dames du Bois de Boulogne*, 1945)和科克托的《美女与野兽》(*La Belle et la bête*, 1946)。这些都是长片,甚至可以说是商业片,但它们与第一代有声片相比,都深邃而严谨。这种新的先锋显然比它的无声时代的先驱要温和得多,那时曼·雷、费尔南·莱热(Fernand Léger)、马塞尔·杜尚、让·爱泼斯坦、热尔梅娜·迪

拉克（Germaine Dulac）、路易斯·布努埃尔（Luis Buñuel）戏仿或销毁了电影形式的规则，他们追寻的不仅是狼藉的声名，还有至少"五分钟的纯电影"[这也是一部出品于1926年的影片的标题，由亨利·肖梅特（Henri Chomette）执导]。有声时代的先锋导演当然比他们张扬的先驱要审慎得多，但他们的抱负同他们所处历史时期的抵抗运动与解放运动的抱负同样远大，对电影的期待也与对战后社会政治重建的期待一样高。

"先锋"这个词的双重含义——社会的和美学的——巴赞的《捍卫先锋》（"Défense de L'Avant-Garde"）都有阐述，这则宣言作为卷首文章登载于1949年夏天在法国比亚里茨举办的"被咒电影节"的精彩目录中。这个电影节是一种反戛纳的姿态，布列松的影片在这里和其他一系列被误解的杰作一起上映，包括让·维果的《驳船亚特兰大号》（*L'Atalante*，1934）和《操行零分》（*Zéro de conduit*，1933），还有威尔斯的《安贝逊大族》（The Magnificent Ambersons，1941）。科克托隆重地主持了这场庆典，嘉奖敢于冒险的导演们。从巴黎来到这个大西洋度假胜地的参与者中有一位是巴赞的新助手，就是19岁的弗朗索瓦·特吕弗，他在这次活动中遇到了同样年轻的侯麦的朋友们：让-吕克·戈达尔和雅克·里维特。他们将一起向巴黎那些时髦的电影俱乐部注入活力和观念，这其中就有"镜头49"（*Objectif* 49）俱乐部，在比亚里茨的电影节之前，它就策划了若干振聋发聩的首映式，包括《战火》，罗塞里尼就是在这里被介绍给肃然起敬的巴黎观众。

比亚里茨电影节的目的是反对戛纳的商业气氛，于是戛纳电影节就定位于对抗正在横扫欧洲大陆的好莱坞娱乐类型片。欧洲为独立、有艺术意义的电影而战，战斗的旗帜将是"作者"（auteur）。这个术语所代表的东西自 20 世纪 20 年代以来就是批评和法律方面的一大难题，而战后欧洲制片厂结构的混乱和好莱坞派拉蒙分拆案的后果（好莱坞的编剧和演员摆脱了原有的合同，制片人现在不得不根据具体的项目与"创作人员"谈判）让它成为关注的焦点。在法国，即便是在二战前，更有雄心的电影制作也总是由包括剧作、导演、主演（有时也包括摄影和作曲）的"团队"（équipe）提出的。这些集体性的"作者"租用制片厂的影棚，而不是遵从制片厂头目的领导。战后，制片厂制度的裂痕成了巨大的断裂[1]，新浮现的电影人才期待着接手或改变既有制度，阿斯特吕克和巴赞这两位如日中天的评论人为他们提供了动力。他们熟谙电影史，懂得先锋派电影已经把自己标记为独特的（署名）作品，未经调和，也不可调和；于是，他们在 1948 年重新激活了这个术语，以支持长片作为独特创造力的成果的概念。先锋这个概念因此帮助作者导演们在成规建制似乎特别脆弱的时刻，制作出独立完整的作品。

就这样，在"现代"欧洲电影与处于防御地位的"古典"体

[1] 即便在好莱坞，1948 年的派拉蒙案也重创了制片厂，解放了电影人才，催生了独立制片人，并让美国市场向外国影片开放。

系之间的战争中,"先锋"这个策略性的军事术语被阿斯特吕克和巴赞征用。它的被征用忤逆了有理由把控这个术语的人们,后者是当时已被命名为 20 世纪 20 年代"历史先锋派"的继承者。在巴黎,同阿斯特吕克、巴赞和镜头 49 俱乐部冲动的迷影者们并肩的,还有真正激进的其他组织,其中最著名的是伊西多尔·伊索(Isidore Isou)和莫里斯·勒迈特(Maurice Lemaître)领导的"字母主义者"(Lettrists)。他们并不是要将长片的制作革命化,而是要将它彻底摧毁,代之以自由形式的无政府主义实验。

埃里克·侯麦在 1952 年严厉地批评了字母主义者,称他们的无主题艺术实践只是徒劳地召唤达达主义的亡魂。他们不但故意误解电影媒介的特质和可能的功能,而且他们的声名也只局限于少数几个艺术圈。侯麦认为他们在美学上伤害了电影,他更加憎恶的是艺术圈的当权派篡用了这个媒介。当杜尚、曼·雷、维京·埃格琳(Viking Eggling)和达利 / 布努埃尔备受指责的作品开始在纽约现代艺术博物馆之类的场所觅得一席之地,无疑可以说,历史先锋派已经进入正史,它已经被囊括进这些无政府主义艺术家曾经竭力逃脱或企图消灭的艺术传统。侯麦的忧虑是先锋派会把电影也带到被某个知识阶层绑架的边缘,就像绘画尤其是文学那样。那些艺术已经脱离了它们在古典时代的天然任务和公众。

但侯麦觉得,二战后的电影仍然乐享了一个古典时刻,它的活力来源于观众与制片人之间的反馈回路,这在票房和评论中显

露无遗。[1] 巴赞拥护当时反叛的现代电影，但和其他许多人一样，他仍然尊重（甚至可以说奉承）古典传统，尤其是看起来最为自然的好莱坞古典传统。他的思路是，制片厂的作品必须再现和详细描述大众文化认为值得一看、愿意受其挑战的东西。巴赞甚至将好莱坞电影与法国古典悲剧进行比较，后者同观众的关怀与情感极其协调，其中的佳作是由众多作家书写出来的，而不是只有高乃依或拉辛。古典悲剧全盛60年后，像伏尔泰这样杰出作家的剧作却将遭遇惨败，原因是观众已经演变了，观众与戏剧的关系也演变了。[2] 类似的是，20世纪30年代和40年代的好莱坞制片厂拥有广阔的公众，它们同公众的情感形成了微妙的共时性，在这种情况下，几乎不可能拍出没法看的电影。

巴赞称经典电影为"（制片厂）制度的精髓"，然而，他最终支持的是那些现代主义者，对他们来说，古典方法的理性和守礼不会幸存于战争的灾难和文明的破坏。在欧洲必定不可能。巴赞从不贬低好莱坞，但他为之摇旗呐喊的是雷诺阿、威尔斯、布列松、科克托和罗塞里尼，因为他们的作品在类型片系统之外。他们不是形式主义者，但必须提出新的技法和不同的样板，以再现使他们关切的任何东西。在欧洲，一种意义重大的新型公众正在萌芽，人数不多，但热切地寻找着这样的电影人和他们非传统的

[1] Eric Rohmer,《电影的古典时代》（"The Classical Age of Cinema"），收录于 *The Taste for Beauty* (Cambridge：Cambridge University Press, 1989)，页34—37。

[2] André Bazin, 英文版（Berkeley：UC Press, 1967），页72。

作品。电影俱乐部、艺术影院和期刊培养了这个关系网。战后存在主义的一代聆听爵士乐,探讨严肃电影。就这样,受战争影响小得多的好莱坞安然于20世纪30年代以来的连续感,只是偶然推开摄影棚的窗户看看外面,而欧洲(应该说也包括日本)则腾出了空间,让给某个簇新的事物——一种现代电影——力求再现一个破裂社会的疑惑与挑战。人们认为,无论是否拍摄于影棚内(除了罗塞里尼,上述导演都主要在室内拍片),现代电影所直面的是当代问题和一种创痛的战后感受力。

萨特每月都在他的期刊——合宜地名为《现代》(*Les Temps Modernes*)——严肃地敦促艺术家和知识分子用世界中的真实"情境"而不是他们的幻想或情绪来训练自己的眼睛。超现实主义者感受到他笔端的辛辣,各个流派的形式主义者也无不如此——萨特批评他们抛弃了历史与责任,躲入美学纯粹性的庇护所。他运用了一种关于介入的激烈修辞。正是在巴黎圣日耳曼大街一家咖啡馆里同萨特的谈话中,阿斯特吕克剑走偏锋,认为"新先锋"电影就像灵活的散文,而不是视觉的诗歌。电影因其技术而必须与世界绑定,沉湎于某种孤芳自赏的诗化模式会导致衰退不振。形式应该在与桀骜主题(形式试图展现的情境)的博弈中产生。那就是鼎盛期的新现实主义对事物的感应。

到了1953年,新现实主义的势头渐缓,热战正在朝鲜进行,而冷战则遍布世界其他各处,一本名为《法国电影七年》(*Sept Ans du cinema français*)的文集介绍了战争爆发后巴黎电影所达到

的高度。《电影手册》的联合创办人雅克·多尼奥尔-瓦尔克罗兹（Jacques Doniol-Valcroze）撰写的第一章《关于先锋》（"De l'Avant-Garde"）大胆地定下了论调。他把当时的一批电影人赞誉为法国的"第一浪潮"（First Wave），即20世纪20年代的先锋一代……但又有差异。多尼奥尔-瓦尔克罗兹断言，往日不可追，玛雅·德伦（Maya Deren）、惠特尼兄弟（the Whitney Brothers）等美国和法国业余影片制作者为了收复有声时代以来失去的领地而拍摄的16毫米影片是失败的。这些实验性作品与时代脱节，是速朽的；而1940年以来，真正的进步已经被威尔斯、休斯顿，以及这些人中尤为出色的布列松创造出来。因为此时幸好电影已经放弃追寻"独特性"；它已经足够成熟，以往被看作"反电影"的那些风格为它提供了最大的推动力。多尼奥尔-瓦尔克罗兹的结论是，科克托的杰作《俄耳甫斯》（*Orphée*，1949）与他1930年放纵自我的奇幻片《诗人之血》（*Le Sang d'un poète*）相比，显得含蓄自制，因此有力而可信。

多尼奥尔-瓦尔克罗兹和《电影手册》通过运用并驯化"先锋"这个术语，阻击了类似字母主义这样的运动，后者保持着意识形态的纯洁性，从当权派的边界之外对之发起攻击。相形之下，巴赞希望在文化的杂糅中工作，他既为大众日报[《解放的巴黎人》（*Le Parisien libéré*）]写稿，也为知识界（《精神》）写稿，因此，他向整合在一起的（尽管不是有机的）公众说话。他欣赏这样的现实：艺术电影与本土喜剧能在街道两侧的影院同时上映，并感

到最有艺术野心的电影不应该是因为借助愤怒或抽象逃离文化而受到赞扬，相反，它们的活力和想象力应该成为杠杆，将整个电影领域提升到一个新的层面。《电影手册》创办的目标是纵览整个电影领域，识别并推动那些最有预见性和希望的潮流。由此，巴赞将罗塞里尼、布列松、阿涅丝·瓦尔达和其他几个导演册封为"先锋"，是为了促使他们的同行——那些敏感的平庸导演——扩展自身的领域；同时，他贬斥了以小群体或博物馆观众为目标的实验电影。若干年后，当新浪潮正处于全盛，《电影手册》的编辑们尽管决意保持反叛过时体制的斗士名声，却彻底无视了比他们更激进左翼的居伊·德波（Guy Debord）的真正的先锋作品。[1]《电影手册》的战斗针对的是已经固化成一套"优质传统"的经典法国电影，因此，他们不合逻辑地披上先锋的战袍，只是为了修饰他们实际上支持的现代主义。

事实上，真正的先锋派，不管是诞生于 20 世纪 20 年代的欧洲版本，还是复苏于二战后的纽约版本，《电影手册》都没有太多关注过。巴赞的《电影是什么?》具有标志性的意义，这本书不但避而不谈实验电影，并且以标题呼应了另一本书——乔治·阿尔特曼（Georges Altman）1931 年出版的《这，这是电影》（Ça, c'est

[1] 德波起初属于字母主义团体。参见珍妮弗·斯托布（Jennifer Stob），《支持并反对电影：国际情境主义与电影影像》（"With and Against Cinema: The Situationist International and the Cinematic Image"），博士论文，耶鲁大学，2010。

du cinéma）——的标题，像是一种反诘[1]，"这，这是电影"是早期迷影者们在视觉或想象力被银幕上的东西真实地打动时，常常脱口而出的一种表达。第一批迷影者鼓吹着一种先锋姿态，因为无声电影虽然是一种"完全技术性的艺术"，看起来却落后于它的那些兄长艺术，尤其是绘画。巴赞是为之后这代人写作的，他批评了这种自卑情结，确信电影作为技术性的艺术——实际上，作为技术性的媒介（艺术见鬼去吧）——使得银幕上的所有东西都具有潜在的冲击力。电影将驾驭着它所勇于采用的主题而前进。

"新先锋"最终将演变为"新浪潮"，但这还得等到十年之后。与此同时，战后的喜悦感衰减了，冷战的文化战涌入电影批评。新现实主义几乎没能坚持到20世纪40年代末，在法国，当权派形成了"优质体系"，行之有效地把新主题和新人阻拦在银幕之外。然而，一股地下潮流也一直在往裂隙中涌入。独立的、有良知的严肃电影一旦显山露水，巴赞都会明确地进行指认。他欢呼瓦尔达1954年制作的首部电影，在评论中，他精确地陈述了在这个历史时刻，先锋所应有的含义：

[1] 马克·塞里苏埃洛（Marc Cerisuelo）在《交通》（*Trafic*）2004年夏第50期撰文追溯这个表达的来源，并在270页至273页对巴赞的用法进行集中的分析。巴赞本人也明确地批评过阿尔特曼（见英文版，页55），当然他也一定会反对本书反讽性的标题，好像我们对"电影是什么"这个问题竟能给出终极答案似的。

《短岬村》(*La Pointe-Courte*)很好地阐释了我们在"镜头49"时代寻找的先锋概念。瓦尔达完全没有采用20世纪20年代中期的先锋所特有的形式实验和对主题的否定,而是把她的作品关联于私密的日记,或者说做得更好,关联于那种出于慎重,而第三人称的面目示人的第一人称叙事。让我们期待这个"先锋"标签并不意味着她的影片比其他影片少一些商业性,因为我们称之为先锋并不是因为它的怪异或复杂,而是因为它极度的简洁,就像《意大利之旅》那样。《短岬村》堪与《意大利之旅》相提并论,这与其说是因为场面调度,倒不如说尤其是因为主题。[1]

巴赞在这里像他经常做的一样,开掘一部特定影片的价值之源,再发挥他的直觉,直到它触及滋养电影领域的美学潜流。《短岬村》和《意大利之旅》悄然于1954年同时开始了它们不可预测的旅程,并且拉动电影(还有富于探索精神的观众)奔向与艺术之未来的邂逅。两部电影都讲述一对修养良好但不快乐的夫妻到传统地中海社会腹地的旅程(瓦尔达选择塞特的渔村,而罗塞里尼则 * 选择那不勒斯)。这些社群对片中主人公来说难以捉摸,对观众来说也全然陌生,它们拥有某种时间性(以

[1] André Bazin,《阿涅丝与罗伯托》("Agnès et Roberto"),载于 *Cahiers du cinéma*,50(August 1955)。

某种速度生存着),同游客们(包括这部电影及其受众)的感知大相径庭。两种生活方式的摩擦变得令人不适,剧情渐渐升温至燃点:整合的文化(劳动与食物、生与死、仪式与节日)的长时段(longue durée)包围着现代中产阶级生活那庸常的危机(表现为侵蚀着婚姻的无聊),并比后者更为持久。[1] 罗塞里尼和瓦尔达用"现代"和"传统"互相澄清,这样他们就接近了让·鲁什当时刚刚开始实践的双重民俗志。鲁什的"分享的纪录片"强迫两种文化相遇,以显露各自不可见的方面,并在此过程中不让任一种文化支配另一种。[2] 巴赞在比亚里茨之后就开始关注鲁什的项目,他珍视这样的探索:在这些项目中,电影必须与晦涩的主题斗争,其晦涩的程度使得标准的电影拍摄方法都不适用。[3]

行文至此,看来已经有一张清晰的年表了,而巴赞在当时就

[1] 瓦尔达感激巴赞的支持,并将她的短片《走近蓝色海岸》(*Du côté de la côte*, 1958) 献给他。

[2] 米歇尔·莱里斯(Michel Leiris)在《非洲幽灵》(*L'Afrique fantôme*, Paris: Gallimard, 1934)中首先运用了这种作为自我批判的探索模式,这本书对鲁什来说是一个重要的文本。

[3] 在20世纪50年代,巴赞评论了鲁什的《癫狂灵师》、雷乃的《夜与雾》、让·潘勒韦(Jean Painlevé)关于昆虫的短片,以及皮埃尔·布朗贝热(Pierre Braunberger)的《斗牛》(*La Course de taureaux*, 1951)。在对布朗贝热的评论中,他提及关于战争暴力与真实死亡的新闻影片这个令人不安的案例。在这里,电影抵达了它的极限,亦即人类经验的极限,因为死亡作为主题恰好超出主体的经验。即便先锋派也发现道路在这里阻断。参见"Death Every Afternoon",收录于Ivone Margulies主编,*Rites of Realism* (Durham, NC: Duke University Press, 2002)。

已经看到了这一点:1939年至1941年,两位英勇的作者导演(雷诺阿与25岁的威尔斯)昭示了与"古典"的大范围决裂;1954年,另两位作者导演(罗塞里尼和25岁的瓦尔达)为"现代"影片的主题选择、制作模式,以及与一个成熟的观众群体发生联系的方式设定了门槛。里维特在《电影手册》撰文称,《意大利之旅》"打开了突破口","所有的电影,如果不想死,都必须冲过这个突破口"。[1] 是新现实主义(主要在意大利)和纪录短片(主要在法国)实现了向现代电影的转变,它们通过灵动的摄影机-笔把战后生活的非人化作为作品的主题,而操作者只能被称为作者导演。概括巴赞的观点就是,不是因为电影在某个正式的成长曲线表上达到了某个新阶段,而是因为它发现自己能够而且必须抛弃制片厂剧本作者设计的剧情架构,这样才能直面电影院墙外的世界的复杂性。事实上,电影不得不通过战胜自我才能成为自己,不得不放弃它假定的独特性才能接触到历史(罗塞里尼)、文化(雷乃)和内心世界(布列松)的地下岩浆。

必须承认,巴赞关于艺术和文化的整体观点是进化论的,而不是革命性的。他对待类型和整个艺术形式就像生物学家对待互相关联的物种,他能够把他致力于研究的浩瀚影片库按不

[1] Jacques Rivette, "Letter on Rossellini", 见 Jim Hillier 主编, *Cahiers du cinéma, vol. 1, 1950s: Neorealism, Hollywood, New Wave* (London: Routledge and Kegan Paul, 1985), 页 192—193。

同的速度和强度分类。马尔罗的《艺术心理学》(*Psychologie de L'art*,出版于1947年至1951年间)为巴赞提供了必要的框架。文化现象按照内在的成长样式变化,同时也被环境压力和交叉影响改变。在《西部片的演进》("The Evolution fo the Language of the Western")、《法国电影的演进》("The Evolution fo French Cinema"),以及名篇《电影语言的演进》的背后,我们可以清楚地看到马尔罗的影响。所有这些都基于一个假设:每个文化和每种艺术形式都从原始形态依次过渡到古典主义、风格主义和颓废主义。巴赞感觉到正在他周边崛起的"现代电影"将在一段时间内蓬勃发展,往后也必然会转向风格主义。电影与其他艺术相比,总是把历史时刻保持得更加切近,因为它的技术自动地记录了它面前的东西,也由于这种技术,它总是不断地被升级(现代化),以实施合乎时宜的再现。因此电影确实演进着,但这是在与主题的关系中进行的。

安托万·德·贝克(Antoine de Baecque,他是一位在巴赞的深刻影响下成长的《电影手册》批评家)从我们这个颓废时代的制高点出发,区分了巴赞时代——尤其是他去世不久时——不同种类的现代电影。[1] 我只阐述了第一阶段,此时有洞察力的

[1] Antoine de Baecque,《迷影:一种视线的发明,1944—1968年的文化史》(*Cinéphilie: invention d'un regard, histoire d'une culture, 1944—1968*, Paris: Fayard, 2003)。尤其参见本书"现代之战"(La bataille du moderne)这部分,页311—321。

批评家追踪着富有冒险精神的导演们，后者通过创造性的形式与风格捕捉到不寻常的主题。在这些影片获得引介的 20 世纪 50 年代的法国电影资料馆、电影俱乐部和艺术影院中，一系列较早的作品也得以轮映，为现代电影的立足提供一个坚实的古典基础。F. W. 茂瑙（F. W. Murnau）、弗里茨·朗（Fritz Lang）、约翰·福特、谢尔盖·爱森斯坦和霍华德·霍克斯（Howard Hawks）都备受追捧，因为他们把世界转变成了某种迷人的东西、某种可以在电影院的集体经验中被印证的东西。侯麦在 20 世纪 50 年代是奠定《电影手册》格调的主要人物，他宣扬揭示的电影甚于批判的电影。然而，在巴赞辞世后，这个迷影派别很快发现自己有了竞争对手——由《广岛之恋》和《去年在马里昂巴德》代表的更名副其实的现代电影。雷乃的形式实验几乎是先锋式的，他挑战着观众，正如让·杜布菲（Jean Dubuffet）和马克·罗斯科（Mark Rothko）在绘画领域所做的，或者巴托克·贝拉（Bartók Béla）和皮埃尔·布莱（Pierre Boulez）在音乐领域所做的。困难与否定在 20 世纪 60 年代成为衡量艺术成长的尺度。德·贝克戏剧化地描述了这十年中《电影手册》核心层中发生的一场纷争，并聚集于 1963 年。一方是侯麦和特吕弗，对他们来说，电影让世界震惊我们；另一方是戈达尔尤其是里维特日渐气盛的现代主义，他们强调文化与政治批判。里维特将从侯麦那里接手《电影手册》，这标志着向布莱希特、罗兰·巴特的转变，不久以后还会转向符号学和结构主义。但即便在这些转变乃至此后更为激进的

转变之中,《电影手册》仍保持了它对风格的执着,对摄影机－笔的执着。

电影的(更不用说艺术的或文化的)演进概念对诸如经典、现代、以及先锋这些术语之间漂移不定的关系提出了疑问。[1] 巴赞著作《电影是什么?》标题结尾处的问号再次出现于多米尼克·帕依尼(Dominique Païni) 1995 年出版的《电影,现代艺术?》(*Cinéma, art moderne ?*)和雅克·奥蒙 2007 年出版的《现代?》(*Moderne ?*)的标题结尾处。电影或许总是与现代联系在一起,但按是定义,现代性一直在变化,打乱着这种关系。这两部新近著作都承认,电影不断地自我提名为出类拔萃的现代艺术,与此同时却孜孜不倦地区分与历史化众多版本的"现代电影",并认识到二战后的时段拥有特殊的地位。如果电影曾觉得自己有能力再现倏忽变化的欧洲社会经济情景,那只能是在这个时段。新的信念、新的风俗、新的技术,以及更高速的交流使得电影成为最时新、最具文化意义的艺术。但很难因此就说电影是孤立的,正如前文所述,巴赞相信,电影的意义与能力同它所参与的文化共生性地联系在一起,这个文化正是其他的艺术——尤其是绘画和文学——以复杂的手段提供的。

[1] 在本章初稿写完后,一部相关著作面世了,认真地检视了这些术语的定义与历史。参见安德拉斯·科瓦奇(András Kovács),《放映现代主义:欧洲艺术电影,1950—1980》(*Screening Modernism*:*European Art Cinema, 1950—1980*, Chicago:University of Chicago Press, 2008),尤其是第一章和第二章。

电影的本体发生论

其实有两个巴赞：写出《摄影影像的本体论》并创建从冯·斯特罗海姆经雷诺阿到新现实主义的电影现实主义史的巴赞，写出《非纯电影辩》("Pour un cinéma impur")而支持现代主义电影的巴赞。前者被认为是褊狭的，仿佛巴赞仅是为某种特定的风格或政治辩护。安妮特·米切尔森（Annette Michelson）对《电影是什么?》富有洞见但最终负面的评论不赞同巴赞对现实主义风格的推崇，因为她本人支持的是源自苏联电影和历史先锋派的传统。她写道，巴赞或许支持现代电影，但他的美学是反现代主义的。[1] 巴赞褒扬罗塞里尼并把他同美国小说家（福克纳和帕索斯）联系起来，米切尔森则偏爱爱森斯坦并把他与一位更激进的作家联系起来：詹姆斯·乔伊斯！巴赞或许支持了"一种新先锋"，但正如我们所见，他未能承认历史先锋派（结构主义）或二战后真正的先锋派（尤其是斯坦·布拉克黑奇）。米切尔森质问，巴赞会怎样看戈达尔在他逝世后不久制作的电影？米切尔森是英语世界中第一位挑战巴赞的作者。20年后，诺埃尔·卡罗尔（Nöel Carroll）将这个问题在更广泛的意义上再次提出：如果电影的本质来自它的摄影构成中天生的现实主义，那么巴赞将不得不按照

[1] Annette Michelson,《评〈电影是什么?〉》,《艺术论坛》(*Artforum*), 6 (10) (1968)，页68—72。

一种贬低甚至排除全体制作部门的现实系数来评价电影。[1] 但是，谁如果广泛阅读过巴赞的众多文章，都会发现他实际上是一位更加有历史意识的影评人，而不是这种推定的"本质主义巴赞"，他的价值观日渐复杂和多样，他的领域也扩展到了新现实主义之外。第二个巴赞说过，"电影的存在先于它的本质"；他观察并庆贺电影媒介在它的各种遭遇中放弃纯粹自我的概念。我们必须承认，早期巴赞（那个 1945 年写《摄影影像的本体论》的他）最关注的是能指，晚期巴赞（他在 1952 年的文章《非纯电影辩》系统地阐述了自己的观点）更关注所指。请允许我称后者为他的"本体发生论文章"，这是为了将两个巴赞置于同一框架中，就像某些毕加索的肖像画，同时给出正面像和侧面像。

事实上，《摄影影像的本体论》结束于一句著名的注解，它预示着巴赞的第二个阶段：这句"电影还是一种语言"（D'ailleurs le cinema est un langage）颠覆了该文刚刚得出的关于摄影的宏大宣言，这对电影来说或许是必要的，却显然不足以解释巴赞关注的完整现象。放在今天，巴赞或许会说摄影构成了电影 DNA 的本质。但是，当电影适应于它被要求承担的角色时，它的社会发展和历史身份又是怎样的？"电影是什么"或许依赖于摄影现实主义的原初心理威力，但电影的实际价值是历史性地构成的，因为

[1]　Nöel Carroll,《古典电影理论的若干哲学问题》(*Philosophical Problems of Classical Film Theory*, Princeton, NJ: Princeton University Press, 1988)。

"电影还是一种语言"作为事实,意味着它在一个文化话语的竞技场内演进。

当巴赞这个令人惊叹的六词段落结束他这篇最著名的文章时,是什么在困扰他?事实上,它并未出现在最初的1945年版中,而是在1958年该文被收入巴赞文集时,作为无数的修订内容之一加入文本。在《电影是什么?》的语境中,这个句子并没有扯着松散的线头让整篇文章复杂的论证彻底解体,而是起了切换镜头的功能,把文章的研究对象——基于摄影的电影——推到远处,让它在另一个维度变得清晰可见。1958年的《摄影影像的本体论》尽管仍是基础性的文献,所发挥的作用却不再是职业生涯伊始时的入职姿态;用侯麦的话说,它是"奠基石",支撑着巴赞在职业生涯终了时编入四卷本文集的五十余篇文章。他生前只见到第一卷的校样,这卷的副标题是"本体论与语言"。于是,现在看来,《摄影影像的本体论》那悬置的文末句莽撞地把语言引入本体论论点,就是巴赞做出的精妙选择,作为编者,他希望在文集各个相当不同的章节之间创造出一种可信的连续感。

让我们转到《电影是什么?》第二卷,巴赞选编了该卷,却没能见到成书。这卷的副标题是"电影与其他艺术"——开篇即《非纯电影辩》——是他对文学改编的最细致的探讨。在这里,对电影的检视不是对内看向它的微观构成,而是对外看向它与周边艺术的相对位置。电影应该把自己放置在一片未被其他艺术占领的开放领地,还是应该在一片纠葛的文化场域中与其他

艺术共谋？

巴赞并没觉得他思想中的这两个方向之间存在矛盾。电影和任何活着的艺术形式一样，必须根据周遭情况进行调适／改编[1]，随着它成长为它在历史中要呈现的形态（它的调适版），它就在舍弃它原本假定的自我认同（它的本体论）。在这个过程中，它就像人一样，获得了关系（affiliations）与志业（vocations）。一个16岁的男孩或许有一些特定的倾向和内在的性情，但假设他在船上工作了20年，或者服役，或者当雕塑家，在他经历婚姻、信仰和政治之后，我们应该怎样谈论"他"？他可能已经丢失了成长期和原初的身份，但他已通过调适而变得成熟了。引用巴赞所钟爱的一句斯特凡纳·马拉美（StéphaneMallarmé）的隽语，在最好的情况下，志业与关系只是改变电影自己："就好像最终永恒把他变成了他自己（Tel qu'en lui-même enfin l'éternité le change）。"

《精神》杂志中与巴赞观点一致的是保罗·利科，他宣称："哲学其实非常简单。只存在两个问题，即一与多，同一与其他。"[2]调适过程中，这两个问题都涌现出来。"某人是"什么依赖于某人

[1] adapt：本词（及其名词形式 adaptation）在本书中最重要的两个词义是调适／适应和改编。这是达尔文进化论意义上的概念，与前达尔文的神学生物学中的适应概念相比更强调变化性。在本书中被用于描述人对变化的社会环境的适应等各种文化与社会性的调适／适应，当然，同时也指电影改编。该词的双重含义对本章尤其重要，译文中据不同语境可译为改编或调适。——译注

[2] 转引自弗朗索瓦·多斯（François Dosse），《保罗·利科：生命的意义》（*Paul Ricoeur: les sens d'une vie*, Paris: La Découverte, 1997），页270。亦见 Dudley Andrew，《寻踪利科》（"Tracing Ricoeur"），《辨音符》（*Diacritics*），30（2）（2000），页43—69。

与之交互的他者,因为某人所受的恩惠和做出的承诺维持着这个人的身份,即便当这个人生命中所有的事情似乎都在演进时也是如此。同样,"电影无论是什么"都在当时当地变化。现实主义可能在二战刚结束时对电影现代性的发展至关重要,但20世纪50年代已经带来其他的关注点,这些是文化的关注,与正处于现代主义阶段的其他艺术相关。在这个语境中,巴赞理论化并礼赞了电影媒介的多样性,即它的"非纯性"。1958年,当他用"本体论"文章和"本体发生论"文章分别引导文集的卷一和卷二时,就在这两篇文章之间设计了一场对立。这两篇文章在他的著作中占据关键地位,因为二者最初都经过一年多的酝酿,并且也都被收入奢华的文集中,目标受众是受过良好教育的人们。

 在一个明确的时刻,巴赞的关怀从现实主义转向改编,从本体论转向历史。通过分析巴赞发表于《精神》——这本左翼天主教组织创办的期刊在智识上最令他感到自在融洽——的文章,可以追溯到这个转折点发生在1948年。1948年1月,该刊发表了《电影现实主义和意大利解放派》("Le Réalisme cinématographieque et l'école italienne de la Liberation"),7月则刊载了《改编,或作为摘要的电影》("L'Adaptation ou le cinéma comme digeste")。诚然,关于新现实主义的文章中有一段是关于当代美国小说美学,巴赞在这方面得益于他在《精神》的同事克洛德–爱德蒙德·马尼[1],

 [1] 1945年马尔罗的《希望》上映后,他们就开始了对话。

但"作为摘要的电影"远为系统性地探索了电影在艺术中的位置，对巴赞来说这开启了社会学方向的探索。这篇文章采用了原型文化研究（proto-cultural studies）的语言风格，赞美工匠而不是作者，正如本雅明在《讲故事的人》（"The Story-teller"）一文中所做的。巴赞说，广播和电影正在让我们回归到中世纪时那样有着丰富高产的神话、传奇和故事的健康状态。叙事是由情境中的人物构成的非物质的精神构造物；尽管我们可以把第一个或最尽心地给这个精神构造物（这个灵魂）赋型的作者当作拜物的对象，但它的传播（在其他语言、其他媒介，或者仅仅缩减为摘要）才使之获得完全的文化影响力。

巴赞在他的个人危机时刻转向了"调适／改编"（adaptation）的问题。1949年，他和每个西欧人一样，卷入了关于斯大林和马歇尔计划的丧气辩论。同一年，他因肺结核住院，然后又搬到巴黎之外的一家疗养院，最后住到一座市郊的宅子，在那里，他可以对自己的活动有所选择。在1950年，他从每天的评论写作中解脱出来，从由于在朝鲜的"警察行动"[1]而日益紧张的政治气氛中解脱出来，他写的文章数量大幅减少了，找到了闲暇来整理他关于电影与其他艺术关系的松散观点。他此时看片的频率也减少了，倾向于观看所有受到众人关注的改编作品，较少观看纪录片

[1] Police Action：在军事／安全研究和国际关系中，这是没有正式宣战的军事行动的委婉说法。——编注

和国外长片,而正是后者促成了他的现实主义观念。或因为他观看的影片产生了变化,或因为在《电影手册》(1951年)和《广播 – 电影 – 电视》(*Radio-cinéma-télévison*,1950年)创办期间与更保守的同人的讨论,他对改编作品引发的美学问题和社会问题投入了相等的关注。"忠实"取代"摘要",成为备受争论的术语。

他写下了关于布列松《乡村牧师日记》的复杂分析,从远方邮寄到《电影手册》,发表在第三期上。这期《电影手册》和发表了《戏剧与电影:第一部分》的《精神》同时出现在报刊亭。刊登《戏剧与电影》两部分的那几期《精神》上还有利科的文章和新任主编阿尔贝·贝甘(Albert Béguin)的主要观点。[1] 巴赞对《戏剧与电影》的准备想必是一丝不苟的,这是为倾心于严肃艺术的有教养之士而写的。次年,《非纯电影辩》同样瞄准精英,目的是一劳永逸地将电影认证为文学传统与功用的继承者。

巴赞有所不知的是,电影本质中非纯性的悖论早已在日本以明晰的方式展现出来。1920年前后,日本的"纯电影运动"希冀推翻导演们从电影出现就沿用的令人窒息的戏剧样板。"纯的"意谓"电影的":纯电影应该取消当时常见的"弁士"现场旁白,甚至取消插卡字幕,因为影像拍摄和排序的方式理应能够单独发展故事和促生情绪。奇怪的是,这场运动的推动者是小说家;同

[1] 作为贝纳诺斯文学遗产的执行者,贝甘授权布列松改编《乡村牧师日记》,贝纳诺斯本人生前曾拒绝皮埃尔·博斯特(Pierre Bost)的改编申请。巴赞在影评的最后一句批评中提及这一点。参见 André Bazin,英文版,页 143。

样奇特——甚至悖谬——的是,这些文人试图通过模仿西方原型来把日本电影放入世界版图。这样,日本电影的未来就意味着变得纯粹,并且具有纯粹的日本性,但这只能建基于小说家和欧洲的观念。

这场运动行将消弭之时,它的理想在1926年的著名"纯电影"《疯狂一页》(*A Page of Madness*)中很大程度上得到了实现,这部影片是一个心象的拼贴,不经解释就向前倾泻。[1] 具有征候性的是,这"一页"是由20世纪的顶尖散文家、后来的诺贝尔奖得主川端康成编剧的。是否有人意识到了这其中的反讽:这部影片的纯电影特征要大大归功于一位著名作家和他所写的剧本? 25年后,巴赞了解和开始衡量的正是类似的动态关系;他也想必会欣慰地看到,电影乐于(尚非全然成熟的意愿)继承长久以来都归属叙事的功能,或许这样能让文学选择其他模式和任务。事实上,他认为没有理由质疑一种大多数作品和媒介都具有高度混杂性的文化。

事实上,《疯狂一页》比艾伦·克罗斯兰(Alan Crosland)执导的《爵士歌手》(*The Jazz Singer*, 1927)早上映一年,后者清楚地揭示了电影将在与声音尤其是语言的某种形式的结合中走向未来。前文已经提及,罗热·莱纳特是第一个充分论证杂糅形式的

[1] 阿龙·杰罗(Aaron Gerow),《〈疯狂一页〉:20世纪20年代日本的电影与现代性》(A Page of Madness, *Cinema and Modernity in 1920s Japan*, Ann Arbor: Center for Japanese Studies, 2008)。

优点的影评人,他敢于批驳"透明影像"的宝贵纯粹性,赞美他乐于称为"镜头"的大块声音与画面。将启发巴赞和《电影手册》的思想路线就这样产生了。莱纳特尤其吸引了侯麦及其青年弟子的尊崇:"我们几乎要把莱纳特的话当成我们的座右铭……偏好那些人们会说'那不是电影'(ce n'est pas du cinéma)的影片。"[1] 莱纳特和侯麦都支持与所谓的"美术"(fine arts)相对立的、作为现实艺术的电影。侯麦后来的导演生涯将充分地佐证,没有什么比人物在中特写中交谈更严格地具有电影性的了。他很少加入音乐、音效或图画装饰。美——这一点是侯麦明确地追求的——从被框入和被注视的人与物那里散发出来,而不是来源于影像的艺术建构。1949 年 6 月,侯麦在《战斗》(Combat)上这样写道:

> (电影的)纯粹性是被想象出来的,就让那些仍在哀悼它的失落的人任意处置如下的秘密吧——默片中的人物被剥夺了用于表意的最常见的工具,也就是说语言,但他们完善了让我们进入他们内心的精妙方法。所有的东西都成了符号或象征。影片赞扬观众的智慧,观众感到快意而开始努力理解,忘记了观看。自从有声电影到来,银幕就被从这项外来的任务中解脱了,就应该回到自己真正的角色,也就是展

[1] Eric Rohmer, "The Classical Age of Film", 收录于 *The Taste for Beauty* (Cambridge: Cambridge University Press, 1989), 页 34。

示,而不是告知。在有声电影中,形象就是本质,它赋予自身的是外部世界的实质,它是这个世界的化身而不是符号。[1]

就在同月,侯麦还在《现代》发文斥责通过"影像的可塑性或剪辑的典仪"达成表意,因为这采纳了理应属于绘画、音乐或诗歌的任务。电影不是基于影像的抽象,而是基于镜头的密度,应该借鉴"唯一和电影一样既是场面调度也是写作的艺术,即小说。就像巴尔扎克或陀思妥耶夫斯基,他们对纤秾华丽的辞藻不屑一顾,这明证了小说不是用字词写成的,而是用来自世界的人与物写成的,将来的作者-导演会懂得在真实世界的织体中寻找自己风格的愉悦"[2]。侯麦以两部将在次月的"被咒电影节"上放映的影片作为他的例子:威尔斯的《安贝逊大族》和布列松的《布洛涅森林的女人们》,它们都改编自小说。在这两部影片中,严格规训的电影风格把握着(即包围着)只能被部分理解的东西:语言的含混性、物与角色的神秘属性、场景的表现性。观众直接见到影片所捕捉到的,即便仍有很多内心或景框外的东西被隐藏了起来。

将由巴赞来详述侯麦以很抽象的方式所阐释的东西,他亦是

[1] Eric Rohmer, "The Classical Age of Film",收录于 *The Taste for Beauty*,页 42。最初发表于《战斗》1949 年 6 月 15 日刊。

[2] Eric Rohmer,《罗曼司已逝》("The Romance is Gone"),收录于 *The Taste for Beauty*,页 39。

从《布洛涅森林的女人们》这儿着手。英译者在初次向英语读者介绍巴赞时,特别挑出了后者的一句评论:他写道,布列松在该片的一场戏中攀上了电影表现的顶峰,"只需用汽车雨刷的声响对应狄德罗的语句,就足以使这些语句成为拉辛式的对话"[1]。巴赞认为,环境音同对话的剧情格格不入,它让我们分心,甚至争夺我们的注意力。这些声响对作为影片情节基础的狄德罗故事来说是不符合年代特征的,在美学上也同上升到古典悲剧抽象性的改编之作风马牛不相及,它们是"中性、异质的形体,如同落入机器中的沙粒卡住机器的运转一样"[2]。电影技术对文学的这种"卡住"似乎同时玷辱了这两种艺术;但正如"钻石上的尘埃确证了钻石的透明",巴赞将这视为"纯态的杂质",是电影的一个崇高例证——无论电影是怎样的。

也是在1953年,多位《法国电影七年》的作者推崇布列松为毫不妥协的先锋派,而且是战后法国的领袖导演,他们这样做并不是无视他改编小说的事实,而恰恰是因为这个事实。[3] 人类模特(human models)是小说设计的化身,他们的语词和体势在物

[1] André Bazin,英文版,页130。英译者休·格雷在他的导言第7页指出了这个句子。(引号中的中译文据崔君衍,崔先生还对这句话加了译注:意指现实的背景与历史的内容的混合造成抽象化的悲剧效果。——编注)

[2] 同上,页138。

[3] 巴赞在《法国电影七年》中的文章转向令人生厌且被质疑的合成物:"影戏"(Filmed Theater)。他试图在这里也发现真正的电影,认为科克托的《可怕的父母》(Les Parents terribles)是一部纯粹的改编之作,因为剧作者本人拍摄了这部影片。科克托没有在新的媒介中重修订他的主题,而是把戏剧本身作为主题,从见证者的角度拍摄它。

质的场景中展开——这就是布列松"电影术"的基础。巴赞确信这所能达成的比更新小说更多。它将文学性放置到世界之中。书本可以在图书馆中存在,但"文学的"只能存在于写作和阅读,存在于思维或精神的空间。电影可以向这个空间开放,并因此变得更好。

巴赞整理出这些观点时,特吕弗正生活在他的家中。这位狂热喜爱电影的青年人对小说情有独钟,又极度不满法国电影当时的状态,他们二人必然会讨论文学改编的问题。作为这些讨论的成果,在第四共和国庸常无奇的日子里,1954年1月出版的《电影手册》第31期发表了特吕弗爆炸性的文章,标题是《法国电影的某种趋向》("Une certaine tendance du cinéma français")。该文可以被看作夺取法国电影控制权的革命行动的第一枪,特吕弗的怒火灼烧了电影当权派那被小心翼翼保护起来的面皮,立即引发了一阵痛苦与恼怒的尖叫。即便被谨慎的编辑们——巴赞和多尼奥尔-瓦尔克罗兹——做了淡化处理,这篇文章的辛辣犀利还是一览无遗。回顾起来,从1951年创刊号起,《电影手册》对那些掌控着法国电影命运的人所怀的敌意就很明显,但无人能预见《法国电影的某种趋向》,这篇文章像恐怖分子一样意在致残和伤害,而不是通过文质彬彬的批评来改变行为方式。

特吕弗一边把布列松列入预备队,一边勇猛地攻击了当权派的根据地:"文学"的堡垒。在第一场攻击中,他宣称法国电

影当时占主导地位的十来名导演和几个剧作家已经背叛了电影这种艺术形式的追求，因为他们首先就背叛了他们觍颜自诩继承的文学传统。的确，所谓"优质电影"是因改编左拉、司汤达、巴尔扎克、福楼拜、纪德、拉迪盖、科莱特这些作家的小说而繁荣的。甚至那些被官方宣传为"原创剧本"的制作也可以说展现了文学性的对话，以及被法国人认可为良好格调的精美场景、服装和表演。然而"优质方法"所培养的文学概念在《电影手册》的眼中却是幼稚的、谄媚的，削弱了这两种媒介。特吕弗写道："我认为改编只在由'电影人'书写时才有价值。让·奥朗什（Jean Aurenche）和皮埃尔·博斯特（这两位编剧是"优质方法"的主要建构者）在本质上是文学作家，我在此谴责他们，他们由于低估电影而对之轻慢。他们对待剧作的方式就像期望通过给犯人找份工作来改造他们。"

对特吕弗来说，奚落这种风格的装腔作势很容易，证明这些所谓的"改编之作"是冒牌货更容易。毕竟，让·德拉努瓦（Jean Delannoy）的《田园交响曲》（*La Symphonie pastorale*，1946）改编自纪德纤秾典雅的 20 世纪中篇小说，在视听上却怎么那么相似于克里斯蒂安-雅克（Christian-Jaque）改编自司汤达长篇小说的《帕尔马修道院》（*La Chartreuse de Parme*，1948）？某个工业流程把不同的文学资源都缩减为平庸的电影再现。特吕弗猛烈攻击了编剧的能力，以及只图完成任务的导演们驯服而乏味的作品，他们满足于搬演常规电影剧本所摘录的东西，并在其中置入光鲜亮丽的

知名演员。

特吕弗推动的就是强有力的"电影写作"(cinematic écriture),尽管他在此时还未使用这个术语。"优质体系"也许把自己想象成了尊贵的文学制度的直接继承人,但它本身作为制度却令人窒息,压制了真正的写作应有的能量和创造性;并且,只有通过独特的努力而完成的文学作品才是值得被改编。特吕弗拥戴的是他骄傲地称为"作者"的电影人,诸如让·雷诺阿、雅克·塔蒂、让·科克托,尤其是罗贝尔·布列松,对后者来说,拍摄电影就是用物质来写作。

巴赞在第一次发表《非纯电影辩》时,就已经提出了这个论点。在1958年一篇发表于《现代文学评论》(*La Revue des lettres modernes*)"电影与小说"特刊的文章中,他对此又加以重申,此文开篇就是他的"批评立场":

> 归根结底可能不是电影要在形式上"忠实"于小说。文学真正能带给电影的与其说是一个有趣的主题库,不如说是一种关于何为叙事(récit)的感觉。重要的是让电影脱离景观,让它能最终接近写作(l'écriture)。从这个角度看,《里波瓦先生》(*Monsieur Ripois*)、《绯红色窗帘》(*Le Rideau Cramoisi*)……或新近的《你好,忧愁》(*Bonjour, Tristesse*)都不是"上演"["场面调度"形成]的故事,而是用摄影机和演员"书写"的作品。不管是否牵涉所谓确切的改编,显然正在这个意义上,我们应

该等待、期望电影对小说的真正取代。[1]

　　为击溃论敌，特吕弗在文章结尾处推出的重炮是他所知道的最出色的改编作品——《乡村牧师日记》，片中充满了表现力惊人的电影写作的例子。特吕弗特别指出贝纳诺斯的著名忏悔场景，布列松在这里既没有改变对话，也没有改变场景；他所做的是让一股强大的电影之流激活书中已有的内容：一个人物从阴影中渐渐现身，她的眼睛闪着桀骜愤怒的光芒。在皮埃尔·博斯特向贝纳诺斯初次提交的剧本中，这个场景被处理得十分粗暴，变成了一个景观。"优质"版或许会是高度"电影化"的，但它既不是贝纳诺斯的小说，也不是真正的电影。特吕弗幸灾乐祸地表示，博斯特因此被拒绝了。按当时的萨特式语言来说，布列松的版本看起来是"真实的"，而博斯特的则显然华而不实。

　　特吕弗的文章立即成为流行的作者主义——在20世纪50年代余下的年头和整个新浪潮占据统治地位的时期，作者主义是法国电影文化的一个显著特点——的一块试金石。电影现代主义把摄影机-笔作为定义自身的隐喻，从剧本作家和制片人手中夺过作者权，放到电影人的手中。时机完美，这正是"作者"首要性在电影俱乐部和杂志中成为讨论中心的时刻。作者策略在《电影

　　[1] André Bazin,《批评立场：为改编辩护》（"Position critique：Défense de l'adaptation"），载于 *La Revue des lettres modernes*，1958 年夏 36—38 期，页 195。

手册》近于一种信条,似乎对这种艺术形式的成熟必不可少。戈达尔也在为发表特吕弗文章的刊物《电影手册》和《艺术》(Arts)撰稿,他把最喜爱的导演放到了伟大作家的肩上。比如,尼古拉斯·雷(Nicholas Ray)的"《苦涩的胜利》(Bitter Victory)某种意义上可以称为《1958年的威廉·迈斯特》……是最歌德式的影片";约瑟夫·曼凯维奇(Joseph Mankiewicz)则是让·季洛杜(Jean Giraudoux)转世。[1]戈达尔确信,司汤达们在当代就会去拍摄电影。毕竟,电影就像文学,"不是技艺。而是艺术。它并不意味着团队工作。你总是一个人在场景中,就像面对一张白纸。独自一人……意味着提出问题。制作电影意味着回答这些问题。没有什么比这更古典浪漫的了。"

巴赞在此刻提出了异议,他与年轻弟子们分道扬镳了。尽管他曾说导演"最终堪比小说家"[2],他对纪录片的兴趣却让作者身份的问题不再是他关注的重点,甚至经常隐而不现。纪录片奠定了电影媒介与传统艺术的区别,因为纪录片能将人类栖身之地缩小到一个世界里,这个世界有时天意顺心,有时则冷漠随意。巴赞探讨了一些导演心中的想象力和欲望的轨迹,他们投身于超出自我的东西、超出人类范畴的东西,巴赞把这样的东西神秘地

[1] 更多的例子见 Dudley Andrew,《旧作为新》("Old as New"),该文为《筋疲力尽:导演让-吕克·戈达尔》(*Breathless*:*Jean-Luc Godard, director*, New Brunswick, NJ:Rutgers University Press, 1988) 的导言。

[2] André Bazin, 英文版, 页 40。

称为"物的时间"。[1]

特吕弗毫不欣赏纪录片,但他意识到吸引了巴赞的不驯服的"题材"也可以运作于故事片中,并且导演可以服从于他们面对的东西,而不是"指导"它。在《火山边缘之恋》(*Stromboli*, 1950)中,罗塞里尼的摄影机茫然地瞪着一座山峰和它的岩浆,就像英格丽·褒曼在攀上火山之巅后无助地跪倒在地时所做的那样。这种新现实主义的气韵有时会把后景带入舞台中央,让角色们失色[就像安东尼奥尼 1962 年的电影《蚀》(*L'Eclisse*)的片尾那样]。更经常出现的情况是,现身的人类(不只是剧本中的角色)成为新现实主义导演们的"题材"。罗塞里尼从"导演"的位置退回,开始探索一个明星[英格丽·褒曼、安娜·马尼亚尼(Anna Magnani)]或从当地选出的非职业演员的面相、仪态、声音和体势。不管是笨拙还是乖巧,银幕上的人都不需要成为剧作者或导演的想象的执行者。巴赞在他写给亨弗莱·鲍嘉的精彩悼文中,把鲍嘉出演的无数影片的成功归功于这个有血有肉的人。导演们在他们调制的故事中捕捉了鲍嘉的面孔、声音和举止,并创造性地使用他,但他让我们着迷之处(他也迷住了电影人中最敏感的那群人)是超越他的角色的。[2]

[1] 埃尔维·茹贝尔-洛朗森深入讨论过巴赞初版《摄影影像的本体论》(这篇文章经巴赞修订后收入 1958 年的文集)中的这个神秘概念。

[2] André Bazin,《亨弗莱·鲍嘉之死》("The Death of Humphrey Bogart"), Jim Hillier 主编, Cahiers du cinéma, *vol. 1, 1950s: Neorealism, Hollywood, New Wave* (London: Routledge and Kegan Paul, 1985), 页 98–101; 原载于 *Cahiers du cinéma*, 1957 年 2 月。

戈达尔和巴赞一样欣赏虚构和记录之间的张力。如果说《癫狂灵师》记录了人被角色附身的仪式，鲁什的下一部杰作《我是一个黑人》(*Moir, un noir*) 走得更远。在这部戈达尔的 1958 年度最爱影片（巴赞因早逝而无缘得见）中，"导演"把作者的控制交给了影片表面的"主题"。这些阿比让贫民区的无业青年给自己起了明星的名字 [埃迪·康斯坦丁（Eddie Constantine）、多萝西·拉穆尔（Dorothy Lamour）等]，叙述着他们自己的故事。鲁什跟随而不是指导他们，并制作成有限意义上的他自己的电影。

这样的例子让作者主义的概念变得混杂，而巴赞则随时准备扩大这个悖论。[1] 他论述威尔斯的著作显然——更不用说他论述卓别林、布努埃尔和雷诺阿的文章——刺激着他的弟子们去宣告一个导演真正同小说家平起平坐的新时代。然而巴赞明确地批驳了这批弟子，因为他们忽视或贬低了制作或影响一部电影的众多力量，其中有些列在演职员表中（编剧、演员、摄影），有些只是缄默的历史决定因素（审查、经济、社会风貌等）。基本上，诗人、小说家、画家对完成作品中的任何内容负责，但导演对电影却没有类似的控制力，电影的工业生产方式无可避免地把杂音带入这个体系。巴赞总是在寻找意外和无意识的因素。他赞美作者消失的电影；毕竟在最基本的层面上，他着迷于"人力未参与"

[1] 埃尔维·茹贝尔 – 洛朗森 2007 年 12 月 7 日在巴黎的讲座：《巴赞与作者策略的对立：〈电影手册〉的反巴赞主义之考古学》（"Bazin contre la politique des auteurs. Pour contribuer à une archéologie de l'anti-bazinisme des *Cahiers du cinéma*"）。

的摄影影像。甚至在讨论小说时，他也会采用这个视点。

因此，巴赞当然支持特吕弗声名狼藉的文章，但不是因为它让电影人统治想象的世界。他同意的是特吕弗的文章要求电影必须小心翼翼地接近伟大的小说。导演应该把小说当作一片虚构的土地来探索，这片土地坚实广阔，正如鲁什的尼日尔和罗塞里尼的那不勒斯。尽责的改编必须寻找展现出小说独特风貌的新方法；毕竟，正是"独特性"让一本书有了趣味。忘记电影，忘记作者。在改编问题上，巴赞关心的是小说：构成吸引现代电影的迟钝、复杂的时间性的小说，构成电影永远无法完全吸纳（尽管在试图这么做的过程中得到成长）的主题的小说。

另一方面，电影还包括希区柯克——控制的大师、特吕弗的偶像之一。

演职员表和作者导演：改编的生态学

在一般被认为无聊的20世纪50年代，极端的东西显然吸引了巴赞。不奇怪的是，他捍卫民族志纪录片，喜爱新现实主义电影——其中某些激动人心的东西并没写在剧本上，而是通过电影遭遇（cinematic encounter）被呈现出来。他对改编片的支持则更难理解一些——在这些影片中，剧本和计划必然占统治地位。但《乡村牧师日记》让他意识到，即便在改编片中，一部充满冲击力的小说的语言和情境足以成为像未驯服的动物、远方的地貌或异

族社会群体那样异质的题材。但电影技艺的位置又在哪里？与此相关的是，我们所珍视的银幕上的内容又该归于谁？

《电影手册》的批评家们很快提交了答案：在那些重要的电影中，作者导演单独负责。这个立场是对萨特的存在主义伦理的庸俗化，在萨特那里，作者与他的文本的关系构成了责任的象征，这适用于我们所有人，因为我们是自己的生活的作者。但巴赞——尽管很少与萨特同步，却也从未远离他关注的问题——提出的观点与我们今天的后人类主义（post-humanism）近似。他暗示，罗塞里尼交出的并不是他个人的世界，而是属于历史（或上帝）的世界，就像尼古拉斯·雷或约翰·休斯顿让我们能够接触到亨弗莱·鲍嘉的情感，而布列松则让我们体验了贝纳诺斯。巴赞或许在逗弄我们，因为他也认为这些导演"过滤"了允许出现在银幕上的东西；但他与其说是一个萨特式的人物，不如说是一个超现实主义者，他认为作者向受众传递的是与他自己进行沟通的身外之物。难道我们不能把技术上简单的光线在摄影底片上显影称为一种"自动写作"？影片或许是有着专有名头的人构思和指导出来的，但我们在银幕上所见的——尤其是在最有趣的时刻——能超出构思和指导。因此，《非洲女王号》(*The African Queen*, 1951) 先呈现亨弗莱·鲍嘉的在场——他的魅力和权威，之后才成为约翰·休斯顿电影。在此之外（或者不如说在此之下），巴赞意识到运作于赛璐珞中的其他东西：从熟悉但终会消亡的面孔上反射而来的光线所制造的痕迹……永恒而可见地提醒着鲍嘉的缺席和终有一死。

那么，我们应该把影像的意义归功于什么人或什么东西呢？约翰·卡萨维茨（John Cassavetes）在《影子》《Shadows，1959》中起用富有创造力的演员，而他们那往往自发的表情赋予这部影片以血肉，该因此归功于他吗？那这部影片中著名的查尔斯·明格斯（Charles Mingus）独奏呢？这位无与伦比的爵士乐人一边看着粗剪片一边即兴演奏时，是不是以那些默片的"表演"方式来为"约翰·卡萨维茨的电影"做伴奏和补充？抑或我们应该说卡萨维茨把明格斯萦绕人心的号声插入一个音画整合的管弦曲之中，而后者明确的"指导"仅仅来自他这位导演？

大约在卡萨维茨筹备《影子》时，也正当巴赞编纂自己的全集时，勒内·克莱尔写出了关于影片演职员表[1]的历史与问题的报告。[2]演职员表越来越冗长（现在不仅包括那些所谓的创作人员，也包括整个工业支持体系，甚至餐饮提供者），任何一部影片的责任都被分散了，嘲弄着电影对艺术的追求。克莱尔希望演职员表能压缩到只包括吸引或帮助观者的那些内容，就像博物馆藏绘画下方或旁边附着的简单说明。演职员表应该模仿歌剧院发放的小册子，列出本次演出的角色"分配"，加上创作人员（但不包

[1] 英文中指代片首和片尾字幕的"credit"意为对功劳的承认，一般译为"演职员表"，其实不仅包括演职人员，还包括拍摄过程中未（直接）参加影片制作但提供某种帮助的人、物、地点、机构。有时也译为"致谢名单"，但主要作用并非致谢，而是强调与该影片制作相关的价值和荣誉。——译注

[2] René Clair,《论演职员表》（"On Credits"），《昨天与今天的电影》（*Cinema Yesterday and Today*, New York：Dover, 1972），页 231—234。

括舞台工作人员!)。

克莱尔在他的导演生涯中以调动并引导每一个有可能为"他的"影片做贡献的因素而著称。他是一位调性与节奏的控制者,认识到演职员表出现的时候,放缓了运动画面,并且用语词侵染了它们。一般先于画面和声音打出的演职员表本意是让观者为接下来的东西做好准备。无限的期待涌现于银幕亮起、音乐节拍响起的那个时刻。因此大量的关注和金钱被用于演职员表前的段落,也用于演职员表,它的图形和影像一般交由专职人员处理,他们(也出现在演职员表中)是拥有特定想象力的助理厨师。随后才是影片最初的几个戏剧性场景,此时的导演和摄影所拥有的自由影片其他时刻不复得见。

电影的学生被教导要警醒地看任何长片的头 20 分钟,因为这是某种经验开始发射并找到飞行轨道的时刻。把这个早期阶段设想为随机的银河系运动,逐渐把自己统合为恒星系与太阳系的协调样式。旋转的尘埃云、星体的碰撞、无法预知的喷发所表达的原始能量如此之强大,足以让整个体系一直运行到时间的尽头——两个小时之后。用弗洛伊德的术语说,开始的这些时刻充满了凝缩、移位和原初镜像的梦境活动。很快,这些都必须进入"次级润饰"的领域,接着再进入公众阐释的开放大道。[1] 影片中

[1] 蒂里·孔策尔(Thierry Kuntzel)两篇题为《电影的作用》("Le Travail du film")的文章分别发表于《后附缀》(*Enclitic*,1978 年春季刊)和《暗箱》(转下页)

的角色经常引发对影片的阐释。然后我们所有人——不管是训练有素的批评家还是想消遣几个小时的普通观众——都会把刚看到的和理解的匹配于素来知晓和理解的东西,把影片尽量舒适地安置进我们内部。于是,看电影这件事情遵循着一个令人失望的脚本:我们从期望、激动和崭新事物的应许中回撤到街道上,随身携走的仅仅是另一个故事,通常是同一个故事,我们可以谈论、编目或干脆遗忘的故事。

甚至在放映机亮起之前,这一从诱人素材没落到深层理解的过程,就体现于门厅的海报上:醒目的图像包围或叠加着文字版的演职员表。这两个符号学领域之间的张力激活了两种心理场域,图像运作于无意识,而语词则不仅建立意义,也建立意义的来源。演职员表曾经只是一种便利的无纸节目单,如今却被老套地整合进每部影片所提供的经验中;它准备这种经验,指导怎样观看和阐释。在语言与图像之间的竞争中,演职员表构成了一道语词之墙,建造它的目的是把自由漂浮的影像围拢,否则这些影像可能会同时把我们带往若干方向。我们被景观的应许诱惑进电影院,也许期望的是倒退到一种缄默的惊叹状态。但演职员表让人清醒,因为它们把影像定义为某人的话语,而不是自然的力量。

(接上页)(*Camera Obscura*,1980 年春季刊),精彩地解释了《M》(*M*, 1931)和《最危险的游戏》(*The Most Dangerous Game*, 1932)中的第一个画面和段落是怎样成为各自的核心幻想的,这两部影片的其余部分将通过情节的逻辑来拆解这些幻想。

演职员表的形式与功能都着力于控制电影经验。如果可以，我们是否会让执缰的作者从影像的奔马上下来，让影像沿着意识形态的规定道路前行？但如果是一位我们希望接近的大师作者，或者说，当电影完全归功于某个已知的文学源，而我们从一开始就被这个源吸引，那么此时我们是否一定不能那么做？如果每部电影都在开端就展现奔马与骑手之间、影像奔流与话语指导之间的协商，又该如何理解改编片（影片本身就在一个威严文本所赋予的堂堂作者性下奔跑）？

改编问题的标志是作者的署名，有时它会以翻印的方式出现在银幕上，比如埃米尔·左拉的签名在雷诺阿影片《衣冠禽兽》(*La Bête humaine*, 1938) 中出现。即便如今已经很少有电影以一个气派的书卷淡入，但重要的改编之作的标题与作者名会散发出一种灵光，包裹着演职员表列出的其他名字，因为这个联系而为影片背书。作者的名字——署名的一种变体——也许只是一个表面的记号，但它内嵌着一个第四维，就改编片来说，也就是从小说的文本实体中把一整部影片带出来的时间进程。所有的影片，但尤其是改编片，都将锚投到没于水中的价值暗礁上，漂向它们的观众，由一根演职员表的细线保护着，这根细线既证明着影片的血统，也让我们得以追溯它们的起源。

就改编电影来说，起源（genesis，而法语中的演职员表则是"le générique"）即回溯到某个单一的宝贵来源，也就是作为影片源头、或许是最终标尺的那本书。即便在我们这个怀疑主义的

时代，这条生命线——把它称为忠实吧——也还不是那么容易被切断的。[1] 当普通观众观看完巴兹·鲁赫曼（Baz Luhrmann）的《罗密欧与朱丽叶》(*Romeo + Juliet*, 1996)、史蒂文·斯皮尔伯格(Steven Spielberg)的《紫色》(*The Color Purple*, 1985) 或梅尔·吉布森（Mel Gibson）的《耶稣受难记》(*The Passion of the Christ*, 2004)，并评论美学与道德价值究竟为何时，忠实就是为他们的判断提供养料的脐带。如果我们留意这些讨论，或许会发现自己是在听比较媒体符号学的某个方言版本。

一段时间以来，主导的学术潮流都忽视或贬低着对忠实的这种关注，认为这条把影片固着在文学基底的"垂直"线令人恼火并碍手碍脚。当今的学者们敢于将他们评论的影片从锚上脱开，让它成为不系之舟。为什么不呢？后现代主义认为每个文本（包括每部改编之作）都因在"水平方向"上振动了相邻文本构成的网络而具有价值，其中没有一个文本可被视为必然"更胜一筹"，即便是为影片提供标题、情节和角色的小说也不行。改编如果有什么意义，那就是滋养了文化研究，此学科为这个"文本传染"比"文本阐释"更受重视的增殖（proliferation）年代而生。文化研究从电影制作人那里获得了启示，后者野心勃勃地通过广告、续集、衍生品、翻译，以及各种类型的"版本"来增长某个文本

[1] J. D. 康纳（J. D. Connor），《忠实的坚持：今天的改编理论》（"The Persistence of Fidelity: Adaptation Theory Today"），载于 *M/C Journal*, 10 (2) (2007)。

的影响力。

巴赞一再对电影如何让自己潜入文化机制表现出浓厚的兴趣。他关于该现象的第一篇长文《改编，或作为摘要的电影》赞许了增殖。他指出，改编这门生意增加了原作的销量，发展了这些艺术素来的追求——"公众"。确实，改编能做到这点通常是通过驯服一个强有力的原作，但这并不一定要改变它的构成。就像电流"变压器"（transformer），改编降低了煽动性小说的电流，使它不至于引燃银幕。电影制作人（变压器）评估原作到底有多少是电影媒介与公众能接受的。巴赞举的例子是科克托的挚友雷蒙·拉迪盖的小说《肉体的恶魔》，作于一战之后，当时被认为过于羞耻而无法拍成电影。奥朗什和博斯特对它进行温和处理之后，于 1947 年搬上银幕（面向更广阔的公众），但还是引发了一桩丑闻，因为在二战之后，它那与爱国主义背道而驰的主题——无法抗拒的性欲——同样惊世骇俗，尽管它的剂量已有所减轻。

某些来源（除此之外还能用什么别的称呼？）如此宏大，以至于可以驱动无数改编之作。比如《悲惨世界》从一开始就是这样，这也是巴赞经常引用的现象。在这本 19 世纪的畅销书中，维克多·雨果不但描写了大众，他还希望每个人都读他的书。如他所愿，所有人都读了这本书。1862 年 4 月、5 月和 6 月的法国，这本书的三个部分依次面世，狂热的人群每回都在书店前排队求购。出版当年，这本书就有了多种语言的译本。按现在的货币计

算，仅最初的那结翻译版税就让雨果获得了200万美元之多。出版界的人从未见过如此盛况，但他们做到了极致。销售呼应着同重印和衍生品关联的广告攻势。中文的初版销售了500万册。南北战争期间，这本书进入美国，恰好被用于支持林肯的《解放奴隶宣言》。这本书在美国就此恒久畅销，每20年左右就会因为新的舞台和银幕版本而销量大增一次。

《悲惨世界》出版后立即进入插图画家和戏剧制作人的视野。"德雷福斯事件"发生前后，针对当时的社会张力，夏尔·雨果用17组戏剧静像（tableau）演出了他父亲的作品，此举成功之至，以致此后剧院经理们总是愿意重演《悲惨世界》，以充分利用某位明星演员的才能或动荡政局带来的狂热。当然重演也是为了挣钱，《悲惨世界》一直有这个能力，同名音乐剧的一次次巡演也这样提醒着我们。

对巴赞来说，《悲惨世界》的功能正如《摩诃婆罗多》这样的神话，它的人物和各段故事超越了维克多·雨果原本的再现。巴赞注意到它的众多电影版本（包括埃及版、印度版和美国版），他重点关注的是1913、1923、1934和1957年的法国版，因为它们之间的差异构成了电影机制本身的变化指数。阿尔贝·卡佩拉尼（Albert Capellani）的版本以系列片的形式在一战之前上映，而雷蒙·贝尔纳（Raymond Bernard）的版本则以三部长片的形式于1934年在相邻的影院同时上映。1958年版的片长压缩到200分钟左右，观看发行的影片成为一个晚上的体验，色彩和西尼玛斯

科普技术则弥补了因删减而损失的宏大气象。但是，在这五十年中，发生改变的并不只有影片上映的实践。早前的版本，尤其是1934年的巨制，认为电影可以胜任表现雨果的社会浪漫主义。在阿贝尔·冈斯（Abel Gance）的《拿破仑》（*Napoléon*，1927）的影响下，表演、灯光和音乐都公然渲染着这部情节剧。[1]但巴赞再次指出，电影自二战以来已经发生演变，这个神话和电影本身在一部为适应20世纪50年代的规范而柔化表演和场面调度的影片中似乎都变弱了。

巴赞会怎么看待1980年以来的四个主要的法国版？他当然会利用这个机缘来探索这个阶段中电影究竟发生了什么。他向来就是这样时刻准备着追踪某个标题、某个作者、某个理念在不同媒介间、不同语言间，以及不同时代间的传播。在文化生态学里——在它最达尔文式的内涵中——改编远不止于剧作者和制作者的常规实践；它给电影现象中可见的成长、嬗变和萎缩的水平进程命名，尽管它本身为了追寻在历史中留存而变化着。作为历史学家、文化生态学家和迷影者，巴赞很清楚这个进程中的所有面向。

[1]　我讨论了电影上映当天发生的戏剧性历史事件是怎样让1934年版《悲惨世界》充满政治意味的，参见《改编的经济》（"Economies of Adaptation"），收录于科林·麦凯布（Colin MacCabe）主编，《忠实的优点》（*The Virtues of Fidelity*，Oxford: Oxford University Press, forthcoming）。

忠实：改编的经济

调适／改编，正如其名，是有机体的一种普遍状态，这也包括文化有机体。巴赞时代每年制作的约2500部电影中，很大部分来源于已有的材料。电影工业的运作同其他工业一样是机械的，它要求故事建构部门砍伐下小说与戏剧的整片森林，以供给剧本写作的木材处理厂。但巴赞有机地看待这个过程，尤其是当牵涉那些雄伟壮观的树时——最常见的情况是，通过把影像传播到影院和观众的循环系统，它们会在被"摘要"后滋养文化。电影与其他文化形式一起成长，而不是孤立生成，如此，它从旁邻那里吸收或攫取了需要的东西，经常也会通过一种"生命形式"的生态学归还一些东西。如果意识到形式的演进速度是不同的，那么复杂性就增加了；因此如果电影要像巴赞所建议的那样接手小说在如此漫长的时期中所承担的任务，它是应该承担巴尔扎克式的任务，还是罗伯-格里耶式的任务？在克洛德-爱德蒙德·马尼完成《美国小说的年代：两次世界大战间的小说式电影美学》(1948) 前后，巴赞与她讨论的正是此类问题。这两位都是马尔罗的追随者，但他们无疑从马尔罗的伟大先驱亨利·福西永（Henri Focillon）及其1934年的著作《生命形式》那里汲取了很多。[1]

[1] Claude-Edmonde Magny,《美国小说的年代：两次世界大战间的小说式电影美学》(*The Age of the American Novel*: *The Film Aesthetic of Fiction between the Two Wars*)，埃莉诺·霍克曼（Eleanor Hochman）译（New York：Ungar, 1972）。（转下页）

公众中很少有人（实际上也很少有学者）认识到电影是作为错综纠葛的改编之密林而欣欣向荣的，在这片密林中，相互纠缠的艺术形式倍增了杂交式作品的生态多样性。与此相反，改编作品一般被认为是在一块篱墙高筑、精耕细作的田地中生长的影片，小心翼翼地取材于著名文学作品。巴赞把改编作品的这个子集称为"译作"，以区分于更常规的"摘要"。一说到翻译，随之而来的就是关于"忠实"的尖锐问题，巴赞认为这个问题无法回避且有价值。他论述道，既然改编是演进中的电影在本阶段的现实状况，那么只要某个拥有优越地位的源文本让电影为了将之翻译进一种新的形式而重新考虑自己的语言，电影的成熟就会被加速。改编作品或许是使电影在文化中的传播变得更为深远广阔的载体，但在某些例子中，作为翻译的改编能使电影工业那轰鸣运转的马达熄火；翻译并不是翩然地横穿于（大众）文化，而是垂直地进入文化的过往。

忠实的"垂直"之链把改编之作固定在它的来源这块基岩上，从而可以把它拽离于随着"时尚湾流"漂移的电影主舰队。巴赞在《乡村牧师日记》那里见到了这种情况的发生，因为它向观众

（接上页）这本书的法语原版出版于 1948 年。亨利·福西永的《生命形式》（*Vie des formes*）出版于 1934 年，此时马尼正开始构想她的论点。巴赞明显更多地受教于马尔罗的艺术史著作，但他谈论"形式"的方式似乎直接来自福西永。萨莉·沙夫把福西永放入主宰现代电影美学的关键人物列表中，见《跃入虚空：戈达尔与画家》（"Leap into the Void: Godard and the Painter"），《电影感觉》（*Sense of Cinema*）（在线），最早以法文载于《电影行动》（*CinémaAction*），109（2003）。

灌输了一种不同的情感和价值体系。电影的肌肉组织通过这样的演练而生长，因为它要同原作对当代规范的抵制做斗争。

忠实是将巴赞的兴趣（还有他的职业生涯）的两个面向铰合在一起的概念：他对电影本体论的关注，还有对他的本体发生论（我坚持这么称呼）的关注。在巴赞对非纯电影的辩护接近尾声时，忠实明确地进入讨论，他把现实主义与改编联系在一起的方式让我们想象某个可能的一体化电影场论：

> 电影表达（cinematographic expression）必须实现类似光学仪器所经历的进步，以达成高度的美学忠实。艺术电影和《哈姆雷特》[劳伦斯·奥利弗（Laurence Olivier），1948]之间的差距堪比魔术幻灯（magic lantern）原始的聚光透镜和现代电影复杂的镜头组件之间的差距。这种忠实拥有令人印象深刻的精妙，但其唯一的目标就是弥补镜头造成的像差、畸变、衍射和反光，亦即让摄影机尽量客观。就美学而言，（改编）需要一种对忠实的科学理解，这类似于对摄影师的要求。[1]

"电影表达"的进步是通过"翻译"产生的，因为翻译要求发现或创造两个语言系统之中的等价物。一部备受珍视的原作呼求

[1] André Bazin, *What is Cinema?*, Timothy Barnard 译（Montreal：Caboose，2009），页131。我用的是巴纳德译本，因为它更贴近原文，并且证实了引文中的论点。

的不是各元素的机械替代品,而是等价"精神"的近似物,或者如巴赞评价布列松对贝纳诺斯的翻译时所说的:"对来源的无尽的创造性尊重"。[1]

大卫·里恩(David Lean)懂得,观众们就像《远大前程》这部深受喜爱的小说的瑞典文或波兰文读者那样,期待他的1946年电影版贴近狄更斯的原作。当今翻译理论家劳伦斯·韦努蒂(Lawrence Venuti)在讨论电影改编时,从一开始就否定不同的语言(语词的或视听的)能传达相同的内容(情节、人物、主题、价值)。他相信,实际情况是,原作在成为一个新文或改编文本的过程中,被一个"阐释者"(或意识形态之网)所调节。[2] 阐释者决定改编中的选择。导演并不是机械地从一个符号学系统转移到另一个,而是通过一种视听形式(包含了被带到这个项目的多种态度与关注)来阐释原作。这就补充了巴赞的看法,因为它考虑到了原作和译作之间的时间与文化距离,而不仅是语言系统之间的距离。韦努蒂孤立出运作于两个创作时刻的不同"阐释者",他的评价不仅对符号价值而且对文化价值敏感,因此确实会牵涉水平和垂直的维度,因为每个改编之作都发生在当代价值的"水平线"中,包括导演和目标观众视野中的其他文本。韦努蒂的主要例证

[1] André Bazin, *What is Cinema?*, Timothy Barnard 译, 页124—125。

[2] 劳伦斯·韦努蒂(Lawrence Venuti),《改编、翻译、批评》("Adaptation, Translation, Critique"),《视觉文化丛刊》(*Journal of Visual Culture*), 6 (1) (2007), 页25—43。

是著名但有争议的 1968 年版《罗密欧与朱丽叶》，在该片中，可以说莎士比亚正好与 20 世纪 60 年代"花之子"（flower children）对双性恋的关注合拍，因为导演佛朗哥·泽菲雷利（Franco Zeffirelli）表现并强调了原作中先前未被留意的内涵。这部莎剧通过电影阐释而成长，而电影阐释又或许得益于同时代其他在心理或风格方面独树一帜的影片，例如阿瑟·佩恩（Arthur Penn）的《邦妮与克莱德》（Bonnie and Clyde，1967）和马尔科·贝洛基奥（Marco Bellocchio）的《怒不可遏》（I Pugni in tasca，1965）。电影显然在风格的多样性——还有正如巴赞所说的，因与莎士比亚的邂逅而获的声誉——中得到了成长。

韦努蒂本可以追问数个世纪以来莎剧的上演，因为戏剧的活形式总是牵涉"阐释者"，即导演和剧作家。而且，他本也可以追问用德语或俄语演绎的《罗密欧与朱丽叶》，亦即任何莎剧译作的正统性。但他却追问是什么样的阐释者——而非莎士比亚本人——塑造了他这个"版本"的双人物（名为罗密欧和朱丽叶）的故事。莎士比亚采用了哪些来源？他参考了其他哪些（与他竞争的剧作家）写成的作品？他的图书室中有什么？韦努蒂的解释学方法有在水平和垂直方向上无限扩展的风险。然而，莎士比亚的文本让我们停下。对数以亿计的读者来说，圣经也是这样的。圣经的阐释（包括译作、改编之作、插图等）对宗教和文化的传播是必不可缺的，而这些阐释也充满了龃龉。瓦尔特·本雅明用圣经来结束他的著名文章《译者的任务》，令人惊异地达成了巴赞

后来提出的关于忠实和异质的观点：两种语言系统在备受珍视的文本这个场域的相遇促成了各方面的成长。[1]和本雅明一样，巴赞可被视为一个矛盾体，他们都同时从不止一个角度讨论复杂的现象。在这个例子中，他们都认识到文本生产的动力机制是"流动的"（传播），但他们也认识到了某些文本纪念碑（落锚点）的"坚实性"不完全是虚幻的。

对巴赞来说，改编之作是电影作为20世纪无畏者号发现之船的又一个例子，而且是关键一例。它同异质的遭遇迫使它成长，而同时它也要求那些船上的观众成长。新现实主义在二战刚结束时对巴赞的冲击如此之大，以至于他自此便在其他类型中留意新的类似遭遇。比如说，一批在20世纪40年代末期和50年代拍摄的关于绘画的电影对他的震撼是他去博物馆很少能体会到的。[2]他写道，这种新的类型"自二战以来已经滚起了雪球……成为过去二十年中纪录片史——也许是电影史本身——最重要的发展"[3]。在故事片这个领域，日本震惊了他，也震惊了整个欧洲电影文化。《罗生门》（黑泽明，1950）在1951年威尼斯电影节上大爆冷门之后，巴赞的目光

[1] Walter Benjamin, "The Task of the Translator", 见《启迪》(*Illuminations*, New York: Schoken Books, 1968)。

[2] 参见我的《马尔罗、巴赞，以及毕加索的姿态》("Malraux, Bazin, and the Gesture of Picasso"), 收录于 Dudley Andrew 主编，*Opening Bazin* (New York: Oxford University Press, 2010)。

[3] André Bazin,《关于艺术的电影：它是关于他者的记录吗?》("Le film d'art: est-il un documentaire comme les autre?"), 载于 *Radio-cinéma-télévision*, 75（1951年6月24日）。

转向东方，在那里，他和《电影手册》的同事们发现了他们梦想中的理想导演：沟口健二。他们接触到沟口一部又一部的杰作后，不得不调适到一种全然不同的电影感受力，通向一种精致而独特的文化。他们在银幕上遇见的并不就是战后的日本，而是沟口（和战后日本）自身同某种遗产的遭遇，日本在太平洋战争的疯狂中背叛了这种遗产，它继而又被美国占领者非法化了，而现代日本需要调适它——如果这个民族仍然希望保持自己的独特性。

 我发现沟口对调适日本传统以为己用的投入最清楚地体现在《歌麿的五个女人》（*Utamaro and his Five Women*，1946）的开场段落中，属于幕府御用狩野派的画家小出势之助气势汹汹地要与主人公喜多川歌麿这位浮世绘大师决斗。一个为了挣钱绘画的平民怎能与一个把艺术当作宗教天职的贵族画家平等地战斗？一场画笔而不是刀剑的比拼就这样开始了，歌麿用神来之笔"改善"了对手的观音像。"看，这样更好些，你不觉得吗？" 歌麿志得意满地说，"我加上了点睛之笔。"精简、自发性和对偶像的传神再现都属于那个在普通人中饮食起居的艺术家。事实上，歌麿赋予传神之笔的是《白衣观音像》，观音是神通广大的佛教偶像，南宋禅画大师牧溪和尚的同名画作曾赋予其经典的形象。歌麿让她在纸上栩栩如生，靠的并不是对牧溪的机械模仿，而是对牧溪杰作中神韵的捕捉。沟口正如歌麿，认为他本人和他的艺术形式既属于人民这一边，又担负着用艺术将人类与神圣连接起来的使命。

名作通过翻译或摘要而产生的作品是否在东方有着和在西方一样的机制？沟口是一个最佳的试验场，美国的审查制度刚开放许可，他就改编拍摄了数种类似于宗教文本的古典名著，并将影片介绍到西方。巴赞最早注意到的是1952年的《西鹤一代女》(*The Life of Oharu*)，日文片名包含着该片原作者———一位17世纪著名女作家——的名字。数年后，沟口把"日本莎士比亚"的一出深受欢迎的木偶戏精工细作地搬上了银幕，片名《近松物语》(*A Tale from Chikamatsu*) 也保留了原剧作者的名字。在这中间，沟口还拍摄了《山椒大夫》(*Sansho Dayu*)，这是日本极具知名度的故事，借助于森欧外经典的1917年版，但又做了"改善"，因此他可以被称为使之臻于完美的人。[1]

或许因为森欧外自己也借助了更早的那些版本[2]，沟口把他的改编之作变成了直白的关于忠实的寓言。两个被绑架的孩子——姐姐安寿和弟弟厨子王——被卖到远离父母的地方为奴。

[1] 我深入阐述了这一点，参见 Dudley Andrew 和卡萝尔·卡瓦诺 (Carole Cavanaugh)，《山椒大夫》(*Sansho Dayu*, London：British Film Institute, 2000)，页49—50。

[2] 关于"借助"(borrowing) 和改编/调适之间的区别，参见我的《陈腐的缪斯：电影历史与理论中的改编》("The Well-Worn Muse：Adaptation in Film History and Theory")，辛迪·M.康格 (Syndy M. Conger) 与贾尼丝·威尔施 (Janice Welsch) 主编，《电影与白话小说中的叙述策略》(*Narrative Strategies in Film and Prose* Fiction, Macomb：Western Illinois University Press, 1980)；该文也收入 Dudley Andrew 主编，《电影理论概念》(*Concepts in Film Theory*, Oxford：Oxford University Press, 1984) 和詹姆斯·纳雷摩尔 (James Naremore)，《电影改编》(*Film Adaptation*, New Brunswick, NJ：Rutgers University Press, 2000)。

在漫长的苦难岁月中，安寿始终向父亲给厨子王的一尊观音菩萨像祈祷。父亲曾让厨子王把手放在观音像上，虔诚地念念有词："心无慈悲则非人，严以待已，但须怜恤他人"。最终厨子王既坚守了观音的教诲，也坚守了慈悲的誓愿，正如沟口在美军占领后的日本那道德日益败落的环境中坚守了他改编的故事。于是，沟口把《山椒大夫》制作成一个圣像（icon），它礼赞着另一个圣像：安置于故事之神龛中的观音。[1]

在 1991 年，特伦斯·马利克（Terrence Malick）在布鲁克林音乐学院制作了《山椒大夫》的剧场版；他也准备改编成英语电影，但至今尚未拍摄。可以说沟口的"原作"是马利克可以通过神来之笔（如歌麿改动观音像那样）激活的圣像吗？马利克是否计划在把自己的名字加入演职员表的同时，以敬重原作的姿态重拍，像加斯·范·桑特（Gus Van Sant）重拍《惊魂记》（*Psycho*，1998）那样？或者这位著名的美国作者导演是打算进一步扩展这个流传千年的故事，让它跨越原有的地平线，以新的语汇接触西方观众？这些选择的区别在于忠实（垂直方向）和适用（水平方向）之间的位置。在日本西部的偏远之处，安寿和厨子王的雕像正等待着认真看过他们的故事或电影的游客。传统的旅馆会宣传它们靠近这个圣地。商业衍生物只有在同某种根基深厚的东西联系起

[1] 是否需要注意，沟口凭《雨月物语》（*Ugetsu*）获得银狮奖的前夜，有人见到他在威尼斯的酒店房间向一尊佛像祈祷？

来时才能获得成功。

因此改编产业在二维的文化经济中运作。[1]垂直轴由过去与未来统治,用与先祖、神祇(二者是文学、宗教和道德价值的来源)的距离来衡量;水平轴通过在当代传播这个遗产的价值、使之接触到新的人群而增生财富。改编通过关于功劳(credits)和价值的语汇交易往来,这使得经济分析成为可能,这里的经济概念也包括原初的神学含义。2006年起,《电影手册》的读者开始通过玛丽-若泽·孟赞的文章接触这个角度,孟赞是一位艺术史家,她把自己对图像迷恋和图像恐惧的研究背景直接用于分析今日的电影和电视。[2]但极具启发性地论述改编问题的却是她更早的研究,尤其是她的精彩著作《图像、圣像、经济:当代影像思维的拜占庭起源》[3]。

电影在早期由西方主导,这诚然源自基督教文明与资本主义的联系,但也源自因三位一体的教条体系导致的基督教文明与图像的紧密关系。原初的基督教"经济"从属于三位一体论,最终

[1] 吉姆·科林斯(Jim Collins)认为高度概念化的改编已经成为全球好莱坞的特征。见他在《把书拿来给大家:文学文化怎样成为大众文化》(*Bring on the Books for Everybody: How Literary Culture Became Popular Culture*, Durham, NC: Duke University Press, 2010)中对《英国病人》(*The English Patient*, 1996)、《恋爱中的莎士比亚》(*Shakespeare in Love*, 1998)等文学性大片的分析。

[2] Marie-José Mondzain, "Can Images Kill?", *Critical Inquiry*, 36 (1) (2009).

[3] Marie-José Mondzain, *Image, Icon, Economy: The Byzantine Origins of the Contemporary Imaginary* (Stanford, CA: Stanford University Press, 2005). 对本书的引用见 Jean-Michel Frodon,《电影地平线》(*Horizon cinéma*, Paris: Cahiers du cinéma, 2006),页30。

创立了以圣像进行交易的教会金融系统。早期教会的教父们用"经济"描述唯一神,唯一神分成圣父和圣子(他的自然形象)[1],又被圣灵联合在一起。三位一体的"奥义"意味着一种源自同的异,在哲学家与神学家、信徒与非信徒之中引发了无尽的探讨。然而,在争论之外,重要的是三位一体论的丰富性,它奠定了一系列二元结构,诸如思与词、像与物,以及最终的——存在与意义。

第二种经济概念强调通过耶稣运作的天堂与人间之间的交换回路。旧约中的预言、天使现身,以及预表(prefiguration)引出了新约中记载的耶稣在人间(在犹地亚)的言行。其中两种记载(归功于马太和马可的叙述)详细描述了一个特殊时刻(privileged moment)——"变相"(the Transfiguration)——它清晰可见地把天堂与人间以垂直的关系连接起来,当时基督登上塔博尔山,面容改变,身上放出光芒。对东正教来说,变相尤其重要,它确保了圣像的价值,而圣像本身就是带着灵光的图像,沐浴在圣光中,并且向那些虔敬者发光。

圣像也是第三种神学经济中的特殊代币,教会管理着神恩的贸易,信徒则能因此通过购买而让自己超越凡尘。圣像可以依照拟真的原则被复制,5世纪之后,这类复制品的泛滥引起了教会

[1] Marie-José Mondzain,《天然图像》(*L'Image naturelle*, Paris: Nouveau Commerce, 1995)。

的警觉，因为他们失去了监管圣像使用的能力，开始担忧权力的消弭。圣像虽是人工制品，但如果由一位信仰上帝的工匠忠实地制作，它仍处于由耶稣这个"自然形象"作为担保的价值体系中。忠实担保原型所具有的超自然能力进入石灰岩复制品。甚至复制品的复制品对那些虔信者来说，也是带有神圣力量的。

　　孟赞著作的结尾展示了现代性中某种图像经济的持续存在。她特别举出的例证是巴赞在《摄影影像的本体论》中所提及的都灵圣尸布的照片。1898年5月29日，一位业余的摄影师塞孔多·皮亚（Secondo Pia）获准挪去透明护罩，拍了一张曝光20分钟的照片。孟赞引用了报纸的报道："他把玻璃板浸入显影液，突然红灯前的负片让耶稣的面容——这18个世纪以来无人凝视过的面容——在他的眼前浮现。"[1] 圣尸布的照片聚拢了科学与信仰、负片与显影，以及圣像/图符与索引，它和圣物本身具有同等的重要性。通过摄影复制，信徒们拥有了自己的官方"原件"复制品，得以与基督接触——在字面意义上通过一系列物理接力而碰触到。从袖珍照片到印制照片的底片，再到由玻璃板底片（圣尸布反射或散发的光线在其上显影成为负片）而来的1898年照片，再到那复活的身体，它曾与尸布接触了三天，足以留下模糊、血红但不可磨灭的印迹。这就是忠实的垂直式经济，一张似乎只有些模糊斑渍的糟糕照片可以成为膜拜的对象。但在这种经济之外，

[1] Marie-José Mondzain, *Image*, *Icon*, *Economy*, p.197.

不管对非信徒还是因碳技术而发现尸布是伪作的信徒来说，这块裹尸布只不过是块陈旧的破布。

巴赞把这张照片作为《电影是什么？》的第一帧插图时，附着如下注释："不妨探讨一下保留圣物与缅怀圣迹的心理学机制，它们得益于一种源自"木乃伊情结"的对转移现实的理解。我们仅略举一例：都灵圣尸布就是圣物与照相特征的综合。"于是，一个实际恋物对象（圣尸布）的恋物对象（照片），成了巴赞四卷本著作的某种佑护。但这种佑护是混杂的，因为在1958年，大家都已经知道圣尸布是伪造的，而照片只是对一个骗局——至少是一种疯狂的迷信——的记录。巴赞建议或者说允许这样一个图像来影响我们的阅读时，他想的是什么？

《摄影影像的本体论》中间的一个段落通过对忠实这个词的玩味暗示了它的一个动机："一幅非常忠实的素描或能使我们了解模特的更多信息，但不论评析能力怎样敦促我们，它永远都不可能拥有摄影那种夺取我们信任的非理性力量。"[1] 为什么一幅关于死去的基督的"忠实"素描对心理施加的影响无法与这张糟糕的

[1] André Bazin, "Ontology of the Photographic Image"，英文版，页14。巴赞广为人知的措辞如下："Le dessin le plus fidèle peut nous donner plus de renseignements sur le modèle, il ne possèdera jamais, en dépit de notre esprit critique, le pouvoir irrationnel qui emporte notre croyance." 巴纳德的译文见页8："最忠实的绘画可以给我们更多关于模特的信息。但不管我们的批判思维如何提醒我们，它永远也不会拥有摄影所具有的非理性力量，而我们无保留地信任着摄影的这种力量。"也可参见 Philip Rosen,《关于巴赞思想中的信仰》（"On Belief in Bazin"），Dudley Andrew 主编，*Opening Bazin*。

照片相提并论？至此，我们已经得知了答案：巴赞认为照片模拟指示对象的视觉特征而来的图符特征（iconic properties）远不如照片与指示对象之间的物理关系引人入胜，后者指照片是贴花转印（decal）的类似物。在本例中，照片贴花转印于一种假定的贴花转印，因为裹尸布是基督身体的接触印相（contact print）。裹尸布的照片因为只离开神子（拯救的来源）两层接触印相而受崇拜。虽然在提供在场的幻觉这个方面，这张照片明显不如"忠实"的素描或绘画，但对耶稣的"忠实信仰"激发了对摄影影像的忠实信仰。不管这个摄影影像与其对象的联系多么薄弱，它的肌理的非纯则恰恰认证了不在场的对象那诡异的在场。所有的照片都得益于其表面的非纯所标志的真实性，因为这些非纯表示真正的主体已经脱离了其标志。巴赞可能会启发德里达与德勒兹这两位做出关于"差异"的丰富论述的哲学家，但在这点上，他直接启发了孟赞和（尤其是）让－吕克·南希（Jean-Luc Nancy），他们阐述的不是差异而是部分"相似"（similitude），它超越表象、指向在影像中缺席但因此在场的真理。[1] 巴赞也认为，改编和影像一样，能在表象之外指向真理。

某些电影改编确实被当作经典文学作品的标志（icons）。文学取代宗教成为世俗社会的超验之来源，学者们成为今日精神遗产

[1] Jean-Luc Nancy,《影像的基础》(*The Ground of the Image*, New York: Fordham University Press, 2005), 尤其是第三章《被禁止的再现》("Forbidden Representation")。

的牧师。今日，水平增殖（比如对莎士比亚和简·奥斯丁的增殖）同学术或艺术的垂直权威之间的斗争在关于文化研究的争论中展开。巴赞对这两种经济都感兴趣；正如他在宏文《非纯电影辩》所表明的，这两者息息相关，受欢迎的改编之作受益于原作的"价值"，但也通过某种忠实来丰富电影的能力与声誉。

巴赞的关键例子结束于空荡荡的十字架，即《乡村牧师日记》的最后一个镜头。巴赞提醒我们，在这个镜头中，在场的仅仅是由两条窗棂投射到牧师尸体上方墙面的十字架影子（"就像一张平庸圣像卡上的拙劣图像"）。这一影像的"升天"(assumption)——精神的抽象——通过两小时的过程中牧师的声音、他日记中的笔迹、人与物的黑白影迹等层层叠加而准备就绪，到最后，我们抵达"纯电影的崇高成就。正如马拉美的空白页或兰波的静默是最高超的语言情态，在这里，摆脱了影像并被交还给文学的银幕也是电影现实主义的胜利"[1]。

布列松的伟大影片让巴赞认识到导演可以用非电影的文学材料挑战自己并制作出属于最高文化水准的"非纯电影"。这些导演抛弃了复制品的"虚幻忠实"，通过剧本建构和场面调度学会了遭遇一部小说或一出戏剧，制作的东西接近于原作中那种形式与观念的平衡。布列松从来不机械地照搬原作，他"通过对原作无尽的创造性尊重，达成了一种几乎令人目眩神迷的忠实"。真正的忠

[1] André Bazin，英文版，页 141。

实需要创造性和善意,就像巴赞《摄影影像的本体论》中的"真正的现实主义",巴赞用它挑战只关注现象的表面化现实主义。真正的现实主义通过自我疏离的暗指与省略接触到主题的本质,真正的忠实则为了创造性的尊重而放弃显而易见的匹配。不同语言围绕着一个强大文本的遭遇可能会彰显关于原文的某些新东西,同时扩展卷入其中的这两种语言。这就是任何电影改编之作的有限视野和不可避免的缺点何以仍然能够改变电影的身份——或许它的本体。电影与文学的历史性遭遇,正如它与任何强大主题的遭遇,帮助电影成为它摸索着要成为的事物。

巴赞的《精神》杂志同事保罗·利科在晚年出版了一部杰出的哲学著作,名为《作为一个他者的自身》(*Soi-même comme un autre*),这个标题能阐释我的论点。电影,正如个人身份中的"自身"(the oneself),永不可能被固定下来,但它同时又不是幻影。它依赖于"一个他者"(another,它自身以外的东西)。即便你的身体中没有一个细胞曾参与构成30年前的"你",即便你的环境、信仰和朋友都已发生变化,你仍能"验证"(attest)你的行动并支撑你的承诺,你可以叙述你的演变。身份逐渐积累叠加,与其说它是一个诸多遭遇的年表,不如说是一个关于诸多发现的叙事,继之而来的是承诺(即便有时被打破)与态度(即便有时转瞬即逝)。就这样,电影与一个更大的世界的痕迹相遇,它作为一台记忆机器继续前行,将"它自身"调整为它在这一发现及同另一个主题(不管是人、文化还是时间性)融为一体的过程中已成为的

那个东西。

利科的书名其实直接来自贝纳诺斯的乡村牧师,牧师在日记中写道:"神恩意味着忘却自身。"[1]让我改编这句格言来为本书作结:电影就其自身来说本质上是无(nothing),它全然是关于改编/调适的,全然是关于它被引领成为(这个成为的过程在未来也许还将继续)的东西。我们中那些有足够的关怀而接过巴赞重任的人,必须在我们对电影的追询中保持警醒,因为它以常新的伪装出现,变化的只有它自身。

[1] Paul Ricoeur, *Oneself as Another* (Chicago: University of Chicago press, 1990), p.24.